이상한 나라의 앨리스

ALICE
CURIOUSER AND CURIOUSER

이상한 나라의 앨리스: 영원한 모티브가 된 환상의 세계

케이트 베일리·사이먼 슬레이든 편집
앤마리 빌클러프·해리엇 리드 기고
크리스티아나 S. 윌리엄스 삽화
김지현 번역

SIGONGART

원서의 일러두기

앨리스 인용 페이지 번호는 다음 책을 기준으로 했다. 『이상한 나라의 앨리스』영국판(1865년 11월 출간, 공식 출판 연도 1866년) 및 『거울 나라의 앨리스』(1871년 12월 출간, 공식 출판 연도 1872년).
각 책의 두 개 연도 모두 캡션에 표기했다.

10, 13, 116, 171, 183, 201쪽에 있는 큰 인용문은 2019년에 이 책의 편집자들과 주고받은 서신에서 발췌한 것이다.

일러두기

앨리스 한국어판 문장은 다음 책을 기준으로 발췌, 인용했다. 시공주니어 네버랜드 클래식 1 『이상한 나라의 앨리스』
초판(77쇄 2022년 4월 출간), 네버랜드 클래식 2 『거울 나라의 앨리스』초판(67쇄 2022년 4월).

이상한 나라의 앨리스
영원한 모티브가 된 환상의 세계

초판 1쇄 인쇄일 2023년 8월 28일
초판 1쇄 발행일 2023년 9월 4일

편저 케이트 베일리 · 사이먼 슬레이든
기고 앤마리 빌클러프 · 해리엇 리드
삽화 크리스티아나 S. 윌리엄스
번역 김지현

발행인 윤호권
사업총괄 정유한

편집 김화평 **디자인** 김효정 **마케팅** 정재영
발행처 ㈜시공사 **주소** 서울시 성동구 상원1길 22, 6-8층(우편번호 04779)
대표전화 02-3486-6877 **팩스(주문)** 02-585-1755
홈페이지 www.sigongsa.com / www.sigongjunior.com

Alice: Curiouser and Curiouser edited by Kate Bailey

English edition © 2020 by The Victoria and Albert Museum, London.
Illustrations on pp. 1, 3, 16-77 © Kristjanna S. Williams
All rights reserved.

The moral rights of the authors have been asserted.

Korean Translation Copyright © 2023 by Sigongsa Co., Ltd.
This Korean translation edition is published by arrangement with V&A Publishing through Bestun Korea Agency.

이 책의 한국어판 저작권은 베스툰 코리아 에이전시를 통해 V&A Publishing과 독점 계약한 ㈜시공사에 있습니다.
저작권법에 의해 한국 내에서 보호를 받는 저작물이므로 무단 전재와 무단 복제를 금합니다.

ISBN 979-11-6925-904-0 03600

*시공사는 시공간을 넘는 무한한 콘텐츠 세상을 만듭니다.
*시공사는 더 나은 내일을 함께 만들 여러분의 소중한 의견을 기다립니다.
*잘못 만들어진 책은 구입하신 곳에서 바꾸어 드립니다.

차례

추천의 글

앨리스는 소리를 질렀다. "점점 더 이상하는군!"

『이상한 나라의 앨리스』, 11쪽

(앨리스는 너무 놀라서 순간적으로 제대로 말하는 법을 잊어버렸다.)

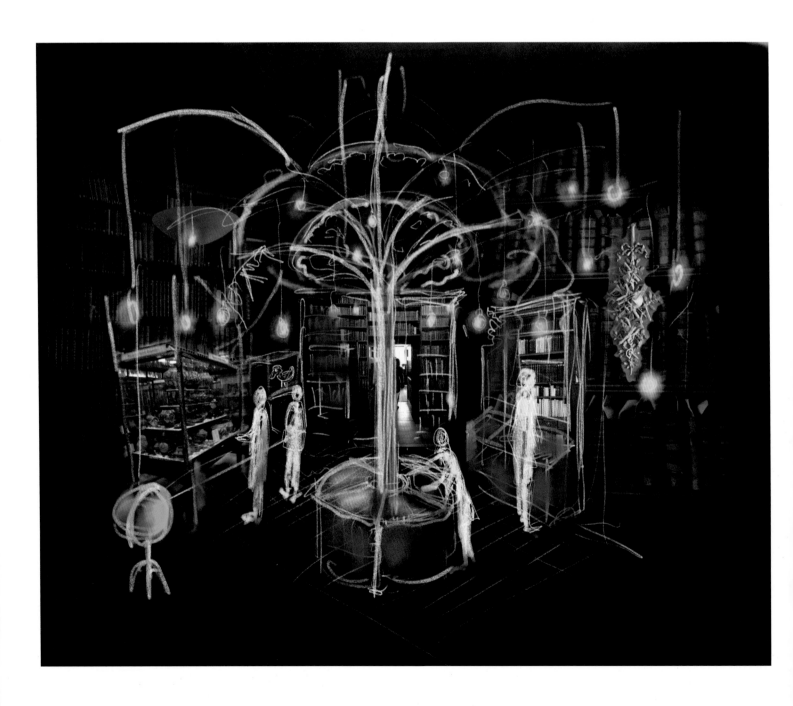

빅토리아 앤드 앨버트V&A 박물관을 거닐다 보면 앨리스가 외친 말이 메아리처럼 귓가에 들려올지 모른다. 〈티푸의 호랑이〉부터 『셰익스피어 희곡 전집』 제1판 폴리오판까지, 우리 전시장에 있는 보물들을 끊임없이 발견하게 되기 때문이다. V&A 박물관에서 되살아난 토끼 굴은 아시아에서 패션으로, 사진에서 연극으로, 조각에서 스테인드글라스로 미로처럼 연결된다. 이곳을 찾는 오늘날의 앨리스들은 예술, 디자인, 퍼포먼스라는 하얀 토끼를 따라가며 볼수록 신기해하고 또 신기해할 것이다.

루이스 캐럴은 1862년 『땅속 나라의 앨리스』를 썼다. 캐럴이 1851년 런던 만국 박람회를 관람하고 나서 10년이 조금 넘은 때였고, 1857년 사우스 켄싱턴 박물관(현재의 V&A 박물관)이 대중에 문을 연 후 5년이 지난 때였다. 캐럴이 쓴 '앨리스' 책들이 가진 문학적 유산과 보편적 매력은 V&A 박물관이 수집하는 컬렉션에 깊은 영향을 줄 뿐 아니라 박물관 자체의 역사와 설립 원칙을 반영한다. 초대 관장인 헨리 콜 경Sir Henry Cole이 한 말처럼, V&A 박물관을 찾는 관람객은 '놀라워하고 배우고 상상'하게 되기 때문이다.

콜은 V&A 박물관이 '항상 페이지가 펼쳐져 있는, 닫히지 않는 책'과 같아야 한다고 굳게 믿었다. '앨리스' 이야기들은 출판된 이래로 단 한 번도 절판된 적 없이 세대와 세대를 이어가며 즐거움과 영감을 주었다. 또 모든 분야의 창의적인 전문가들이 오늘날의 앨리스가 누구인지 생각하고 또 생각하도록 이끌었다.

《앨리스Alice: Curiouser and Curiouser》는 '앨리스' 책들의 기원, 각색, 재창조를 살펴보는 전시다. 손으로 써서 만든 책 『땅속 나라의 앨리스』가 모든 연령층의 사랑을 받는 세계적 현상이 되기까지의 발전 과정을 기록하고, 『이상한 나라의 앨리스』와 『거울 나라의 앨리스』에 등장하는 캐릭터들에 경의를 표하는 의미도 담겨 있다. 한 박물관에서 문학, 예술, 영화, 연극, 과학, 대중문화 등 다양한 분야를 폭넓게 아우르면서 캐럴의 책을 살펴보는 경우는 이번이 처음이다.

도로시아 태닝, 월트 디즈니, 존 테니얼, 리틀 심즈를 비롯해 창작 예술을 선도해 온 많은 이들이 앨리스를 작품 소재로 삼았다. '앨리스' 책들에는 어린 시절의 정체성과 성장 심리부터 정의의 본질과 시간의 의미에 이르기까지 강렬한 주제가 담겨 있다. 그러니 여러분의 상상이 이끄는 곳이라면 그 어디든 원더랜드가 될 수 있다. 앨리스의 창의적 호기심과 대담한 독립심은 우리 모두가 열망하는 특성이며, 따라서 앨리스는 자신만의 놀라운 여행을 시작하는 오늘날의 모든 앨리스에게 롤 모델이 되어 준다.

《앨리스》 전시에서는 몰입형 체험을 즐길 수 있다. 루이스 캐럴의 독자들이 3월 토끼, 체셔 고양이, 하트 여왕을 처음 만난 지 155년이 지난 오늘날, 여러분은 블라바트닉 홀에서 세인즈버리 갤러리까지 이어진 V&A 박물관의 토끼 굴 속으로 초대된 것이다. 실력 있는 세트 디자이너 톰 파이퍼가 창조한 원더랜드로 여행을 떠나 보시길. 전시와 더불어 출판되는 이 책에서는 저명한 일러스트레이터 크리스티아나 S. 윌리엄스가 묘사하는 이상하고도 아름다운 세상을 탐험할 수 있다.

V&A의 원더랜드를 이루는 사물들은 우리 박물관의 풍부한 컬렉션에서 골라낸 것들이자 전 세계의 개인 소장가 및 박물관, 도서관, 갤러리에서 흔쾌히 대여해 주신 것들이다. 모든 분께 진심으로 감사의 말씀을 전한다.

트리스트럼 헌트
V&A 박물관장

1
V&A의 《앨리스Alice: Curiouser and Curiouser》
전시회(2020)를 위한 톰 파이퍼의 전시
스케치, 2019년

들어가며

케이트 베일리 및 사이먼 슬레이든

2
루이스 캐럴(찰스 럿위지 도지슨),
『땅속 나라의 앨리스』 속표지, 원본,
1862~1864년. 영국 국립 도서관,
Add. MS46700

"여기서 어느 길로 가야 하는지 가르쳐 줄래?"
고양이가 대답했다.
"그건 네가 어디로 가고 싶은가에 달려 있어."

『이상한 나라의 앨리스』, 89쪽

루이스 캐럴의 '이상한 나라의 앨리스'는 하나의 문화적 현상이다. 첫 번째 책 『이상한 나라의 앨리스 Alice's Adventures in Wonderland』는 1866년 공식 출간된 후 절판된 적 없이 꾸준히 판매되어 왔으며 지금은 무려 170개 언어로 읽을 수 있다. 캐럴이 만든 풍부한 캐릭터, 텍스트, 이미지는 우리 집단적 상상력의 일부가 되었고, 전 세계 패션, 영화, 시각 예술, 디자인, 사진, 연극, 신기술 분야에 창의성을 끊임없이 불어넣고 있다.

앨리스를 처음 만난 곳이 어린 시절의 동화책 속이든, 아니면 디즈니의 1951년 애니메이션이든, '원더랜드'는 다양한 모습으로 한 세기 넘게 우리를 사로잡아 왔다. 그리고 각 세대는 자기 세대의 세계를 이해하기 위해 캐럴의 세계를 탐험하고 있다. 2021년은 캐럴의 두 번째 책 『거울 나라의 앨리스 Through the Looking-Glass, and What Alice Found There』가 출간된 지 150년이 되는 해다. 우리는 이를 기회로 앨리스라는 상징적인 캐릭터를 조명하고, 앨리스가 변함없이 인기를 누리는 이유를 탐험하고, 앨리스가 사는 세계가 우리에게 남겨 준 문화유산을 살펴보려 한다.

앨리스의 거침없고 창의적인 호기심 그리고 발견을 향한 두려움 없는 탐험 정신은 초현실주의 예술가 살바도르 달리부터 ALICE 프로젝트를 진행 중인 CERN(세른, 유럽입자물리연구소-역주) 과학자들에게까지 영감을 주었다. 살아오는 동안 우리 모두는 가끔씩 앨리스였던' 적이 있다. 소외되고 고립되어 혼란스러운 존재 말이다. 하지만 앨리스의 결단력과 자발적 참여성은 우리를 깨달음으로 이끈다. 마치 앨리스처럼, 우리는 우리가 던지는 질문, 우리가 배우는 교훈, 우리가 겪는 새로운 경험을 통해 더 강한 존재가 되어 간다.

앨리스가 원더랜드에서 그랬던 것처럼, 우리는 여러분이 이 책 속에서 호기심을 가지고 창의적 탐구를 하길 바란다. 처음에는 앨리스의 모험 여정을 떠올리게 하는 화려한 일러스트를 통해 새로운 원더랜드에 빠져들게 될 것이다. 유명 일러스트레이터 크리스티아나 S. 윌리엄스가 제작한 이들 일러스트에는 '앨리스' 책에 등장하는 대상들이 숨어 있다. 자세히 들여다보고 여러분만의 모험으로 향하는 다음 단계를 발견하길 바란다.

일러스트 다음에 이어지는 세 개의 챕터 '앨리스를 만들다', '앨리스를 공연하다' 및 '앨리스를 다시 상상하다'에서는 19세기부터 오늘날까지 예술, 디자인, 공연 전반에 걸쳐 앨리스가 미친 세계적 영향을 살펴본다. 그리고 앨리스의 명성이 시들지 않는 이유와 원더랜드가 가진 가능성이 사람들을 계속 매혹하는 이유를 생각해 본다.

캐럴의 이야기에 영감을 준 실존 인물 앨리스 리델 Alice Liddell은 예술적 재능과 지성을 갖춘 여성이었다. 잘 알려지지 않은 앨리스 리델의 이야기를 이 책의 마지막 챕터에서 살펴본다. 해리엇 리드가 리델이 겪은 젊은 날의 모험, 말년에 미국에서 얻은 명성, 21세기에 공개된 리델의 개인 기록, 대중문화와 엔터테인먼트 분야에서 리델의 정체성이 활용된 사례를 소개한다.

빅토리아 시대는 확신의 시대였다. 모든 것이 앞을 향해
나아갔고 모두가 진보, 과학, 이성을 믿었으며,
신이 지켜보는 한 모든 일이 잘되리라 믿었다.
그런데 오스카 와일드와 루이스 캐럴 같은 위대한 예술가들은
모든 것을 거꾸로 보게 만들었다. 왜 모든 것이 앞으로 향하는가?
왜 뒤로는 가지 않는가? 참으로 중요한 질문이자
어린아이 같은 질문이다.
———
스티븐 프라이, 배우·작가·사회자

왕은 심각하게 말했다. "처음부터 시작해서
끝이 나올 때까지 계속하다가 그 다음에 멈춰라."

『이상한 나라의 앨리스』, 86쪽

앤마리 빌클러프가 쓴 챕터 '앨리스를 만들다'는 앨리스와 관련된 모든 것의 배후에 있는 사람, 바로 루이스 캐럴(본명 찰스 럿위지 도지슨Charles Lutwidge Dodgson)을 소개한다. 캐럴은 빅토리아 시대의 박식가였으며, 수학자인 동시에 선구적인 사진가, 삽화가, 작가였다. 옥스퍼드 크라이스트처치 칼리지에서 처음엔 학생으로 공부하다 나중에는 학생들을 가르쳤다. 캐럴은 아주 특정한 환경에 둘러싸여 있었고, 캐럴이 지어낸 상상력이 풍부한 이야기들은 바로 그 시공간의 산물이었다. 자연사, 과학, 탐험 같은 주제에 관심이 많았던 빅토리아 시대를 살면서, 캐럴은 자기 주변의 문화와 정치 세계에서 영감을 얻었다.

캐럴은 다방면에 관심을 보였고 해박한 지식을 가지고 있었다. 이는 『이상한 나라의 앨리스』에 등장하는 캐릭터, 언어 등의 다양한 요소에 그대로 반영되었고, 책 속에 풍부하면서도 시대를 초월하는 가치를 불어넣었다. 그러나 캐럴에게 영감을 준 주된 원천은 크라이스트처치 학장의 딸들 중 한 명인 앨리스 리델이었다. 캐럴은 리델 자매들과 갓스토Godstow로 떠난 보트 여행에서 '앨리스' 책의 시초가 되는 이야기를 처음으로 들려주었다. 오늘날이라면 캐럴과 앨리스 리델의 친밀한 우정을 의심하는 시선이 많았겠지만, 빅토리아 시대에는 남성이 어린 소녀와 친구가 되는 일을 부적절하게 여기지 않았다. 앨리스는 조숙하고 모험심이 강하며 무엇보다 호기심이 많았다. 앨리스의 요청에 따라 캐럴은 이 이야기를 완성해 책을 쓰고 삽화를 그렸고, 이후 이 책을 상업 출판하면 어떨지를 고려하게 되었다.

캐럴은 게임을 발명하고, 비례 대표제를 생각해 내고, 여성 교육에 찬성하는 캠페인을 벌였다. 이를 보면 캐럴은 항상 문제를 발견하고 그 해결책을 찾고 있었던 것 같다. '앨리스' 책을 만들 때도 마찬가지여서, 캐럴은 자기 작품을 제작하고 출판하는 일에 열정을 보였고 끈질기게 완벽을 추구했다. 그는 맥밀런Macmillan사를 통해 『이상한 나라의 앨리스』 초판을 출간하기로 결정하고 삽화가 존 테니얼과 직접 협업해 품질이 뛰어난 출판물을 내놓았다. 훗날 세계에서 가장 성공적인 브랜드로 꼽히는 작품은 그렇게 공식 탄생했다.

완성된 책에는 텍스트와 이미지가 매혹적이고 멋들어지게 어우러졌다. 이러한 매력이 드러난 것은 캐럴과 테니얼이 서로의 작업이 밀접하게 연관되도록 신중하게 계획한 덕분이었다. 캐럴과 테니얼은 상징적인 캐릭터, 음성 언어, 시각 언어, 표현 방식을 창조하는 데 있어 빛나는 업적을 남겼고, 이후 많은 예술가가 둘의 업적을 발판 삼아 『이상한 나라의 앨리스』와 『거울 나라의 앨리스』를 새로운 영역으로 끊임없이 확장해 가고 있다.

"출래, 말래,
출래, 말래,
함께 춤추지 않을래?"

『이상한 나라의 앨리스』, 151쪽

사이먼 슬레이든이 안내하는 챕터 '앨리스를 공연하다'에서는 그동안 '앨리스'가 어떻게 각색되고 공연되어 왔는지 살펴본다. 연극 관람을 즐긴 캐럴은 자신의 작품이 언젠가는 무대 위로 오르길 항상 바랐고, 그 꿈은 1886년 극작가 헨리 새빌 클라크 Henry Savile Clarke의 도움으로 현실이 되었다. 이후 연극에서 뮤지컬, 발레, 오페라에 이르기까지 수많은 무대용 '앨리스'가 제작되어 전 세계 관객에게 즐거움을 주었고, 영화가 발명되면서 '앨리스'는 스크린에서 새로운 기회를 얻게 되었다.

별난 캐릭터, 풍부한 상상력, 변화무쌍한 배경으로 가득한 '앨리스' 이야기는 공연 디자이너에게 황홀한 꿈인 동시에 악몽이다. 토끼 굴 아래로 떨어지는 건 어떤 모습일까? 누군가를 한순간에 커지게 혹은 작아지게 만드는 일이 가능한가? 체셔 고양이는 어떻게 흔적도 없이 사라졌다 불쑥 나타날 수 있나? 이렇게 시각적으로 풀어내야 할 과제들이 많기 때문이다. 그러나 이런 과제들에 도전하는 과정에서 전에 없던 창의적인 무대 연출과 혁신적인 영화 촬영술을 개발하게 되었고, 캐럴의 텍스트에 새로운 생명을 불어넣기 위해 최신 기술을 자주 사용하게 되었다.

'앨리스'에 대한 다양한 해석은 오늘날 우리가 캐럴의 책들을 이해하는 방식에도 큰 영향을 미쳤다. 초기 공연 제작자들이 『이상한 나라의 앨리스』와 『거울 나라의 앨리스』를 하나의 이야기로 합쳐 내놓자 관객들도 그러한 구성을 당연한 것으로 여기게 되었다. 또 디즈니가 금발 머리에 파란 드레스, 하얀 앞치마를 입은 앨리스를 만들자 사람들의 머릿속엔 테니얼의 삽화 (그리고 앨리스 리델의 실제 모습) 대신 디즈니의 앨리스가 강렬하게 남아 있게 되었다. 캐럴이 상상해 만든 세계는 오랜 기간 다양하게 해석되어 온 만큼 끊임없이 재창조되었다. 공연물로 만들어진 〈이상한 나라의 앨리스〉는 화려한 볼거리와 대중적 매력으로 인기를 얻으면서 주요 가족 오락물로 자리 잡게 되었다.

사회적·정치적 의제를 다루는 실천가들도 연극이 가진 힘과 앨리스가 가진 힘을 효과적으로 활용했다. 그들은 원더랜드를 때로는 참정권을 주장하는 데에, 때로는 지구 온난화 문제를 다루는 데에 이용했다. 원더랜드는 어떤 사회에서든 그 사회를 비유하는 메타포로 작용할 수 있다. 이는 앨리스가 노조주의, 강제 결혼, 언론 자유와 같은 다양한 주제에 적용될 수 있는 유명 인사가 되었다는 의미다. 또 각 시대에는 익살스러운 트위들디와 트위들덤, 횡포를 부리는 여왕, 미친 모자 장수가 있기 마련이기에, 특히 풍자가들과 말장난을 좋아하는 이들은 현실 세계와 캐럴이 만든 원더랜드 사이에서 익살스러운 유사점을 끌어내면서 앨리스와 나머지 캐릭터들을 이용해 왔다. 그래서 원더랜드는 플런더랜드(약탈 나라), 썬더랜드(천둥 나라), 블런더랜드(실수 나라) 등으로 새롭게 해석되어 나타났다.

4
레이철 매클린, 〈사자와 유니콘〉 디지털
비디오 스틸의 세부, 2012년.
'크리에이티브 스코틀랜드 2012' 프로젝트를
위해 에든버러 프린트메이커 갤러리가 의뢰.
작가 제공

『거울 나라의 앨리스』 중 사자와 유니콘이 등장하는 대목을 보면,
의인화된 두 동물이 왕관을 차지하려고 싸움을 벌인다.
영국 왕실 문장에서 유니콘은 스코틀랜드를 상징하는데,
테니얼의 삽화에서 화려한 러프 칼라를 목에 두르고 리본 달린
신발을 신은 멋쟁이로 나온다. 반면 잉글랜드를 상징하는 사자는
삽화 속에서 늙고 지친 모습이고, 캐럴의 텍스트에서 '단어 하나를
말할 때마다 하품을 한다'고 묘사된다.
또 루이스 캐럴은 다과회와 잘리지 않는 케이크를 소재로 부조리한
상황을 보여 주는데, 이는 정치적 논쟁을 풍자한 것이다.
나는 그 접근 방식에서 영감을 받아 2014년 스코틀랜드 분리 독립
국민투표를 앞두고 영화 〈사자와 유니콘〉을 제작했다.

———

레이철 매클린, 예술가

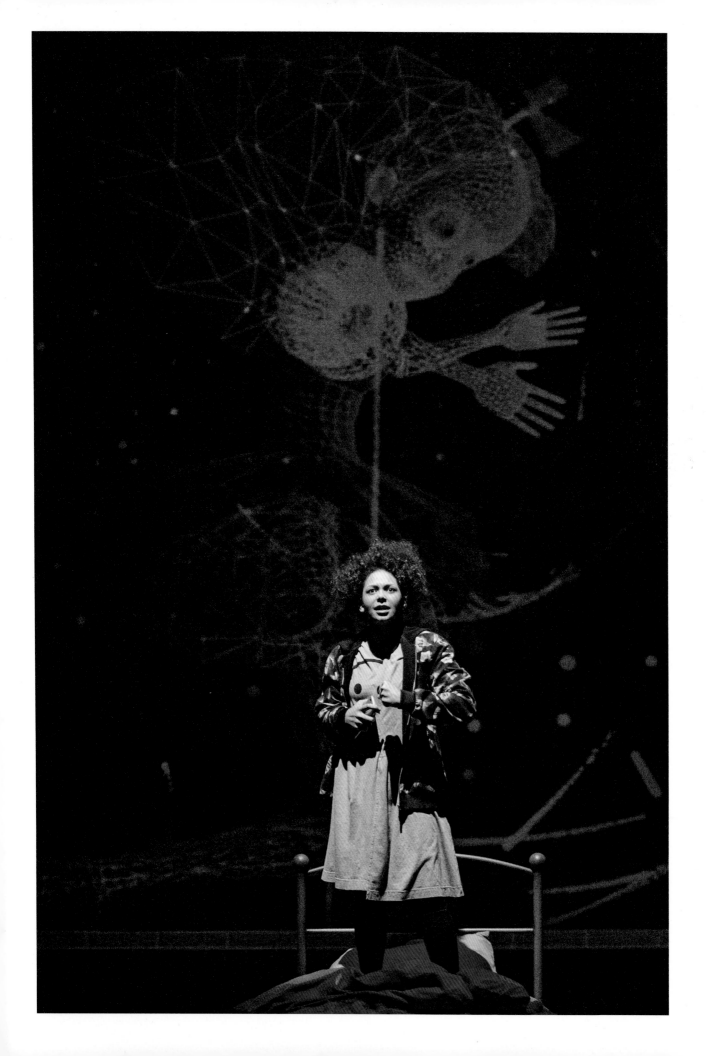

"어떤 때는 아침을 먹기도 전에
말도 안 되는 일들을 여섯 개나 믿기도 했지."

하얀 여왕, 『거울 나라의 앨리스』, 100쪽

케이트 베일리가 안내하는 챕터 '앨리스를 다시 상상하다'에서는 20세기와 21세기에 걸쳐 앨리스와 원더랜드에 대한 인식이 어떻게 변화했으며, 이를 어떤 식으로 재상상해 새롭게 만들었는지를 살펴본다. 그리고 캐럴이 쓴 텍스트에 있는 꿈, 공간, 평등, 발견에 대한 강렬한 발상이 예술가들을 어떻게 자극해 상상력을 확장하고 원작을 무수히 다양한 형태로 재해석하도록 만들었는지 탐구한다.

특히 1960년대는 수많은 앨리스와 원더랜드가 폭발하듯 등장한 시기였다. 초현실주의가 태어나고 꽃핀 시기를 지나, 『이상한 나라의 앨리스』 출간 100주년이 되는 때이기도 했다. 긴 시간을 거치는 동안 원더랜드에 관한 다양한 아이디어가 예술을 넘어 여러 분야에서 쏟아져 나왔다. 이는 곧 여성, 사회, 진화하는 미디어 및 기술에 대한 우리의 태도가 달라졌음을 반영하며, 또한 다양한 맥락에서 앨리스가 가져온 충격과 영향을 보여 준다. 170개 이상의 언어로 번역된 만큼 다양한 독자가 끊임없이 앨리스를 해석하고 구체화해 자기 것으로 만든 것은 당연한 일이다.

이 챕터에서는 예술, 패션, 과학, 대중문화 전반에 걸쳐 많은 이가 지속적으로 앨리스와 원더랜드의 캐릭터들을 숭배하고 그들에게 매혹되는 사례들을 보여 준다. 또 앨리스의 성격이 '자기 힘으로 길을 일구는' 선구적인 사람들에게 영감을 주는 중요한 가치임을 강조한다. 그들은 루이스 캐럴이 알려준 지혜의 주문을 따라 각자의 세계를 바꾸고 상상력의 힘을 사용하기 때문이다. 캐럴의 '앨리스' 책들은 지적 탐닉의 대상이 되는 동시에 대중적으로 센세이션을 일으켰으며, 우리의 21세기 집단의식에 내재해 하나의 철학이 되었다. 상상 속 세계와 현실 세계를 새로운 방식으로 그리고 새로운 의미로 바라보게 해 주는 바이블이 된 것이다.

"지금의 나는 누구인 거지?
아, 이건 대단한 수수께끼다!"

앨리스, 『이상한 나라의 앨리스』, 19쪽

불멸의 작품이 된 캐럴의 책들을 읽으면서, 우리는 앨리스가 원더랜드로 그리고 거울 너머로 떠나는 여행을 따라간다. 그 세계는 우리에게 새로운 현실을 내주어 우리가 사는 세계를 이해하도록 도와준다. 미래 세대에게는 변화를 이끌 영감을 줄 것이다. 현재를 반영하고, 새로운 차원을 상상하고, 우리의 세계를 변화시킨다는 이 강력한 발상은 앞으로도 우리 안에 남아 있을 것이다. 그렇기에 우리는 상상의 미래를 열기 위해 계속해서 캐럴의 텍스트를 들여다보게 될 것이다. 우리는 모두 앨리스다. 그렇다면 미래의 원더랜드는 과연 어떤 곳일까?

5
뮤지컬 〈원더 랜드〉에서 앨리 역을 맡은
로이스 치밈바, 영국 국립 극장, 런던, 2015년

이리 와요. 나를 따라 토끼 굴 아래로
내려가 앨리스의 모험을 발견해 봐요.
그림들 곳곳에 거울을 숨겨 놨는데
찾을 수 있으려나. 당신을 다른 세상으로
데려가 줄 텐데 …

WONDERLAND

원더랜드

ILLUSTRATED BY KRISTJANA S. WILLIAMS

일러스트: 크리스티아나 S. 윌리엄스

"이러다 지구를 <u>뚫고</u> 떨어지는 건
아닐까! 머리를 거꾸로 하고 걷는
사람들 사이에 떨어진다면
얼마나 재미있을까!"
홀을 빙 둘러서 문이 여러 개 나 있었는데,
그 문들은 모두 잠겨 있었다 …
앨리스는 풀이 죽어서 홀 한가운데로 나와
그곳을 빠져 나갈 방법을 궁리했다.

토끼 굴로 내려가다

DOWN THE RABBIT-HOLE

THE POOL OF TEARS
눈물 웅덩이

"그렇게 많이 울지 말걸.
그 벌로 이제
내 눈물에 빠져 죽게 되는구나!"

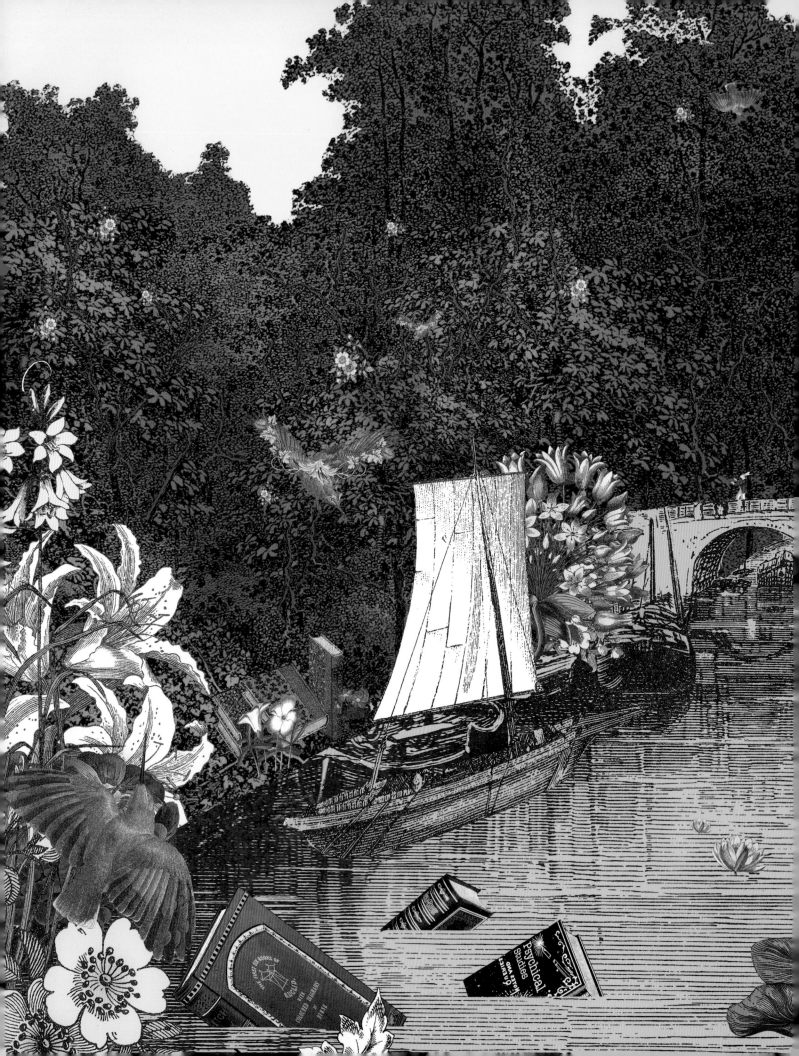

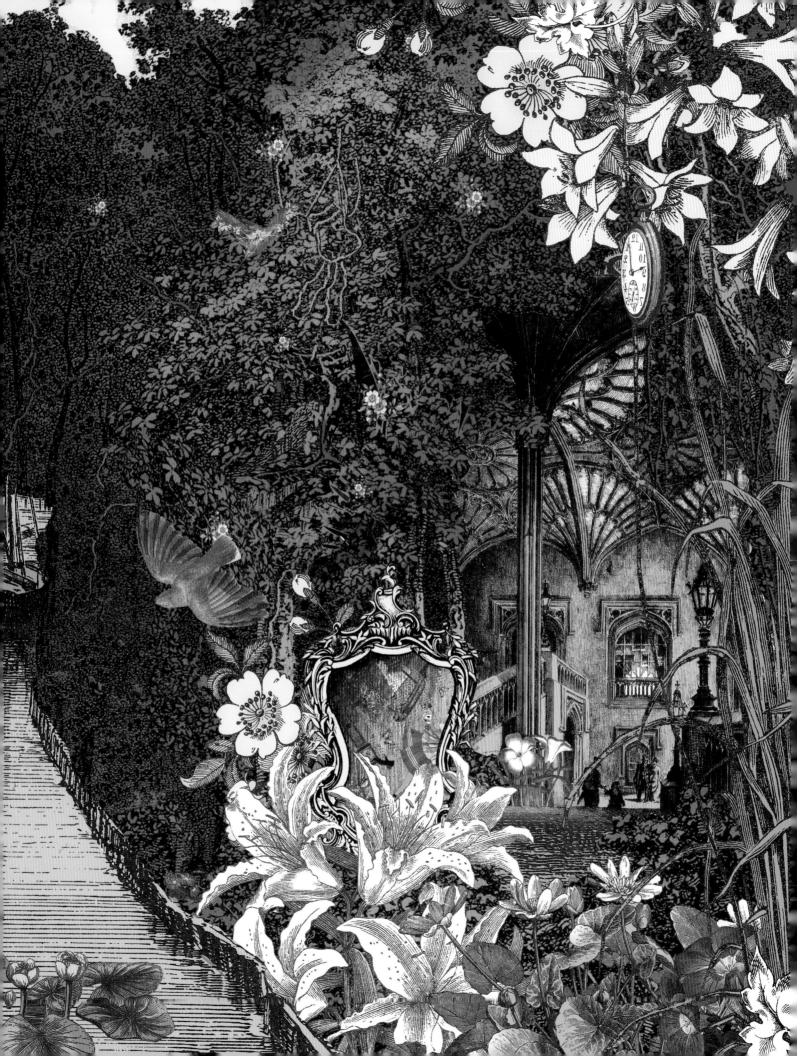

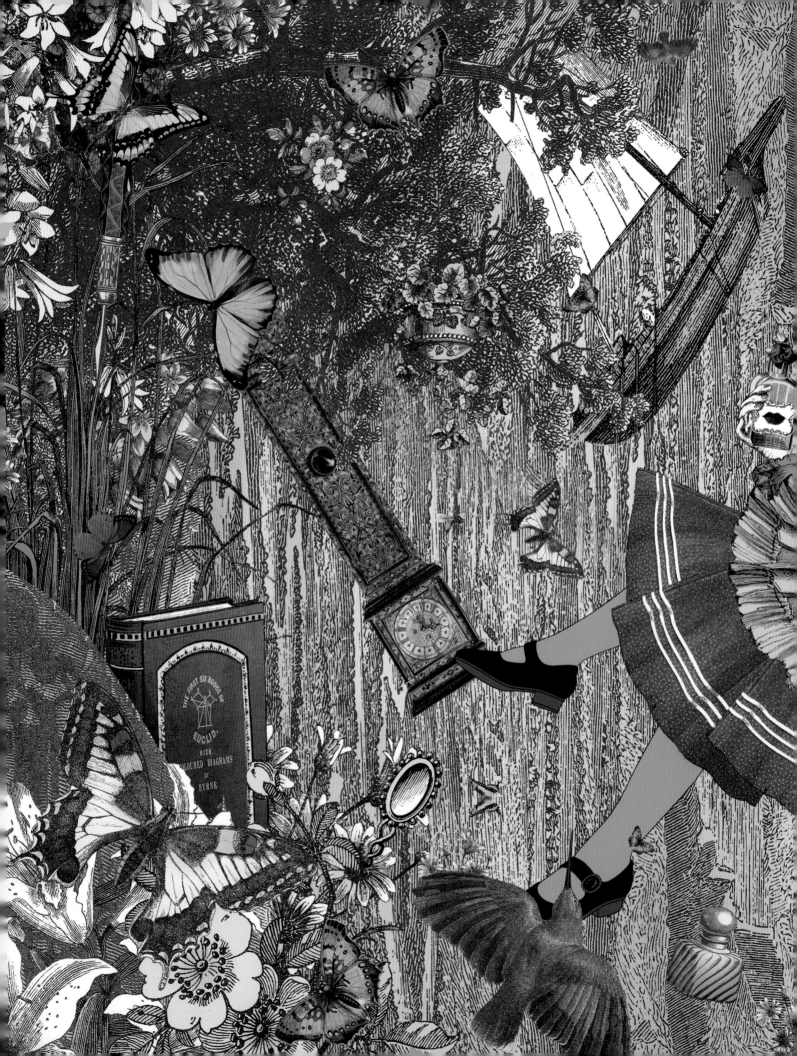

THE FIRST SIX BOOKS OF
EUCLID
WITH
COLOURED DIAGRAMS
BY
BYRNE

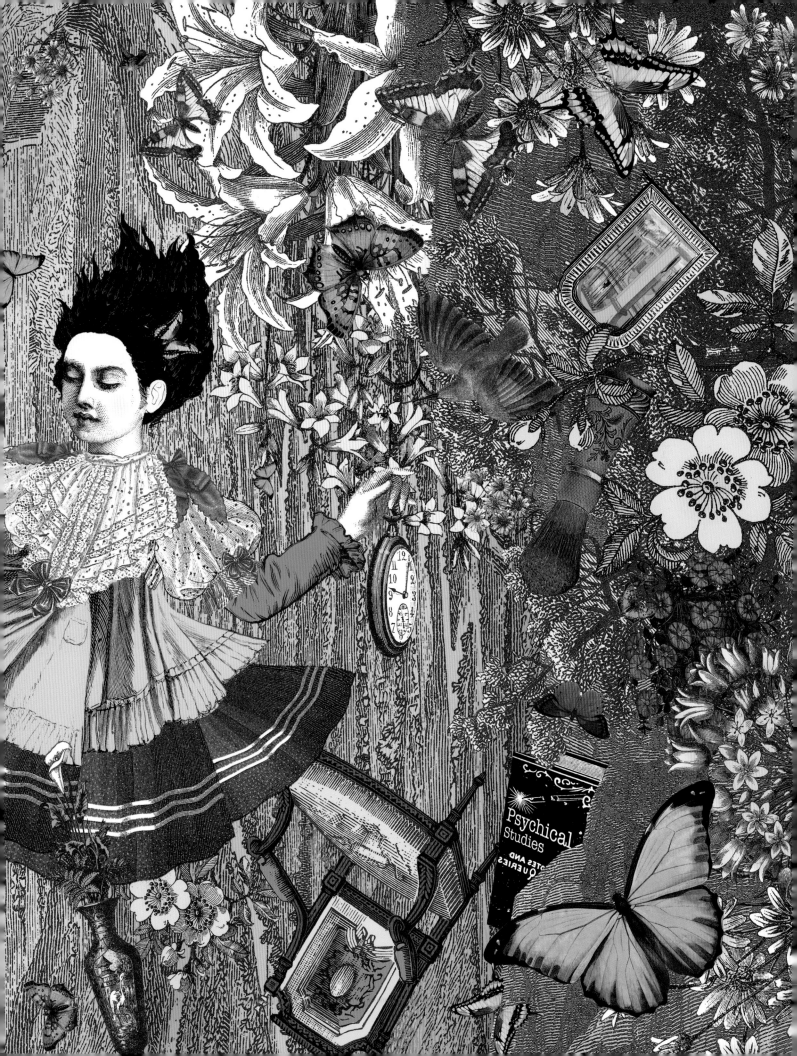

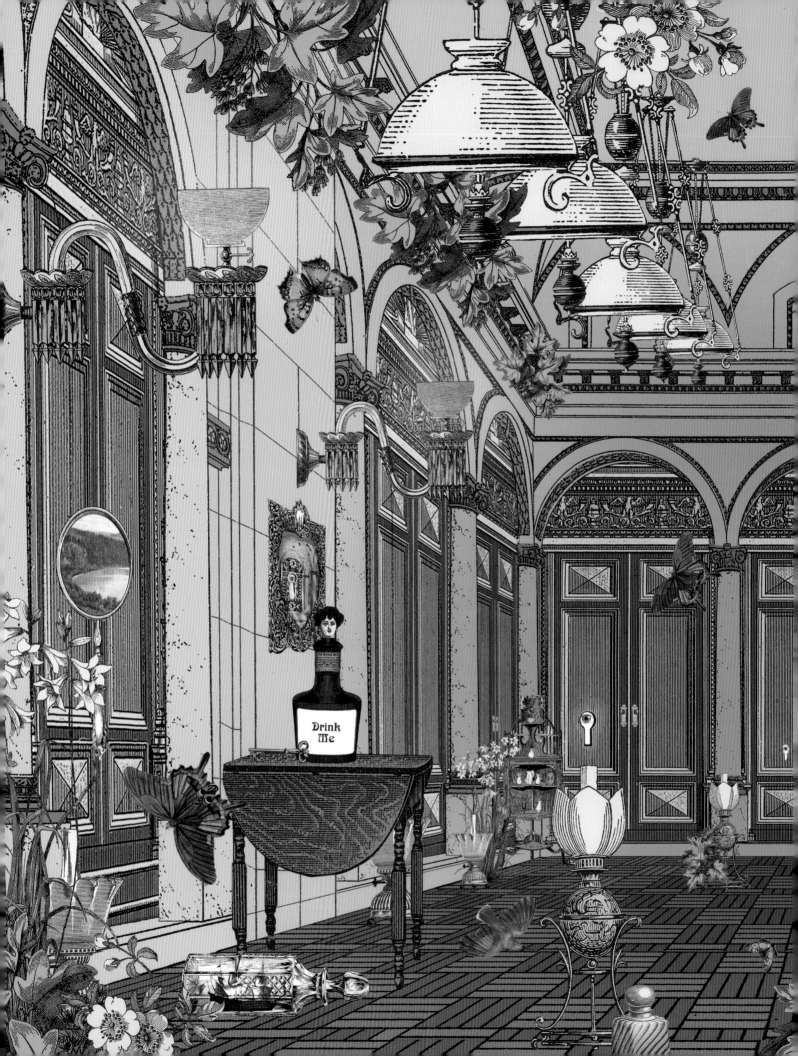

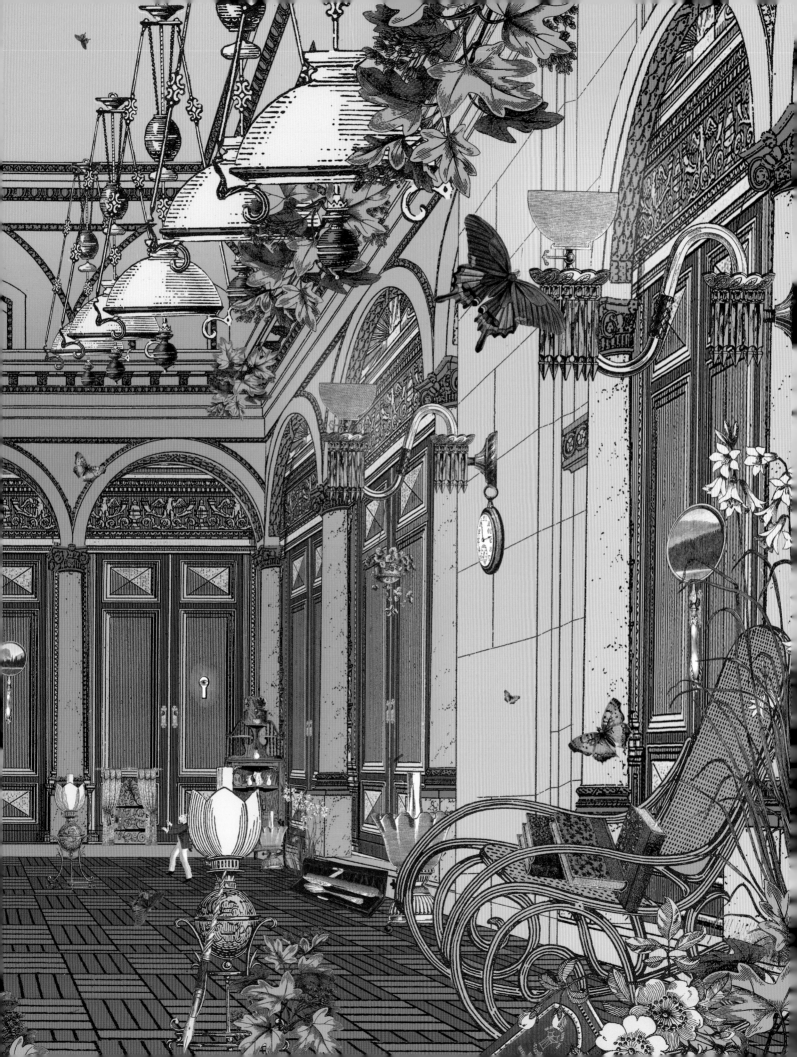

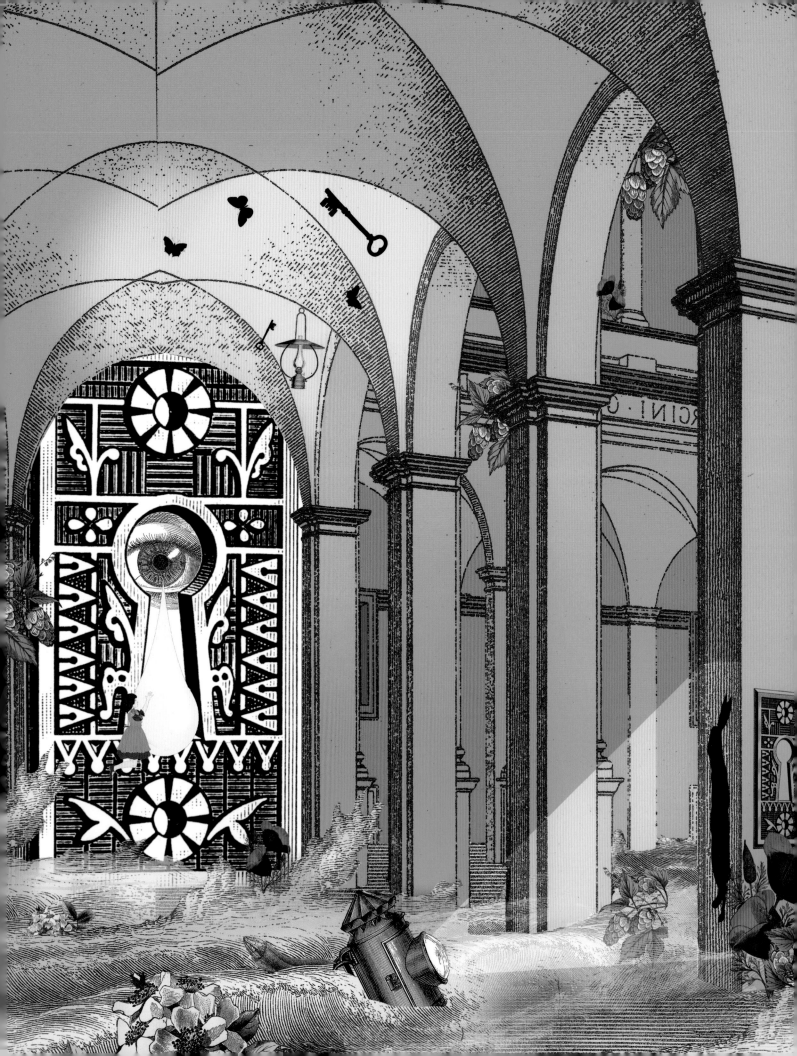

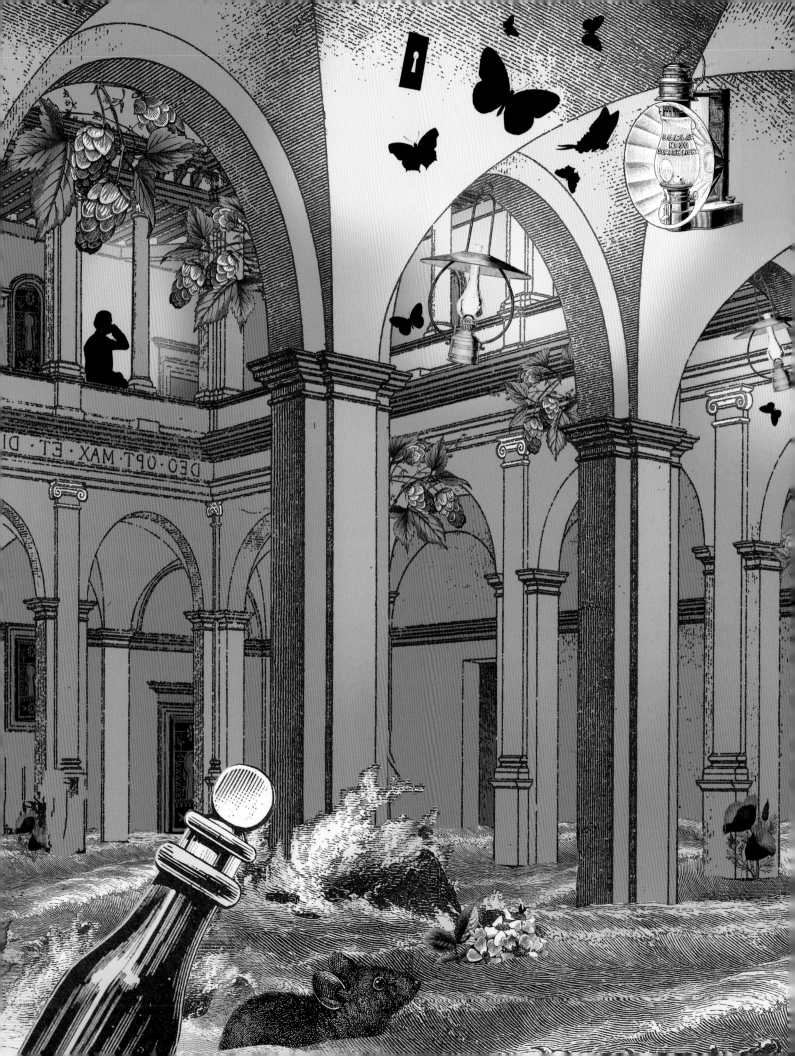

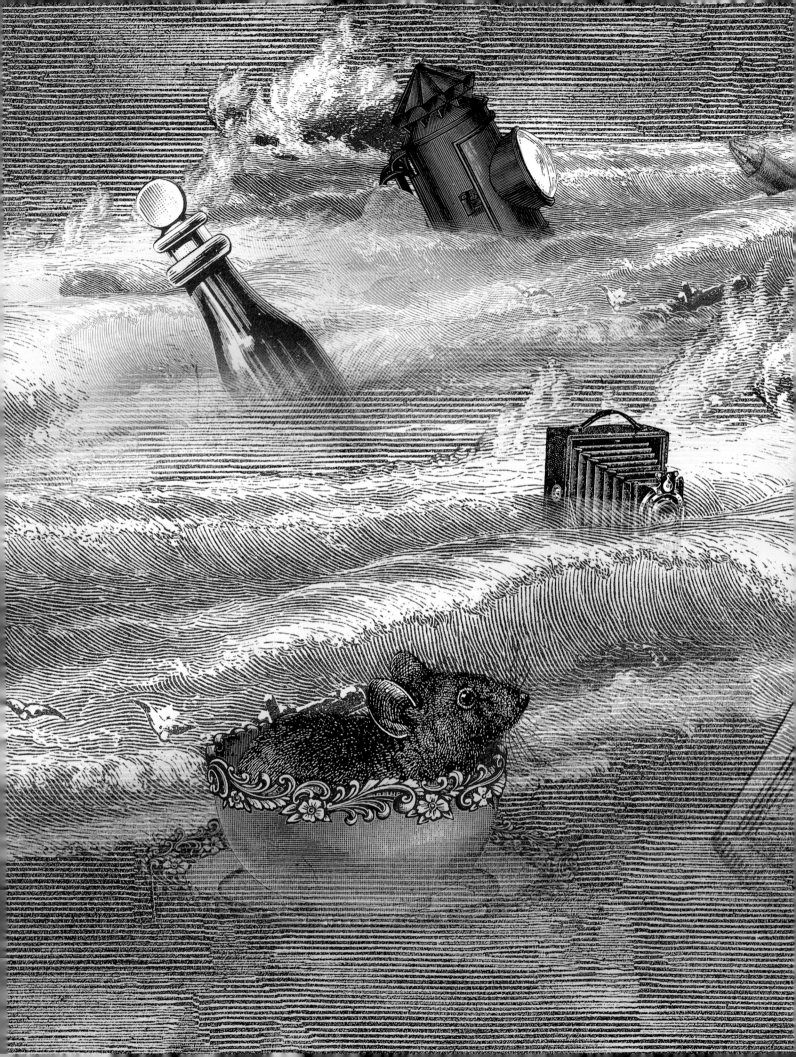

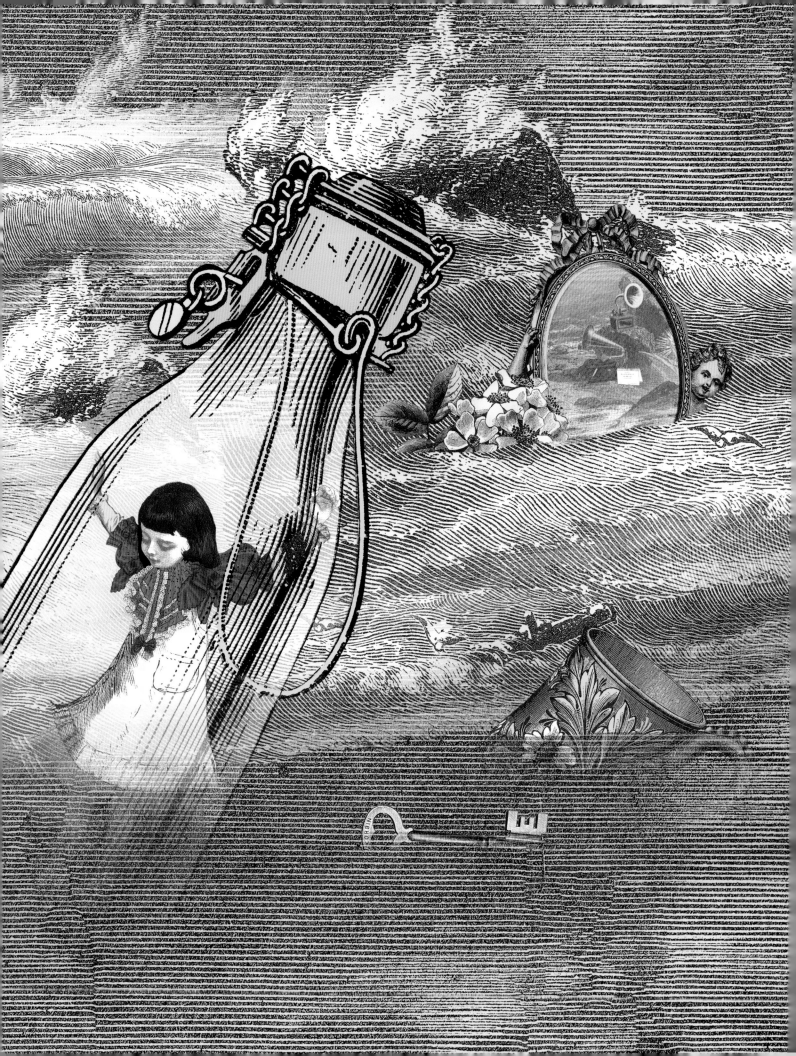

"하나, 둘, 셋, 출발!" 하는 신호도 없이
그저 달리고 싶으면 달리고,
쉬고 싶으면 쉬라고 했다.
그러니 당연히 경주가 언제 끝날지 알 수 없었다.
하지만 반 시간쯤 뛰었을 때쯤에
갑자기 도도새가 외쳤다.
"경주 끝!"

A CAUCUS-RACE AND A LONG TALE

코커스 경주와 긴 이야기

THE RABBIT SENDS IN A LITTLE BILL

토끼, 꼬마 빌을 내려보내다

앨리스는 계속 자라고 또 자라서
금방 바닥에 무릎을 꿇어야 했다.
조금 뒤에는 그럴 공간조차 없어서
한쪽 팔꿈치는 문에 대고
다른 팔로는 머리를 감싸고
바닥에 드러누운 자세를 취했다.

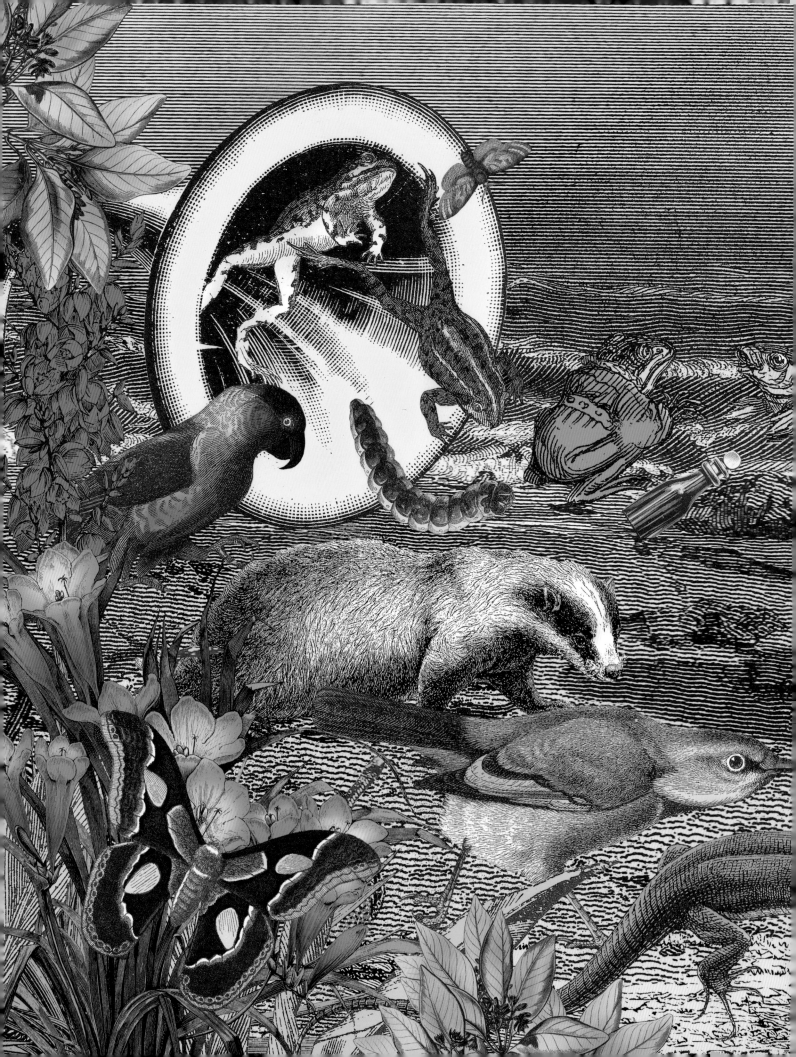

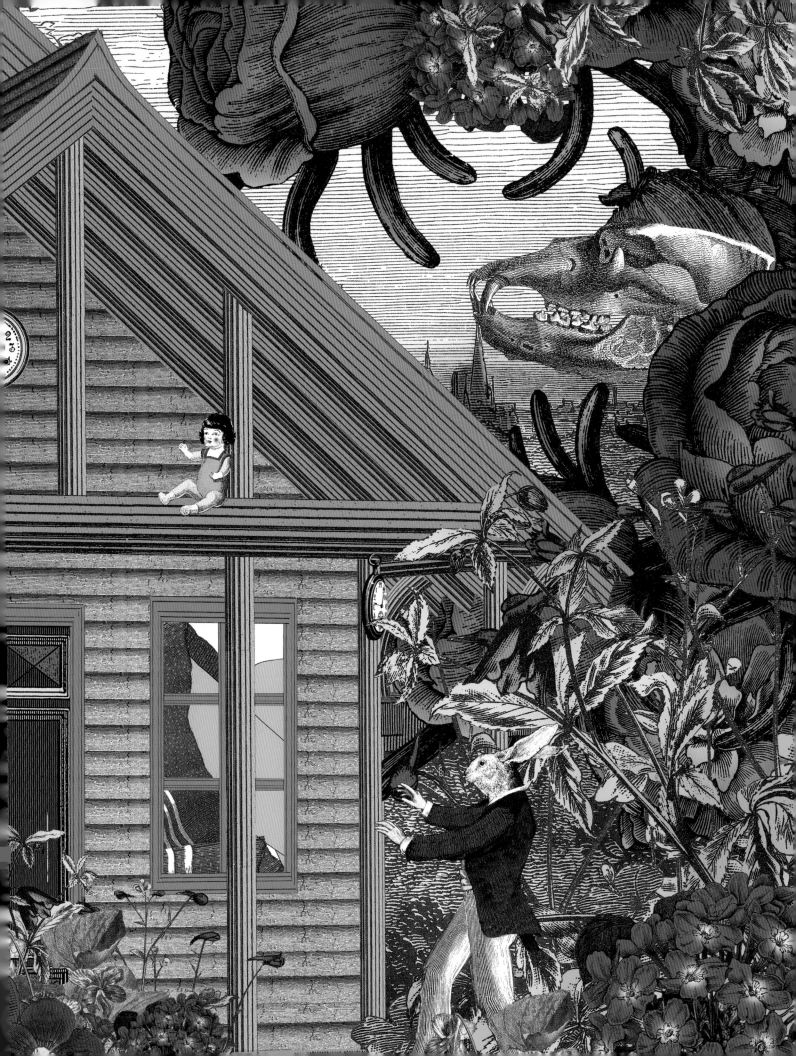

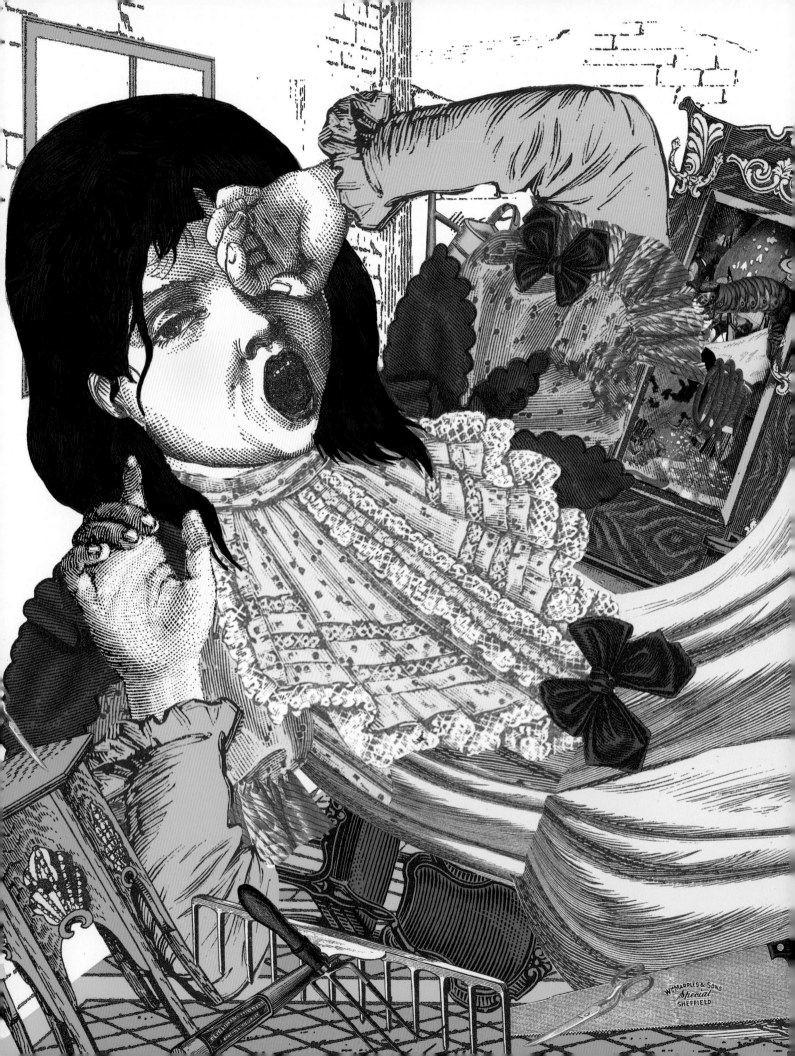

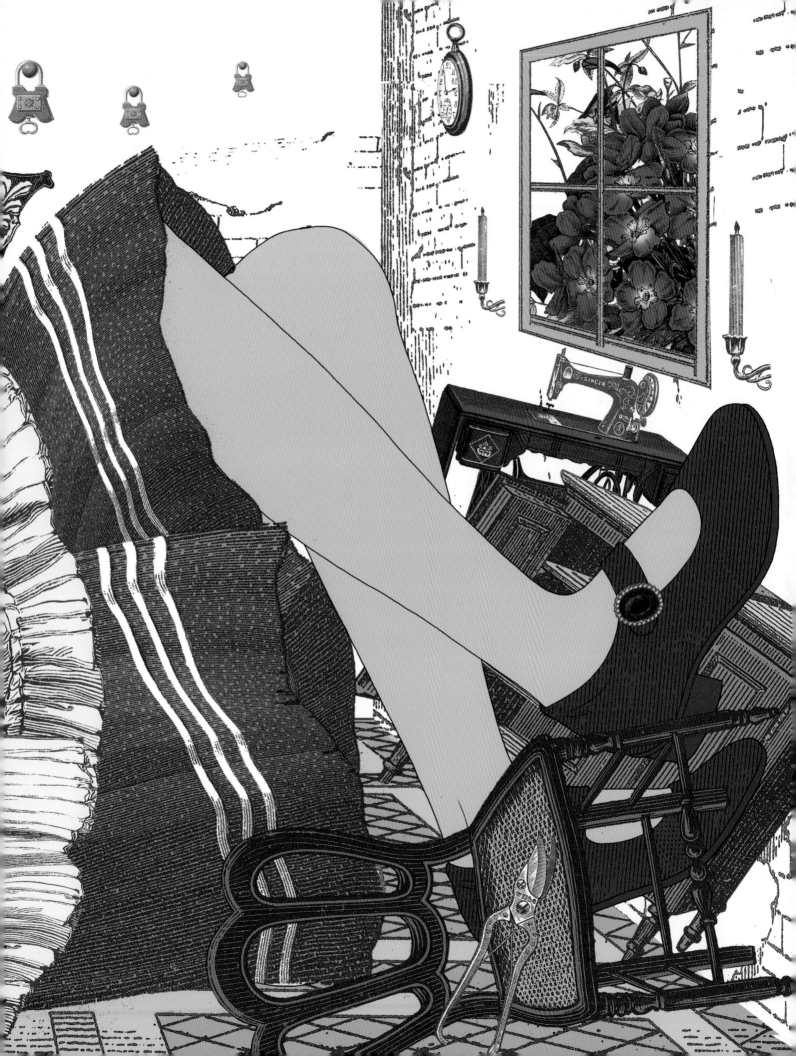

ADVICE FROM A CATERPILLAR

애벌레의 충고

애벌레는 물었다. "넌 누구냐?"
앨리스는 대답했다.
"지금은, 저…, 저도 잘 모르겠어요.
오늘 아침에 일어났을 때에는 알고
있었는데,
지금까지 여러 번 바뀌었거든요."

PIG AND PEPPER

돼지와 후춧가루

"여기 있는 우리는 모두 미쳤거든. 나도 미쳤고, 너도 미쳤어."
앨리스가 물었다.
"내가 미쳤는지 어떻게 알아?"
"넌 틀림없이 미쳤어. 안 미쳤으면 여기에 왔을 리가 없거든."

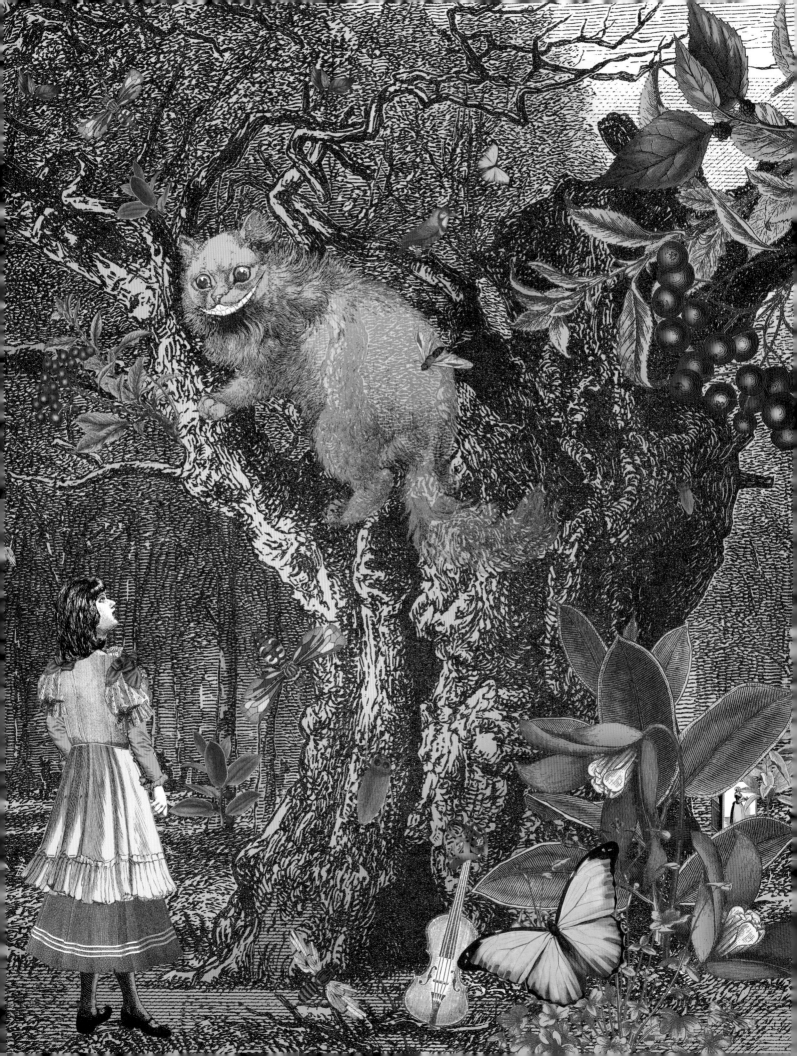

A MAD TEA-PARTY
이상한 다과회

"까마귀는 왜 책상 같게?"

"네가 나만큼만 시간을 알아도
'그것'을 낭비한다고 말하진 않았을 거다.
'그'를 낭비한다고 말하지."
앨리스가 말했다.
"무슨 소린지 모르겠어요."
모자 장수는 고개를 치켜들고 깔보듯이
말했다.
"물론 모르겠지!
넌 시간과 만나 본 일도 없을 테니까!"

THE QUEEN'S CROQUET-GROUND

여왕의 크로케 경기장

"글쎄, 그게, 아가씨,
우리가 여기에 빨간 장미를 심었어야 했는데
실수로 그만 흰 장미를 심었어요.
여왕 폐하가 이걸 아시면
우린 목이 잘릴 거예요."

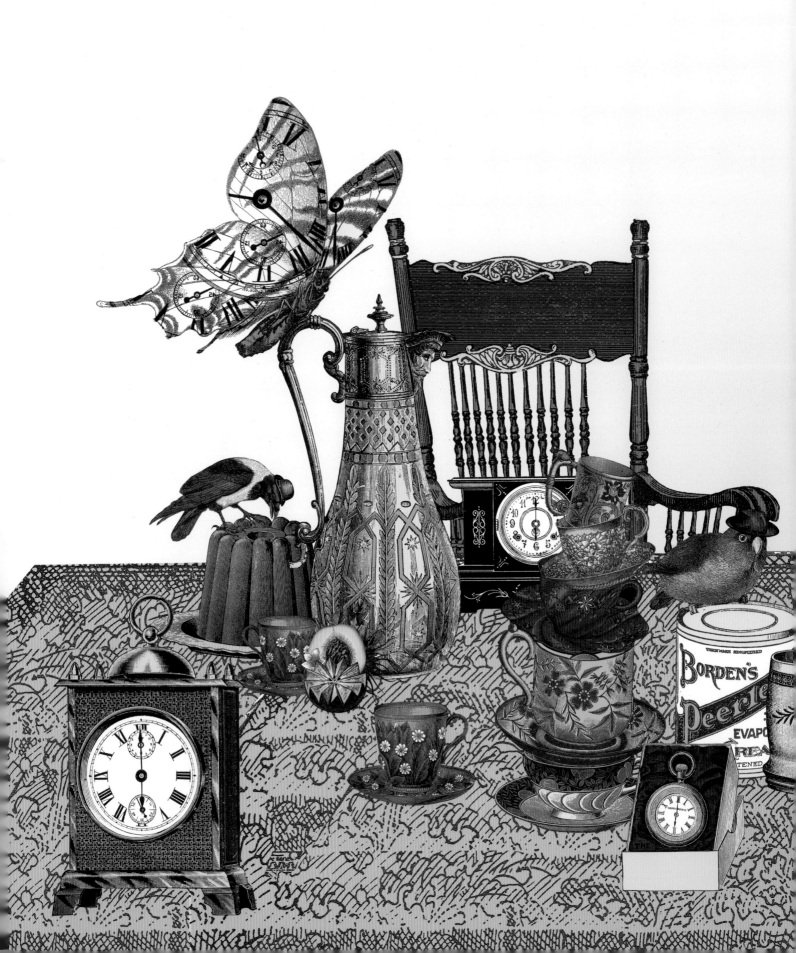

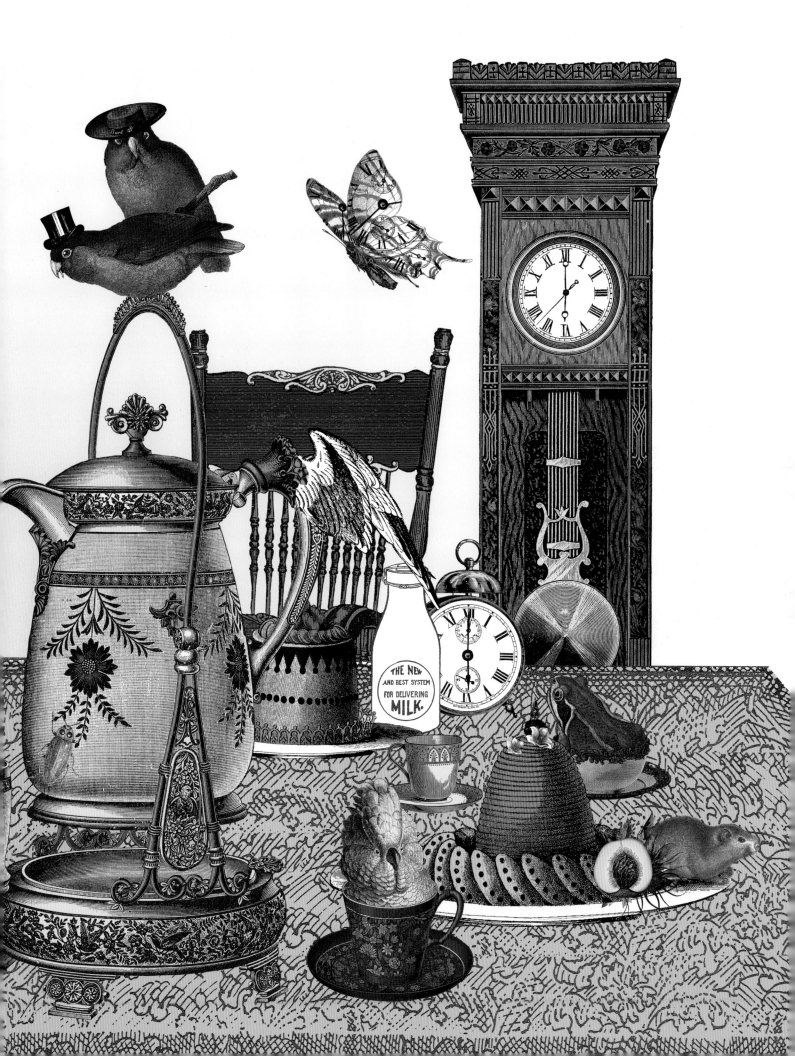

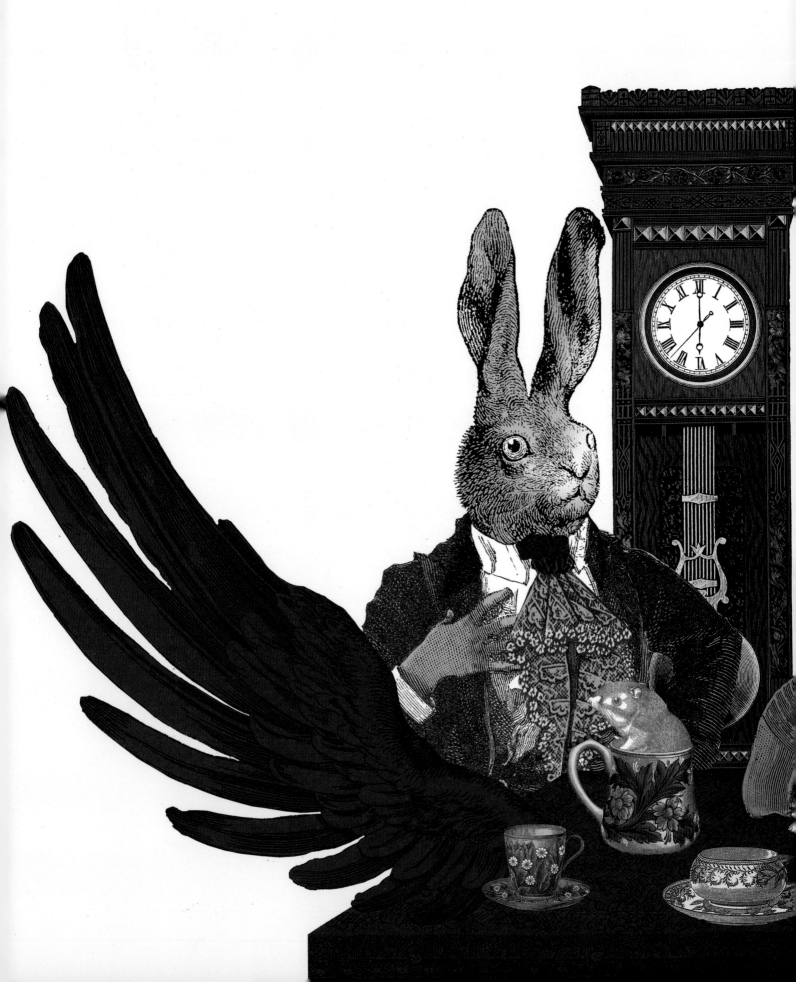

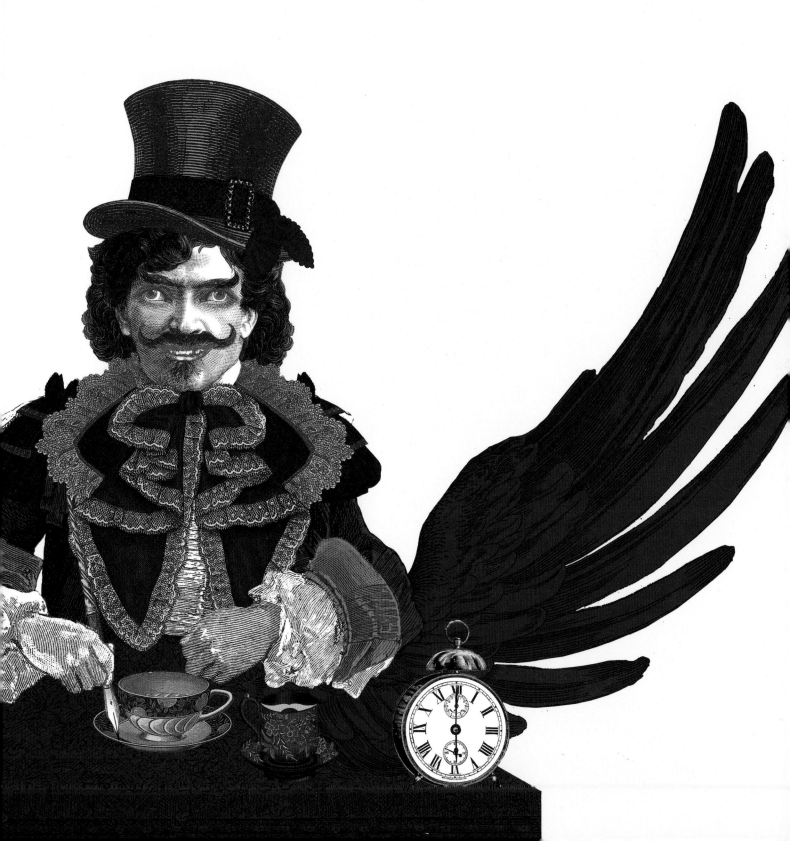

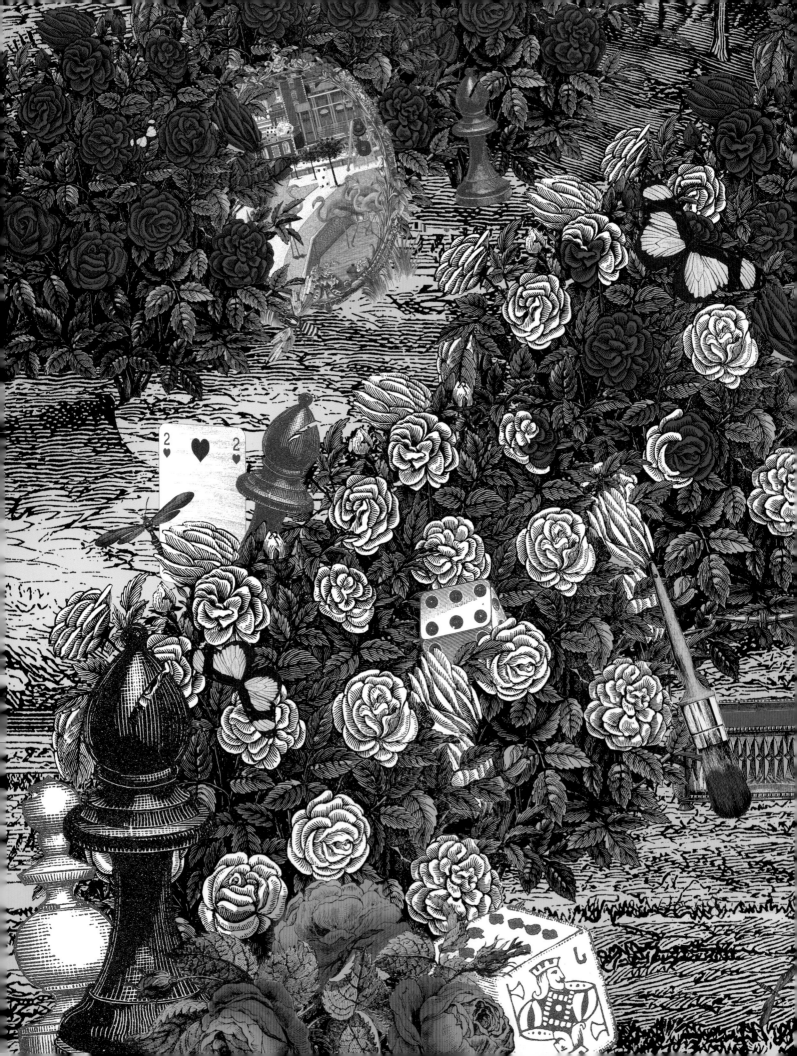

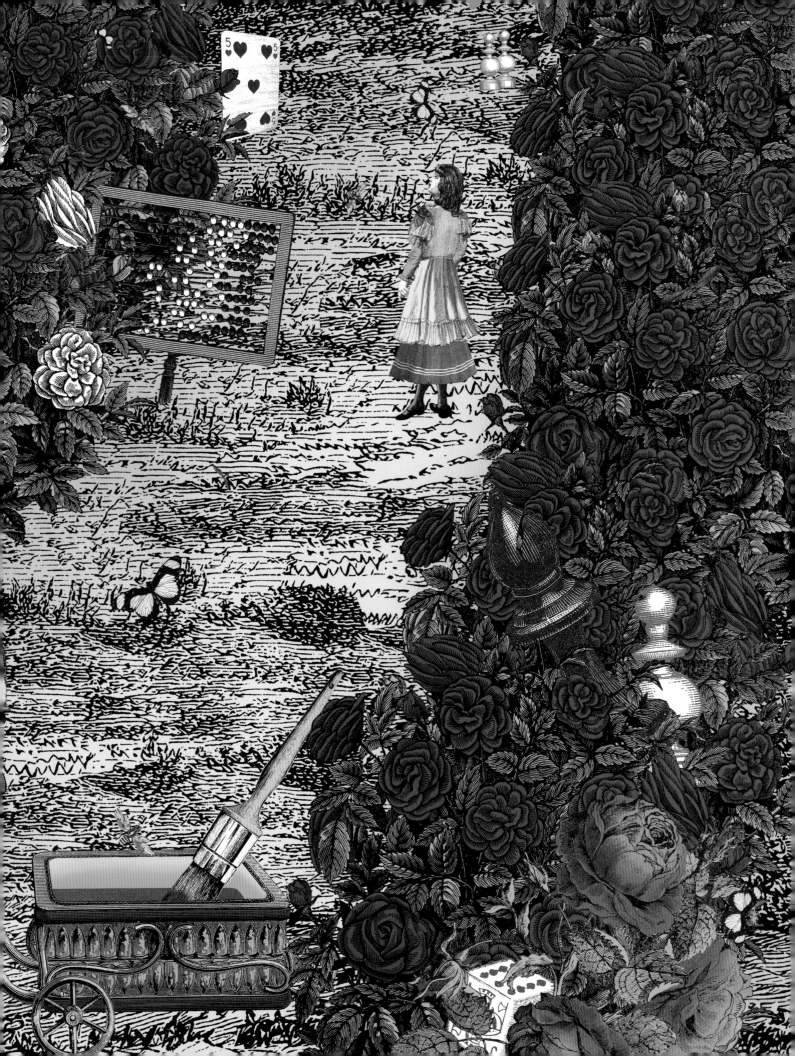

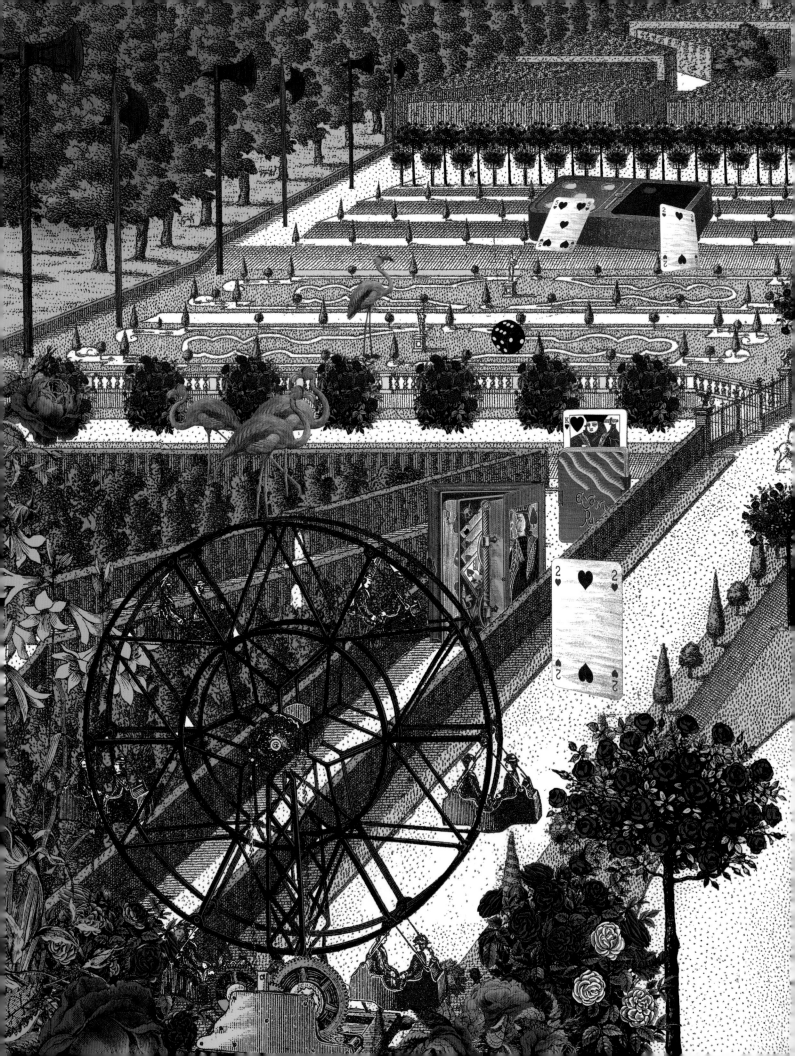

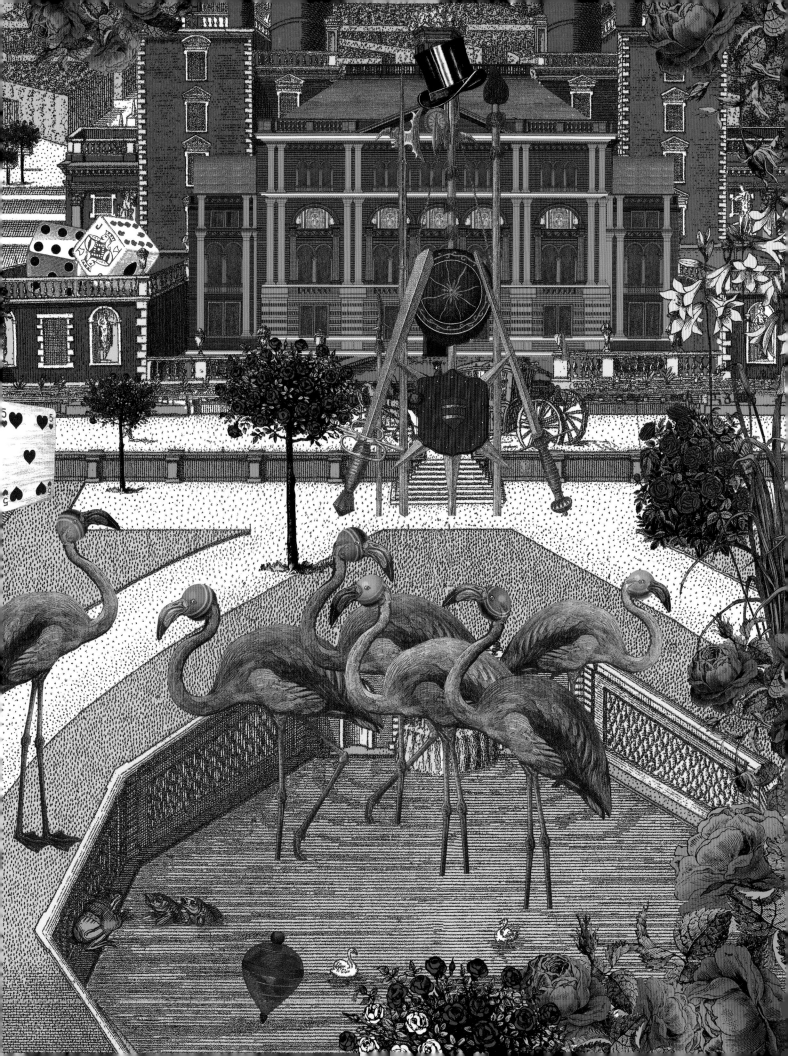

마침내 가짜 거북은
이야기를 계속해 나갔다.
"어렸을 때에 우리는
바다에 있는 학교에 다녔어."

THE MOCK TURTLE'S STORY

가짜 거북의 사연

THE LOBSTER QUADRILLE

바닷가재의 카드리유

"출래, 말래,
출래, 말래,
함께 춤추지 않을래?"

WHO STOLE THE TARTS?

누가 파이를 훔쳤나?

"저건 배심원석이고,
저 열두 생물은 배심일 거야."
앨리스는 자기 또래 여자 아이들은
배심이라는 말의 뜻을 전혀 모를 거라고 생각하고,
자기가 자랑스러워 그 말을 서너 번 되풀이했다.

ALICE'S EVIDENCE
앨리스의 증오

"키가 1,600미터 넘는 사람은
법정에서 나가야 한다."
모두들 앨리스를 쳐다보았다.
앨리스가 말했다.
"난 1,600미터가 아닌데요."
여왕이 말했다.
"거의 3,200미터나 되잖아."
왕이 말했다.
"그래."
앨리스가 말했다.
"글쎄, 어쨌든 나는 못 나가요."

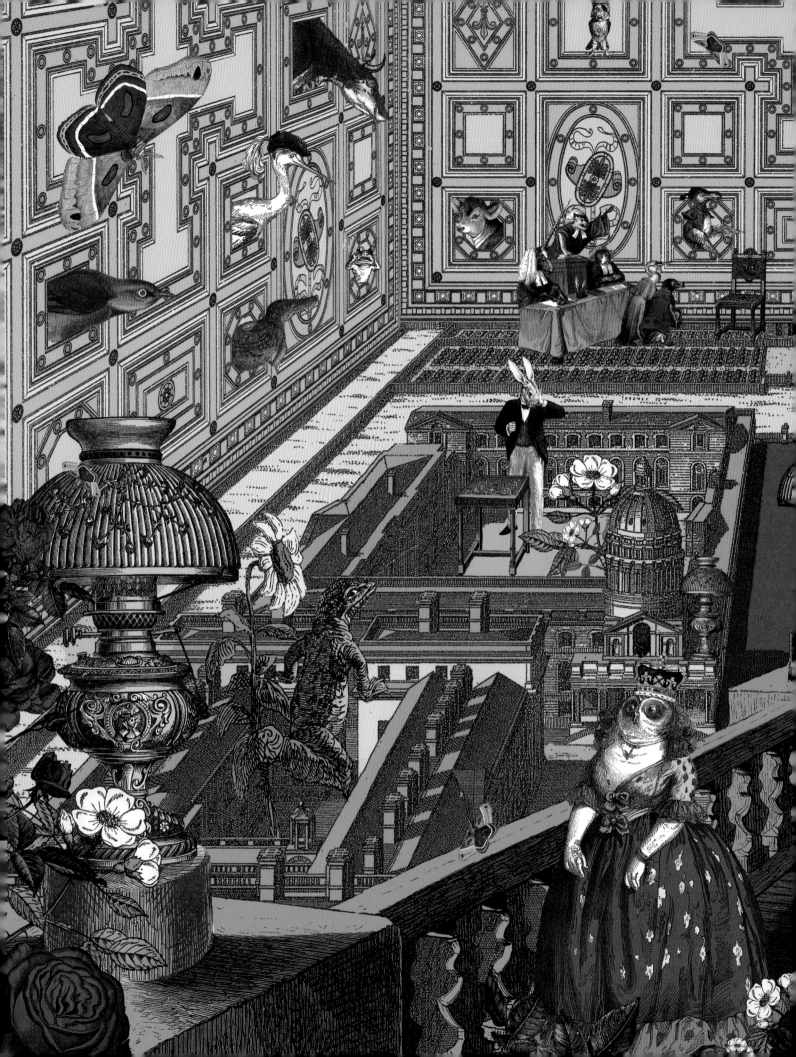

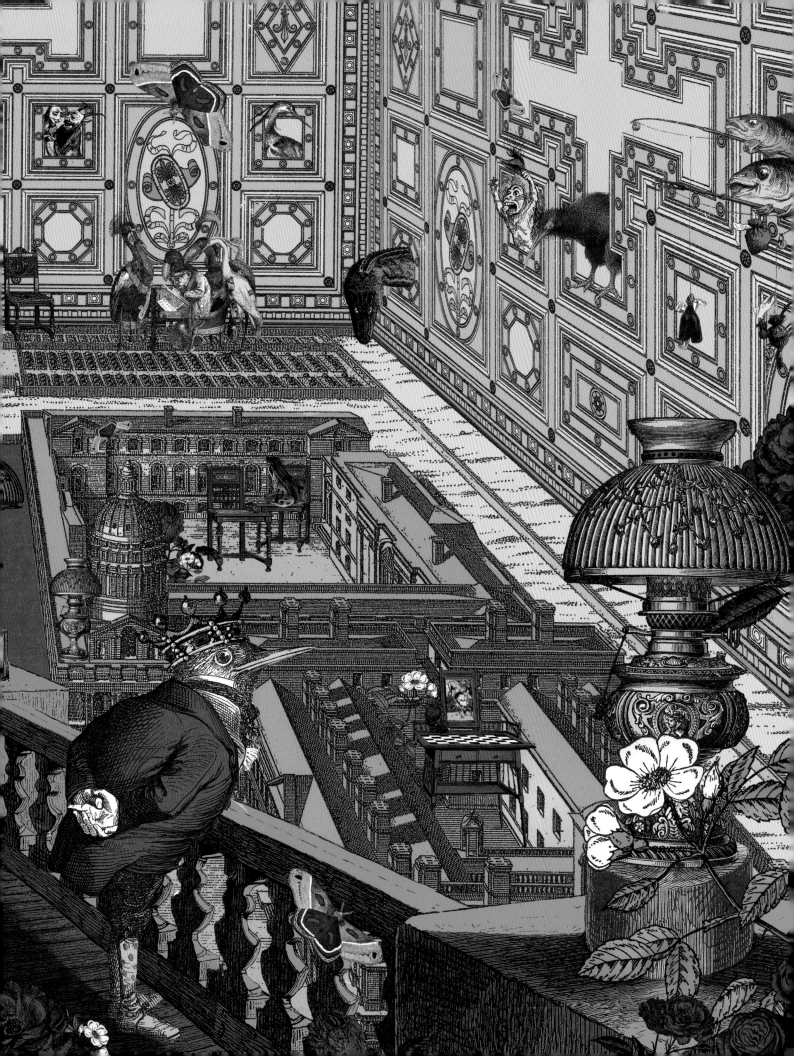

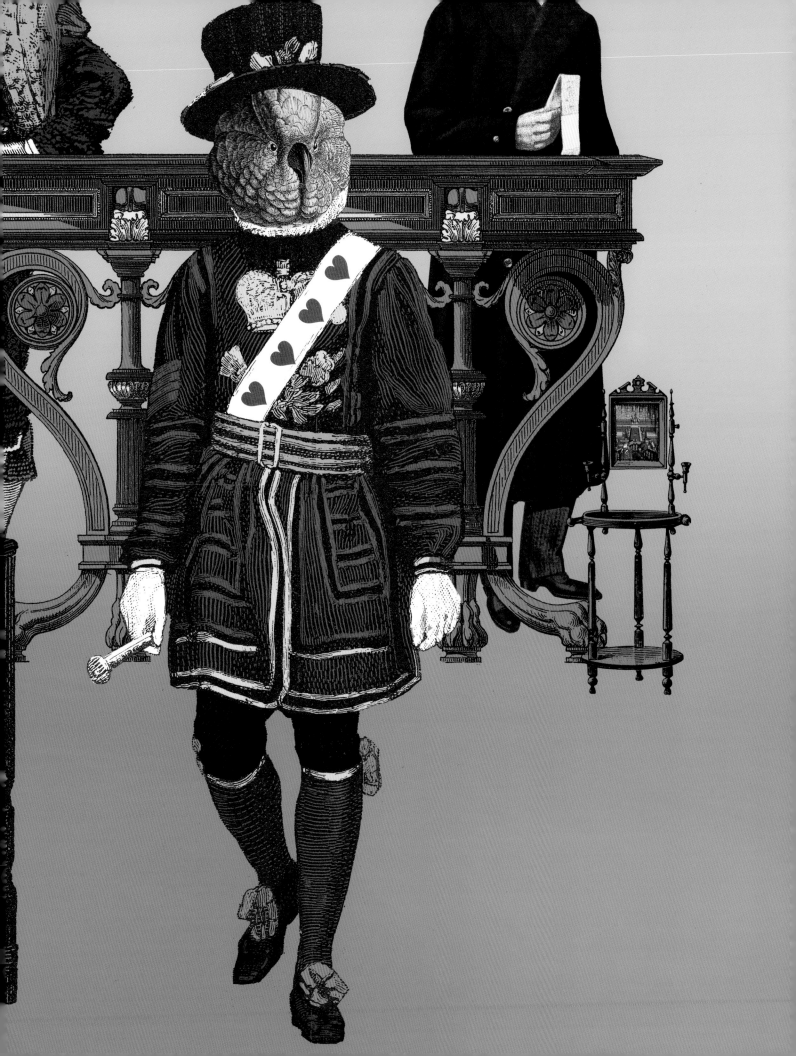

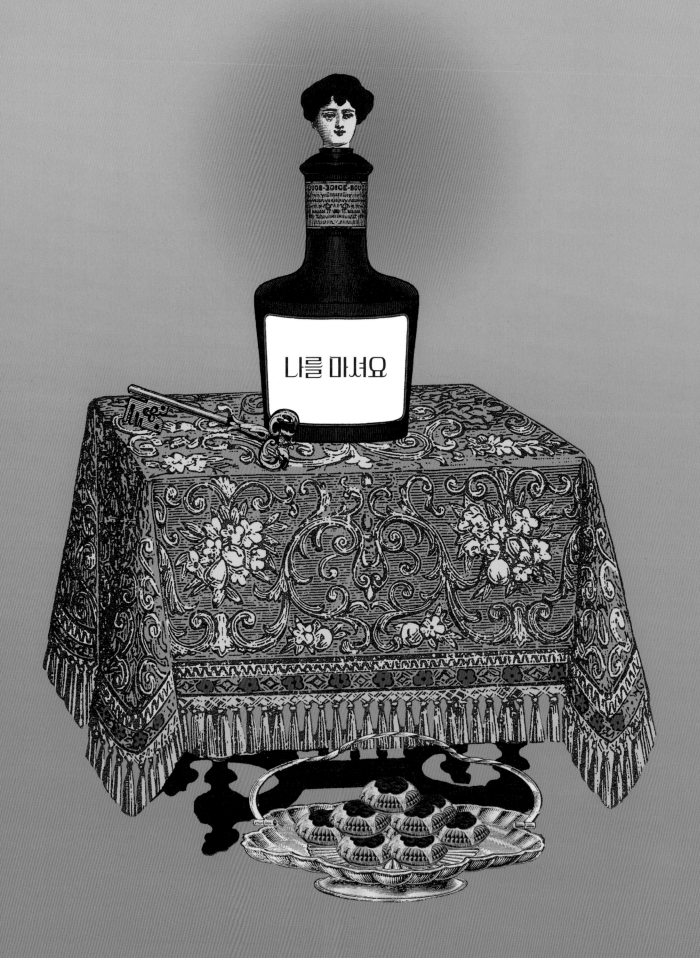

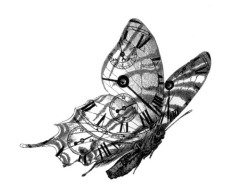

WHAT A WONDERFUL DREAM IT HAD BEEN,

앨리스가 곧 이상한 꿈

CREATING ALICE

Annemarie Bilclough

앨리스를 만들다

앤마리 빌클러프

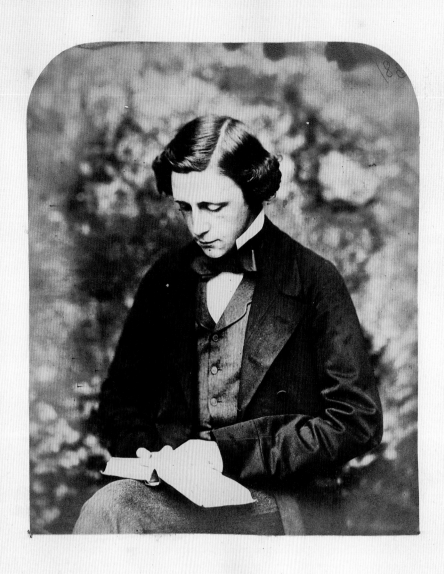

6
찰스 럿위지 도지슨(루이스 캐럴)의
사진첩에 있는 자화상 사진assisted self-portrait,
1857년경. 크라이스트처치, 옥스퍼드.
[A]-VII-0042-39r

어떻게 생각하냐고요? 당신이 한 제안은 가장 어둡고 가장 불길한 분위기일 때 머릿속에 떠오르는 가장 잔인한 괴물보다도 더 나쁩니다. 제 의견이요? 어린이 중 절반은 너무 애가 타고 괴로워서 몸져눕게 될 겁니다 … 모든 난롯가가 어두워질 테고 가장 근사한 식사 자리도 침울해지겠지요 … 그러니 그 책은 크리스마스 때 꼭 출간되어야 합니다 …

알렉산더 맥밀런이 루이스 캐럴에게, 1871년 11월 6일[1]

『거울 나라의 앨리스』 출판을 몇 달 연기하자는 루이스 캐럴의 제안은 출판사에 먹혀들지 않았다. 알렉산더 맥밀런이 캐럴에게 보낸 편지는 표현이 조금 과장되긴 했어도 두 번째 '앨리스' 책에 거는 기대감을 잘 보여 준다. 1871년, 맥밀런은 『거울 나라의 앨리스』 출판을 준비하면서 예상 판매량을 가늠해 보았다. 이미 선주문을 7천5백 부 받았지만 '가능한 한 빨리' 6천 부를 더 찍는 것이 목표였다.[2]

『이상한 나라의 앨리스』는 이보다 5년 전인 1866년 출간되었는데, 나오자마자 베스트셀러가 된 것은 아니었다. 출간 당시 판매량은 캐럴이 실망감을 표할 만큼 미미했다. 그는 일기에 이렇게 적었다. '책이 더 많이 팔리길 바랐는데 … 부활절에는 좀 팔릴지?'[3] 그러나 1866년 겨울이 되자 판매 부수는 5천 권에 달했고, 1871년 11월에는 2만8천 부 가까이 되었다.[4]

『이상한 나라의 앨리스』에 대한 평은 대체로 긍정적이었다.[5] 여러 신문이 '훌륭하다', '우아하다', '기분 좋은 난센스다'라고 표현했고, 잡지 『북셀러Bookseller』는 '훨씬 더 독창적인 동화 … 이런 책을 읽을 수 있다니, 최근에는 없던 행운'이라고 평했다.[6] 『런던 리뷰London Review』는 존 테니얼의 삽화를 당시 주를 이루던 '추한 환상 이미지'와 비교하면서, '섬세하고, 완성도가 높으며, 우아한 환상'이라 칭찬했다. 몇몇 비평가들은 삽화와 테니얼의 명성에 주목하면서 '그것만으로 … 강력 추천'한다고 썼다.[7] 소설가 찰스 킹슬리Charles Kingsley의 동생 헨리 킹슬리Henry Kingsley는 캐럴에게 다음과 같은 편지를 보냈다. '아침에 침대에서 책을 받아 봤습니다. 누가 뭐라고 하건 나는 이 책에 나오는 모든 단어를 읽을 때까지 침대에서 나오지 않았습니다.' 예술가 단테 가브리엘 로세티Dante Gabriel Rossetti는 '교훈적인 시를 비틀어 놓은 단편들 … 지금까지 읽은 것 중 가장 재미있다'고 했다.[8]

시간이 좀 더 흐르자 책에 대한 평가가 확고해졌다. 1867년에는 '우리가 만난 최고의 아동 도서'로 꼽혔다.[9] 그러나 이 책이 정말 어린이를 위한 책인지에 대한 논쟁도 일부 있어서, 『더 네이션The Nation』은 '아이들은 거의 관심이 없다'고 보도했다. 그러자 미국에서 이에 분개하는 편지가 날아왔다.

내가 가진 〔책은〕 … 그 주장에 대한 확고한 반증이 되겠군요. 책 표지는 거의 닳아 없어졌고 지금까지 최소 스무 명의 아이들에게 빌려주었으니 말입니다 … 아이들이 거의 한 시간에 한 번씩은 앨리스 이야기를 합니다.[10]

『거울 나라의 앨리스』가 출간되면서 평론가들은 캐럴이 '형이상학적 문제들, 이를테면 난센스냐 철학적 진리냐를 두고 논쟁이 일어나기 쉬운 문제들에 대해 통찰력'을 가지고 있다고 생각하게 되었다.[11]

'앨리스' 이야기들은 놀라움과 동시에 즐거움을 준다. 말이 안 되는 난센스 시구와 황당한 대화는 어른과 아이 모두에게 매력적이다. 『이상한 나라의 앨리스』와 『거울 나라의 앨리스』는 논리학자와 철학자에게는 인용할 소재를 주었고, 물리학자에게는 거울 세계를 추론하도록 영감을 주었으며, 체스 선수에게는 체스 게임의 변형 버전을 개발하도록 자극을 주었다.[12]

'놀랍도록 창의적인' 사람

도지슨은 … 명사와 동사의 정규 변화형을 … 일부만 정확한 형태로 바꾸거나
자신이 만든 편리한 형태로 대체하는데, 그게 놀랍도록 창의적입니다.
그런 아이디어가 지금은 꽤 막힘없이 샘솟고 있지만, 때가 되면 저절로
고갈되리라 봅니다.

찰스 럿위지 도지슨의 학교 성적표, 1844[13]

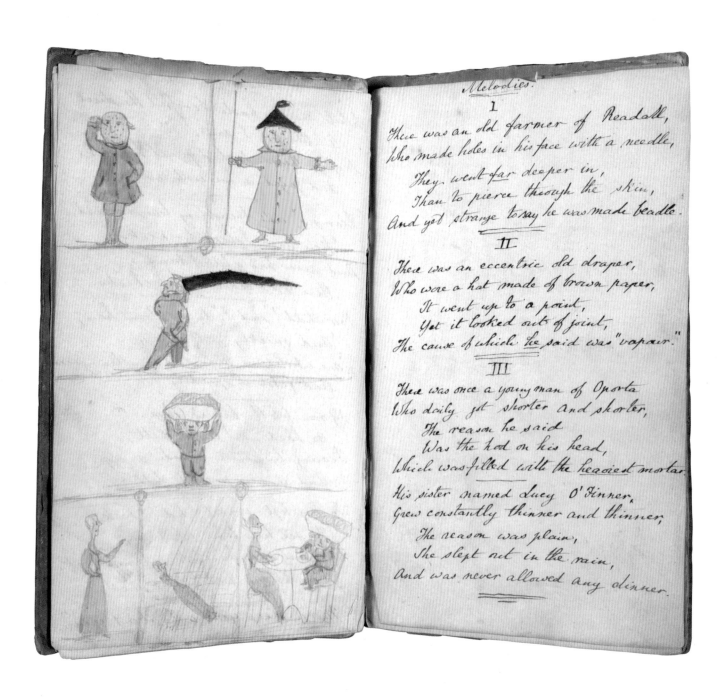

루이스 캐럴은 서품을 받은 성직자 찰스 럿위지 도지슨이기도 했다.(그림 6) 신앙심이 깊은 남성, 논리학자, 정리하길 강박적으로 좋아하는 사람이었던 도지슨에게는 고루하다, 진지하다, 수줍음이 많다, 재미없는 수학 강사다 등등 다양한 수식어가 따라다녔다. 하지만 한편으로 도지슨은 아마추어 마술사이자 아주 재미있는 이야기꾼이었으며, 인형극, 연극, 미술, 문학을 좋아했고 오르골을 모으는 취미도 있었다. 자연을 감상하며 깊이 감동했고, 과학과 자연사에 매료되었으며, 각종 도구를 수집하거나 발명했고, 당시 새로 등장한 사진술에도 재주가 뛰어났다.

　　도지슨은 1832년 잉글랜드 체셔 지방 데어스베리에서 태어났다. 이 지역의 보좌사제인 아버지 찰스와 어머니 프랜시스 제인 럿위지의 열한 남매 중 셋째였다. 도지슨 가족은 종교적으로 엄격한 분위기를 지키면서도 활기차고 유쾌하게 생활했다. 학교에서 도지슨은 수학에 뛰어난 실력을 보였지만, 성적표를 보면 알 수 있듯 단어를 다루는 데에도 창의적이었다. 도지슨은 동생들에게 보여 줄 유머러스한 잡지도 여러 권 만들었는데, 이는 도지슨이 어릴 때부터 문학 형식, 삽화, 논리에 관심이 있었음을 보여 준다. 도지슨은 열세 살 때 만든 첫 번째 잡지에 리머릭(5행으로 된 희극시-역주)과 경고문을 흉내 낸 시를 실었고, 실용적인 주제('정신을 바짝 차려라')에서 장난스러운 내용('여동생을 스튜로 만들지 말라')까지 다양하고 익살스러운 교훈을 담았다.(그림 7)[14] 그 이후에 만든 잡지들에는 예술, 동물학, 논리학에 관한 학술 기사를 흉내 낸 글들을 실었다. 그중 『사제관 잡지Rectory Magazine』는 '온 가족이 가장 신나게 참여한' 잡지였다. 그리고 『미슈매슈Mischmasch』에는 '앵글로색슨 시의 한 소절'이라는 제목 아래 '저녁 무렵, 유연활달 토우브Twas bryllyg, and ye slythy toves'로 시작하는 시를 지어 실었다.(이 시가 나중에 『거울 나라의 앨리스』에 나오는 '재버워키'의 초기 버전이다.-역주)[15] 도지슨은 여러 가지 게임도 고안했는데, 그중 '방법과 수단Ways and Means'이라는 게임은 참가자들이 가정용품이 그려진 카드를 구입하거나 빌려 '고양이에게 줄 차 끓이기'와 같은 임무를 완료하는 게임이었다.(그림 8)[16]

　　도지슨은 아버지의 뒤를 이어 옥스퍼드 크라이스트처치 칼리지에서 공부했고, 1855년부터 그곳에서 수학을 가르쳤다. 도지슨은 문학에도 흥미가 있었다. 자신의 이름을 라틴어 형식으로 바꾼 '루도빅 카롤루스'를 비롯한 여러 개의 필명을 사용해 『코믹 타임스Comic Times』, 『더 트레인The Train』과 같은 잡지에 시를 써 보내기도 했다.[17] 도지슨을 탁월한 이야기꾼으로 기억하는 이들이 많았는데, 그중 이디스 러티샤 슈트Edith Letitia Shute는 다음과 같이 회상했다.

　　　　도지슨은 말할 때 가끔 더듬더듬했습니다. (진짜 이야기꾼이 쓰는 속임수이지요. 아닌가요?) 난 도지슨이 종종 의도적으로 말을 더듬어서 기대감을 높이는 거라고 생각했습니다 … 말을 얼마나 많이 하고 또 잘했는지 모릅니다![18]

　　어느 날 도지슨은 크라이스트처치 학장 관저에 있는 정원에서 연습 삼아 사진을 찍고 있었다. 사진은 당시 도지슨이 한창 빠져 있던 취미였다. 그곳에서 도지슨은 어린 헨리 리델, 즉 새로 부임한 학장의 아들이자 앨리스의 남동생을 만났고 그렇게 리델 가족을 알게 되었다. 그리고 남자 형제들과 달리 집에 머물면서 가정교사, 다양한 언어 선생, 음악 선생에게서 교육을 받는 리델가의 딸들을 가장 자주 보게 되었다.[19] 도지슨은 가끔 리델가에 들러 이 소녀들과 오후를 보냈다. 사진첩 만드는 일을 돕거나, 새로운 크로케 규칙을 만들어 함께 크로케 경기를 하거나, 소녀들에게 체스를 가르쳐 주기도 했다. 때로는 이들을 템스강으로 데려가 보트 놀이를 했다.

A Pair of Tongs.

Furniture

Dog.

A Match: box.

A Desk.

A Pair of Bellows.

A Ladder.

A Hoe.

An Urn.

A Workbox.

A Trowel.

A Cat.

A Wheel-barrow.

A Tea-kettle.

A Coal: Scuttle.

A Gig.

A Glue: pot.

A Rubbish: bag.

A Clasp: knife.

A Tea: Tray.

A Hammer.

A Shovel.

Make tea for the cat.

Hoe the writing desk.

Take up the weeds

Singe the cow.

8
찰스 럿위지 도지슨(루이스 캐럴)이 만든
카드 일부, '방법과 수단' 카드 게임,
1855년 8월 30일자 그의 일기에서 언급.
개인 소장

9
찰스 럿위지 도지슨(루이스 캐럴),
〈꿈 The Dream〉,
콜로디언 습판 음화로 알부민 프린트,
1863년. V&A: RPS.2235-2017

10
찰스 럿위지 도지슨(루이스 캐럴),
〈앨리스 리델〉,
콜로디언 습판 음화, 1858년.
국립 초상화 미술관.
NPG P991 (1)

On which occasion I told them the fairy-tale of "Alice's Adventures Under Ground," which I undertook to write out for Alice, & which is now finished (as to the text) though the pictures are not yet nearly done — Feb. 10. 1863
nor yet — Mar. 12. 1864.
"Alice's Hour in Elfland"? June 9/64.
"Alice's Adventures in Wonderland"? June 28.

July 4 (F) Atkinson brought over to my rooms some friends of his, a Mrs & Miss Peters, of whom I took photographs, & who afterwards looked over my albums & staid to lunch. They then went off to the Museum, & Duckworth & I made an expedition up the river to Godstow with the 3 Liddells: we had tea on the bank there, & did not reach Ch. Ch. again till ¼ past 8, when we took them on to my rooms to see my collection of micro-photographs, & restored them to the Deanery, just before 9

July 5 (Sat.) Left, with Atkinson, for London at 9.2, meeting at the station the Liddells, who went by the same train. We reached 4. Alfred Place about 11, & found Aunt L.P.J., & E.L. there, & took the 2 last to see Marochetti's studio. After luncheon Atkinson left, & we visited the International Bazaar.

11
찰스 럿위지 도지슨(루이스 캐럴), 일기,
1862년 7월 4~5일, 1863년 2월 10일,
1864년 3월 12일, 1864년 6월 9일,
1864년 6월 28일. 영국 국립 도서관. MS54343

스토리텔링의 대가

스튜어트 도지슨 콜링우드
(루이스 캐럴의 조카이자 캐럴의 전기 작가)[20]

루이스 캐럴은 기억력이 아주 좋았다. 그래서 난 캐럴이 책에 쓴 이야기와 보트에서 한 이야기가 단어 하나하나까지 거의 똑같으리라 믿는다.

도지슨은 1862년 7월 4일자 일기에서, 친구 로빈슨 더크워스Robinson Duckworth와 '세 명의 리델'(로리나, 앨리스, 이디스)과 함께 갓스토까지 강을 거슬러 보트 여행을 다녀온 이야기를 이렇게 적었다. '우리는 강둑에서 차를 마셨고 8시 15분이 되어서야 치치[크라이스트처치]로 돌아왔다. 그들을 내 방으로 데려와 축소 사진 모음을 보여 주었다.'(그림 11) 그로부터 여덟 달이 지난 후, 도지슨은 7월 4일자 일기 옆에 다음과 같은 메모를 추가했다. '이날 아이들에게 '땅속 나라의 앨리스' 이야기를 들려주었고, 앨리스에게 그 이야기를 책으로 써 주기로 했다.'[21]

　『이상한 나라의 앨리스』의 서문을 읽어 보면 단 한 번의 '황금빛 오후'를 보내는 동안 머리를 짜내 모든 이야기가 완성된 것처럼 느껴진다.[22] 하지만 도지슨이 쓴 일기와 앨리스 리델이 기억하는 내용을 살펴보면 실제로 이야기가 만들어진 사연은 훨씬 더 복잡하며, '앨리스' 이야기가 스토리텔링을 여러 번 거친 후에야 탄생했음을 알 수 있다. "앨리스'의 시작 부분은 어느 여름날 오후에 들었던 것 같다 … 아마도 또 다른 날에는 배 위에서 이야기가 시작되었고, 도지슨 선생님은 스릴 넘치는 모험을 한창 이야기하는 중에 곤히 잠든 척 하기도 했다 …'[23] 위의 보트 여행을 다녀온 지 한 달 후, 도지슨은 일기에 다음과 같이 적었다. '하코트와 나는 리델가의 세 소녀를 데리고 갓스토까지 갔다 … '앨리스'에 관한 끝나지 않는 이야기를 계속 이어나가야 했다.'[24] 여기서 '끝나지 않는'이라는 표현이 눈에 띈다. 사실 '앨리스' 이야기는 기억을 더듬어 한 번에 적어 내려간 것이 아니었다. 도지슨은 8개월 동안 원고를 썼고 삽화를 계획하는 데는 거의 2년이 걸려, 1864년 크리스마스가 되어서야 앨리스에게 『땅속 나라의 앨리스』(『이상한 나라의 앨리스』의 원형. 도지슨이 직접 글씨도 쓰고 삽화도 그려 만들었다.-역주)를 선물했다.(그림 2 참고) 원고를 준비하면서 도지슨이 연습한 스케치는 현재 옥스퍼드 크라이스트처치에서 볼 수 있다. 준비 단계의 그림 중 하나에는 앨리스 인물 연구와 함께 이상하고 기괴한 이미지들이 그려져 있다. 이를 보면 원래 다른 에피소드들이 더 있었으나 도지슨이 나중에 삭제한 것으로 추측할 수 있다.(그림 13) 도지슨은 앨리스를 만들어 내는 데 가장 많은 관심을 기울였다. 도지슨이 그린 앨리스는 실제 앨리스 리델과는 닮지 않았지만 긴 웨이브 머리를 가진, 라파엘전파가 이상으로 생각하는 스타일의 소녀다. 그리고 아마도 일곱 살 아이를 그린 것이겠지만, 그보다 더 나이 들어 보인다. 그리폰과 가짜 거북은 도지슨이 아닌 다른 사람의 손을 거친 것으로 보이는데, 자연사 관련 스케치를 몇 점 그린 도지슨의 동생 윌프레드가 그린 것으로 보인다.

　도지슨은 자신의 청중, 즉 보트 여행을 함께한 더크워스와 세 소녀에 맞춰 이야기를 만들었고, 그 청중은 이야기의 일부가 되었다. 이야기에 등장하는 오리Duck는 로빈슨 더크워스를, 도도새Dodo는 이름을 말할 때 '도-도-도지슨'이라며 더듬거리는 자신을 나타낸다. 앵무새Lory는 앨리스의 언니 로리나를 나타내는데, 이야기 속에서도 앵무새가 앨리스에게 "내가 너보다 어른이니까, 내가 더 많이 알아."라고 말하는 대목이 있다. 새끼 독수리Eaglet는 앨리스의 동생 이디스다. 또 이들이 실제 겪은 사건과 비슷한 내용도 등장한다. 예컨대 하트 여왕의 행렬은 1862년 왕실의 옥스퍼드 행차 모습을 기반으로 그린 것으로 보인다. 그리고 보트 여행을 떠난 도지슨 일행이 비를 만나 흠뻑 젖었던 일은 코커스 경주 장면에서 이렇게 묘사되어 있다.

　　도도새가 앞장섰다 … 그러고 나서 오리에게 나머지 일행을 이끌고 오라고 하고는 앨리스, 앵무새, 새끼 독수리와 함께 더 빨리 걸었고, 곧 이들을 작은 오두막으로 데려갔다 …[25]
　도지슨은 또한 리델가 소녀들이 분명 알고 있었을 교과서 내용도 이야기 속에 등장시켰다. 예

를 들어 앨리스가 프랑스어로 말한 "우 에 마 샤트?"(내 고양이는 어디 있지?)는 『라 바가텔La Bagatelle』이라는 프랑스어 교재에서 가져다 쓴 것으로 보인다.(그림 12) 또 아이작 와츠의 『성가 Divine Songs』에 들어 있는 '게으름과 장난에 반대하여Against Idleness and Mischief'('작고 바쁜 꿀벌은'으로 시작하는 시) 및 로버트 사우디Robert Southey의 '노인의 안락Old Man's Comforts'을 패러디해 넣었는데, 둘 다 널리 알려진 시구였다. 당시 유행하던 노래 '저녁 별Star of the Evening'을 패러디한 데는 도지슨의 개인적인 경험이 담겨 있다. 실제로 1862년 8월 1일에 리델가 소녀들이 도지슨에게 '저녁 별'을 불러 주었고, 도지슨은 이 노래를 패러디해 다음과 같이 이야기 속에 집어넣은 것이다.

근-사아한 수우-프!
근-사아한 수우-프!
오오-늘 저어-녁의 수우-프,[26]

한편, 도지슨이 앨리스에게 만들어 준 책『땅속 나라의 앨리스』에는 이후 만들어진 '앨리스' 책들에 나오는 유명한 캐릭터 몇몇이 등장하지 않는다. 공작 부인과 체셔 고양이도 없고, 미친 모자 장수의 다과회에 나오는 캐릭터들도 없다.

당시 저명한 아동 작가였던 조지 맥도널드George MacDonald의 가족이 이 책을 읽고 도지슨에게 칭찬을 건넸는데, 그에게는 이 일이 커다란 영예였을 것이다. 도지슨은 1863년 5월 9일 일기에 이렇게 기록했다. '맥도널드 부인이 『땅속 나라의 앨리스』가 어땠는지 이야기해 주었다. 내가 읽어 보라고 빌려줬더니, 책으로 출판하면 좋겠다고 한다.'[27]

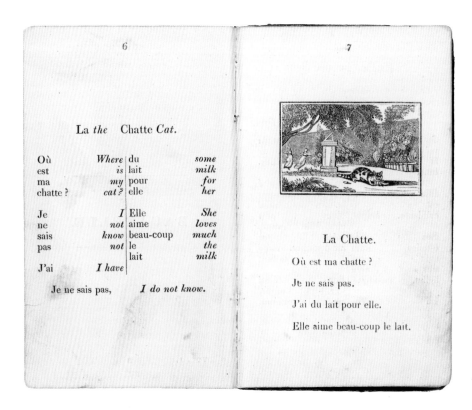

12
마담 N.L., 라 바가텔, 1829년판, 6-7쪽.
국립 예술 도서관National Art Library, V&A:
38041800378184.
앤 르니에와 F.G. 르니에 기증

13
찰스 럿위지 도지슨(루이스 캐럴),
〈앨리스 및 기타 얼굴 습작〉, 1862~1864년.
크라이스트처치, 옥스퍼드.
Carroll Sketches-B4

'예술에 가까운 완벽한 인쇄물'

알렉산더 맥밀런이 루이스 캐럴에게,
1869년 3월 19일[28]

우리가 선생님의 의견을 거스르면서까지 선생님 돈을 절약할 이유는 없지요 …

캐럴은 1863년 10월 19일 출판업자 알렉산더 맥밀런Alexander Macmillan을 만나게 된다. 캐럴의 친구이자 옥스퍼드대학교 클래런던 출판부와 일하는 인쇄업자 토마스 컴브Thomas Combe를 통해서였다. 캐럴은 처음에 『이상한 나라의 앨리스』의 삽화를 직접 그리기로 하고 목판에 그림을 그려, 목판가인 토머스 올랜도 주잇Thomas Orlando Jewitt에게 연락했었다. 그러던 중 컴브에게 목판 그림을 보여 주러 갔다가, 〔시인이자 조각가인 토머스 울너Thomas Woolner를 만났다. 캐럴의 일기장에는 당시 상황이 이렇게 적혀 있다.〕(〔 〕속 내용은 이해를 돕기 위해 역자가 추가한 것임.) '울너 씨가 거기 있었다 … 울너 씨는 여주인공의 상반신을 그린 내 그림을 살펴보더니 팔 부분을 지적하면서 사실에 맞게 그려야 한다고 말했다.'[29] 1863년 12월 20일 캐럴은 친구이자 배우인 톰 테일러Tom Taylor에게 다음과 같이 편지를 썼다. '직접 목판에 그림을 그리려 노력해 봤는데 … 결국엔 만족스럽지 않을 것 같아.'[30]

1864년 캐럴은 맥밀런과 계약을 맺었는데, 캐럴이 무명작가였기 때문에 책의 삽화, 인쇄, 제본, 광고와 관련된 모든 위험과 비용을 그가 부담해야 했다. 그러나 그 덕분에 캐럴은 책을 만드는 과정에서 많은 부분을 스스로 결정할 수 있었고, 아주 엄격하게 품질을 관리할 수 있었다. 예를 들어, 캐럴은 맥밀런을 설득해 당시 책 표지에 많이 사용하던 녹색 대신 '아이들 눈에 가장 매력적인' 밝은 빨강색 천으로 책을 장정했다.[31] 또 캐럴은 찾을 수 있는 최고의 예술가에게 삽화를 맡기길 원했고, 테일러로부터 소개를 받아 존 테니얼에게 '복판화 십여 점[32]'을 그려줄 수 있는지 물었다.

삽화는 캐럴에게 중요한 문제였다. 앨리스 리델의 회상에 따르면, 캐럴은 이야기를 들려주면서 종종 낙서하듯 그림을 그렸다. 리델은 캐럴이 '말하는 대로 그림을 그렸고', '항상 커다란 종이에 바쁘게 그림을 그렸다[33]'고 기억했다. 실제로 당시의 유사한 책들에 비해 두 '앨리스' 책에는 삽화가 훨씬 풍부하게 들어 있었다. 초기 제작비의 절반에 해당하는 비용이 목판화 제작에 들어갔는데, 그림을 그리는 데 당시 돈으로 138파운드, 목판에 그림을 새기는 데 142파운드가 들었고, 인쇄와 제본에는 각각 240파운드와 80파운드가 들었다.[34] 캐럴은 기교가 뛰어나면서도 부조리한 내용을 잘 전달할 수 있는 삽화가를 원했고 테니얼은 이 두 가지를 모두 해냈다. 테니얼은 이미 1861년 『랄라 루크Lalla Rookh』의 삽화로 찬사를 받은 바 있고, 1862년에는 잡지 『펀치Punch』의 수석 만화가가 되었다. 1864년 테니얼이 『잉골즈비 전설The Ingoldsby Legends』을 위해 그린 삽화에는 극적인 감정과 익살스러운 표현이 잘 어우러져 있다.

테니얼이 캐럴에게서 삽화에 참고할 첫 텍스트를 받은 때는 1864년 5월이었다. 하지만 10월 12일에 둘이 만나 '서른네 장의 그림을 그리기로 합의[35]'할 때까지 테니얼은 첫 번째 그림 '앨리스와 하얀 토끼'만을 완성한 상태였다. 테니얼은 목각 공예가 조지프 스웨인 밑에서 훈련을 받아 목각 기술의 세세한 부분까지 잘 알고 있었다. 테니얼은 준비 과정에서 종이에 스케치를 했지만, 디자인이 완성되면 목판 위에 직접 그렸다.[36] 목판본은 유명한 목각 회사인 브라더스 디엘Brothers Dalziel이 테니얼과 직접 소통하며 제작했는데,(그림 15) 테니얼에게 교정쇄를 보내면 테니얼은 하이라이트나 색조를 추가할 위치를 표시해 주었다.(그림 14, 24, 26) 캐럴은 1864년 크리스마스 이전에 『이상한 나라의 앨리스』가 출판되길 희망했지만, 테니얼은 1865년 4월 8일에 아직 '서른 번째 그림을 그리는 중[37]'이었다. 7월 15일이 되어서야 캐럴은 지인들에게 선물할 용도로 증정본 몇 부를 먼저 받아 책에 서명할 수 있었다. 그 이후에 일어난 일은 인쇄 역사상 가장 놀라운 이야기로 회자된다. 책을 본 테니얼이 인쇄 품질이 나쁘다며 이의를 제기했고, 1865년 7월 20일 캐럴은 맥밀런을 찾아갔다. 캐럴의 그날 일기에는 이렇게 적혀 있다. '테니얼의 편지를 맥밀런에게 보여 주었다. 테니얼은 그림 인쇄가 전반적으로 불만족스럽다고 했다. 내 생각에 우린 모든 작업을 다시 해야 할 것 같다.'[38]

14
존 테니얼, 〈앨리스의 증언〉,
1864~1865년, 잉크와 아연백 안료로
강조 채색한 『이상한 나라의 앨리스』 준비
드로잉, 최초 출판본, 1866년[1865년].
호튼 도서관, 하버드대학교.
하코트 에이모리, 루이스 캐럴 컬렉션. 기증,
1927년. MS Eng 718.6 (12)

15
브라더스 디엘(판각 회사)의 목판화 시험쇄,
1865년, 존 테니얼이 『이상한 나라의 앨리스』
(최초 출판본, 1866년[1865년])를 위해 그린
삽화의 교정쇄를 볼 수 있음, 대영 박물관,
album 20, Mus, no. 1913,0415,181,
ff.77v-78r

당시 『이상한 나라의 앨리스』는 이미 2천 부가 인쇄된 상태였다. 재인쇄를 결정하는 일은 부자가 아니었던 캐럴에게 큰 문제였다. 그는 이 인쇄물 낱장들을 판매하거나(캐럴이 받은 증정본 외에는 아직 책으로 제본되지 않은 낱장 상태였다.-역주) 폐지 값을 받고 처리하는 등 비용을 만회할 만한 여러 가지 방법을 고려했다. 결국 맥밀런은 이 인쇄물을 미국의 한 출판사에 판매했다.[39]

'판매되지 못한' 최초 출판본과 다시 인쇄한 재판본을 나란히 두고 비교해 보면, 최초 출판본에서는 색조가 훨씬 진하고 균일하게 표현되어 있다. 그래서 옅게 표현되어야 할 앨리스의 얼굴 주름도 진하게 도드라져 보이고 앨리스가 15년은 더 늙어 보인다. 인쇄할 때 선이 진하고 두껍게 표현되는 문제는 여러 목판화에 영향을 끼쳤다. 물밑을 자세히 표현하기 위해 극도로 정교하게 조각한 '눈물 웅덩이에 빠진 앨리스' 목판화도 그중 하나였다. 세심하게 잉크를 묻히고 또 인쇄해야만 수면 아래는 반짝이는 회색조로 표현되고 수면 위는 그와 대조되는 어두운 색조로 표현될 수 있기 때문이었다. 덧붙이자면, 이후 몇 년 간 캐럴은 종이가 인쇄 문제의 원인이라 믿으면서 종이에 집착하기도 했다. 재판본을 찍을 때 맥밀런은 다른 인쇄업자 리처드 클레이Richard Clay에게 작업을 맡겼는데, 클레이의 회사가 정교한 삽화를 인쇄해 본 경험이 더 많았기 때문이다. 마침내 1865년 11월 9일, 크리스마스 선물을 판매하는 시기에 맞춰 재판본이 나왔다. 캐럴의 일기에는 다음과 같이 적혀 있다. '맥밀런에게서 새로 찍은 책 한 부를 받았다. 이전 판보다 훨씬 뛰어나고, 정말로 예술에 가까운 완벽한 인쇄물이다.'[40]

캐럴은 『이상한 나라의 앨리스』를 출간하면서 커다란 차질을 겪긴 했지만, 1866년 8월에 '거울집'이라는 제목으로 '일종의 속편을 쓰면 어떨지' 생각했다.[41] 테니얼은 다른 삽화 작업들로 바빠서 앨리스 삽화를 다시 맡는 것이 내키지 않았지만, '틈틈이' 자신이 할 수 있는 양만큼 '해 나가기로' 동의했다.[42] 캐럴이 속편 원고를 쓰는 데는 2년이 걸렸다. 제목은 우선 '거울 뒤편, 그리고 그곳에서 앨리스가 본 것Behind the Looking-Glass & What Alice Saw There'으로 정했다. '거울 나라'라는 표현은 장소를 너무 명확하게 한정'하는 것 같아서였다. 1871년 1월 15일 인쇄 준비가 끝났고 마침내 1871년 12월 6일, 크리스마스 시기에 맞춰 후속편이 출간되었다. 최종 제목은 『거울 너머, 그리고 앨리스가 그곳에서 발견한 것Through the Looking-Glass, and What Alice Found There』이었다.[43] (우리나라에서는 이 두 번째 책의 제목이 '거울 나라의 앨리스'로 통용된다.-역주)

사실적인 동화

지금은 이 중에서 '앨리스가 이상한 나라에서 겪은 모험'이 제일 마음에 든다네. 자넨 '도덕적'인 걸 좋아하겠지만 난 뭔가 자극적인 게 좋으니 말이야.

루이스 캐럴이 톰 테일러에게,
1864년 6월 10일[44]

('앨리스가 이상한 나라에서 겪은 모험'*Alice's Adventures in Wonderland*이 영어 원제이지만, 우리나라에서 '이상한 나라의 앨리스'로 통용된다.-역주)

캐럴은 종종 『땅속 나라의 앨리스』가 동화라는 사실을 강조했고, 친구 테일러에게 보낸 편지에서 이 제목을 대체할 몇 가지 아이디어를 제시했다. 원래 제목은 '너무 교과서 같고, 마치 광산에 관한 설명이 나올 것 같다'[45]고 생각했기 때문이다. 제목에 관한 아이디어는 다음과 같았다.

요정들
못된 요정들 } 사이의 앨리스

앨리스가 { 요정 나라 / 이상한 나라 } 에서 { 보낸 시간 / 한 일 / 겪은 모험[46] }

'앨리스' 이야기들에는 물론 동화적인 특성이 일부 들어 있다. 하지만 『이상한 나라의 앨리스』는 뒤죽박죽 혼란스러운 꿈속 풍경에 놓인 평범한 인물의 이야기이고, 『거울 나라의 앨리스』는 주인공의 백일몽 혹은 붉은 왕이 꾼 꿈 이야기다. 두 책이 성공한 이유는 동화 같기보다는 오히려 현실적인 요소가 담겨 있기 때문이라 할 수 있다. 캐릭터들의 모습이 기이하기는 해도 환상 속 요정과는 다르며, 마치 실존 인물을 묘사한 캐리커처 같다. 물론 여기에는 테니얼의 삽화가 한몫했다. A.H. 페이지는 『컨템퍼러리 리뷰Contemporary Review』에서 『이상한 나라의 앨리스』가 성공한 이유로 '일상의 세계에서 경이로움의 세계로 눈에 띄지 않게 미끄러져 가는' 줄거리 그리고 '그곳이 어떤 곳이든 현실 세계의 생명력을 불어넣는' 캐럴의 솜씨를 꼽았다.[47] 캐럴은 앨리스를 다음과 같이 묘사했다.

다정하고 온화하고 … 모두에게 예의 바르고 … 신뢰할 수 있으며, 몽상가들만이 가지고 있는 절대적인 확신을 품고 있기에, 가장 불가능한 일도 받아들일 자세가 되어 있다. 그리고 마지막으로, 호기심이 많고 … 어린 시절이라는 행복한 시기에만 가질 수 있는, 삶에 대한 열성적인 즐거움이 있다 …[48]

앨리스는 호기심이 많지만 사려 깊고 예의 바른 아이로 등장한다. 앨리스는 두 세계를 경험하면서 자신의 정체성(신체적 정체성과 비유적 정체성 모두) 때문에 점점 더 혼란스러워하는데, 결국엔 자기 자신과 이해할 수 없는 세계에 적응하는 법을 배우게 되면서 자신감을 얻는다. '앨리스'가 교훈을 주는 이야기는 아니지만 굳이 교훈을 찾는다면, 어른들의 세계는 당황스러운 세계라는 것 그래서 신중하게 탐색해야 한다는 것이다.

앨리스가 만나는 캐릭터들은 여러 가지 면에서 앨리스를 당혹스럽게 만들거나 혼란스럽게 한다. 앨리스는 괴롭지만 침착함을 유지하려 노력한다. 쥐는 화를 잘 내고, 공작 부인은 공격적이다. 물론 공작 부인은 두 번째 만남에서 훨씬 부드러운 태도를 보이기는 한다. 애벌레는 제멋대로 굴고, 미친 모자 장수와 3월 토끼는 무례하다. 그리폰과 가짜 거북은 비판적이다. 『거울 나라의 앨리스』에서 '가시처럼 뾰족한 것을 달고 있는 종류'[49]라고 묘사되는 붉은 여왕은 까다롭고 쉽게 발끈하는 성격인데, 앨리스 리델의 여자 가정교사였던 매리 프리켓에게서 영감을 얻은 것으로 추정된다. 트위들디와 트위들덤은 유치하고, 험프티 덤프티는 거만하다. 가장 호감 가는 캐릭터이자 서정적으로 묘사된 인물은 하얀 기사다.

기사의 상냥하고 푸른 눈, 부드러운 웃음, 머리카락 사이로 빛나던 석양, 갑옷에 햇빛이 반사되어 눈이 부셨던 것…[50]

16
루이스 캐럴(글), 존 테니얼(그림),
『이상한 나라의 앨리스』, 최초 출판본,
1866년[1865년], 97쪽. 국립 예술
도서관, V&A: 38041802039719.
앤 르니에와 F.G. 르니에 기증

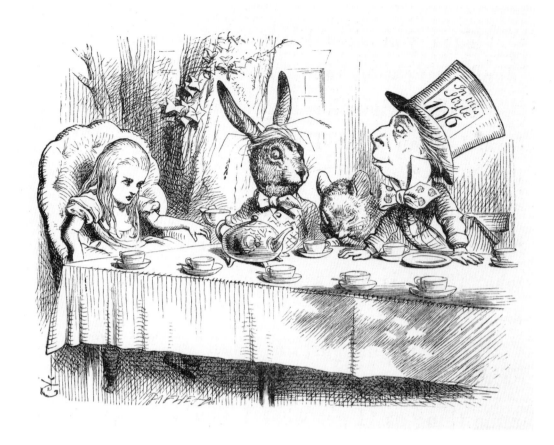

17
루이스 캐럴(글), 존 테니얼(그림),
『이상한 나라의 앨리스』, 최초 출판본,
1866년[1865년], 35쪽. 국립 예술 도서관,
V&A: 38041802039719. 앤 르니에와
F.G. 르니에 기증

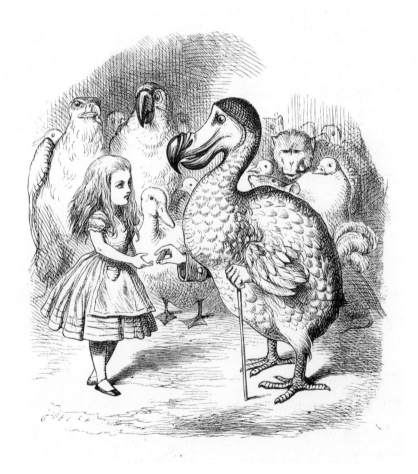

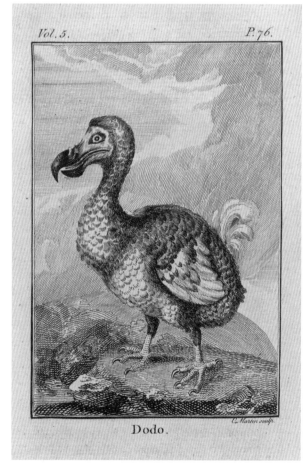

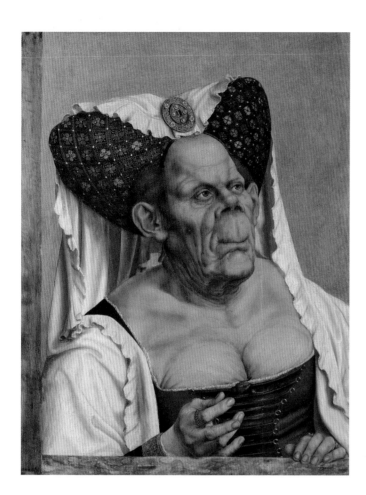

『거울 나라의 앨리스』속표지에 있는 전면 삽화는 하얀 기사를 그린 것으로, 마치 중세 초상화처럼 보인다. 이 캐릭터는 책이 출간될 무렵 이미 다 커 버린 앨리스 리델과의 멀어진 우정을 슬퍼하며 작별 인사를 건네는 캐럴 자신을 상징하는 것으로 여겨진다.

테니얼은 삽화를 그릴 때 캐럴의 텍스트에 있는 아주 간단한 설명에만 의존해야 하는 경우가 많았다. 두 '앨리스' 책에서 캐릭터에 현실적인 모습을 부여하는 것은 바로 테니얼의 묘사다. 모자 장수는 가구 제작자 테오필러스 카터라는 별난 인물에게서 영감을 받은 것이라는 소문이 있었다. 실제로 실크해트(서양의 남성용 정장 모자. 챙이 좁고 윗부분은 원통 모양이다.-역주)를 쓰고 다니고 '미친 모자 장수'라고 불렸다고 하는데, 테니얼은 삽화를 통해 그 모습을 독자의 마음에 뚜렷이 각인시켰다.(그림 16) 공작 부인 캐릭터는 '못생기고' '거북할 정도로 뾰족한 턱'과 '으르렁거리는 쉰 목소리'를 가졌다는 캐럴의 묘사를 바탕으로 만들었는데, 16세기에 퀸텐 마시스Quinten Massys가 그린 〈나이 든 여인〉(한때 〈못생긴 공작 부인〉으로 불림) 초상화 또는 이 여인을 그린 또 다른 작품을 모델로 했다.(그림 15, 19) 테니얼은 자신이 예전에 그린 다른 삽화나 『펀치』에 실렸던 만화를 '앨리스' 삽화에 일부 적용하기도 했다. 그중 가장 인상적인 그림은 트위들디와 트위들덤 형제로, 테니얼이 그렸던 남학생 캐리커처와 영국 중산층 남성을 상징하는 존 불John Bull 캐리커처를 결합한 것이다. 체셔 고양이, 3월 토끼, 사자, 유니콘은 원래 여러 민속 문학과 전설에 등장해 온 동물들인데, 테니얼은 이들도 캐리커처로 표현했다. 다만 앨리스만큼은 기괴하게 묘사하거나 캐리커처로 표현하지 않고 사실적으로 그렸는데, 이로 인해 앨리스는 '이상한 나라' 및 '거울 나라'에 사는 생물들과 확연히 구별된다. 캐럴과 마찬가지로 테니얼도 자연사에 관심이 많았기에, 일부 동물은 실제 자연에 가깝게 그렸다. 테니얼이 그린 도도새의 깃털 무늬, 다리 위치, 아래턱이 열린 모습을 보면 올리버 골드스미스Oliver Goldsmith가 1774년에 그린 삽화와 유사하다.(그림 17, 18)[51]

그림과 대화

앨리스, 『이상한 나라의 앨리스』, 1-2쪽

그림도 대화도 없는 책을 뭐 하러 보지?

『이상한 나라의 앨리스』는 '대부분이 조각조각의 짧은 글'[52]로 이루어진 에피소드 구성이다. 그리고 『거울 나라의 앨리스』는 한 권으로 된 이야기책이긴 하지만 하나의 상황에서 다른 상황으로 갑자기 바뀌거나 오버랩된다. 캐럴은 어린 독자들을 생각하면서 책을 만들었다. 그래서 다양한 문학적 장치에서 영감을 얻고 활자를 여러 방식으로 배열해 책 전체에 다양성과 흥미를 더했다. 두 '앨리스' 책에는 시의 주제와 관련된 모양으로 활자를 배열하는 구체시(구상시)를 비롯해 패러디 시, 말장난, 수수께끼, 단어 퍼즐 등이 풍부하게 들어 있다.

원래 『땅속 나라의 앨리스』에 실렸던 '쥐의 이야기'와 '근사아한 수우프'는 『이상한 나라의 앨리스』 출판 버전에도 다시 실렸는데(다만 '쥐의 이야기' 속 내용은 완전히 새로 쓰였다), 캐럴은 여기에 눈길을 끄는 독특한 레이아웃을 사용했다. '쥐의 이야기'에서는 어린 독자들이 앨리스의 생각을 시각적으로 떠올리면서 책에 나오는 농담을 따라갈 수 있도록 돕기 위해서였고, '근사아한 수우프'에서는 어떤 노래를 패러디했는지를 쉽게 떠올리도록 돕기 위해서였다. 캐럴은 '쥐의 이야기'의 쥐꼬리 모양 레이아웃을 직접 생각해 냈는데, 직선 조판으로 해당 구절을 인쇄한 다음 이것을 잘라 자신이 원하는 모양으로 붙여 넣었다.(그림 20) 『거울 나라의 앨리스』에서 '재버워키'의 일부 구절을 거울에 비치는 이미지대로 좌우가 반대되게 넣자고 제안한 사람도 캐럴이었다. 모기가 하는 말을 아주 작은 글씨로 조판한 것도 아마 캐럴의 아이디어였을 것이다. 캐럴이 어린 친구들에게 쓴 편지에서 그와 유사한 장치를 사용한 적이 있기 때문이다.[53] 캐럴이 사용한 여러 문학 장치 중에서 독자가 간과하기 쉽지만 가장 흥미로운 부분은 『거울 나라의 앨리스』 3장의 마지막에 나오는 미완성 문장이다. 이 문장은 페이지를 넘어 다음 장 제목과 연결된다.

> … 땅딸막한 두 남자와 맞부딪혔다. 너무 갑자기 일어난 일이라 앨리스는 뒤로 물러서지도 못했다. 앨리스는 곧 정신을 차렸고, 이 두 사람이 바로 …
>
> 트위들덤과 트위들디[54]

캐럴은 두 '앨리스'에서 게임과 단어 퍼즐을 활용했다. 미친 모자 장수가 낸 수수께끼("까마귀는 왜 책상 같지?")[55], 트럼프 카드, 체스 게임(앨리스는 하얀 졸 역할을 한다) 등이 그 예다. 캐럴은 『거울 나라의 앨리스』를 쓸 무렵, 단어 게임을 고안해 신문에 싣고 있었다. 『거울 나라의 앨리스』에서 장면이 전환되는 방식은 캐럴이 만든 더블릿Doublets 게임을 나타낸다는 주장도 있다. 더블릿은 어떤 단어를 이루는 글자들을 한 번에 한 글자씩 수정해 점차 다른 단어로 바꾸어 가는 게임이다. 빅토리아 시대에 인기 있었던 알파벳 게임 노래 '나는 내 사랑을 사랑해'도 책 속에 그대로 등장한다.[56] (『거울 나라의 앨리스』 7장에서 "'ㅎ'으로 시작되는 이름이니까 나는 저 이를 좋아해. 저 이는 행복하니까"로 시작되는 부분을 말한다. 노래 가사에 해당 알파벳으로 시작하는 단어를 채워 넣는 게임이다. -역주)

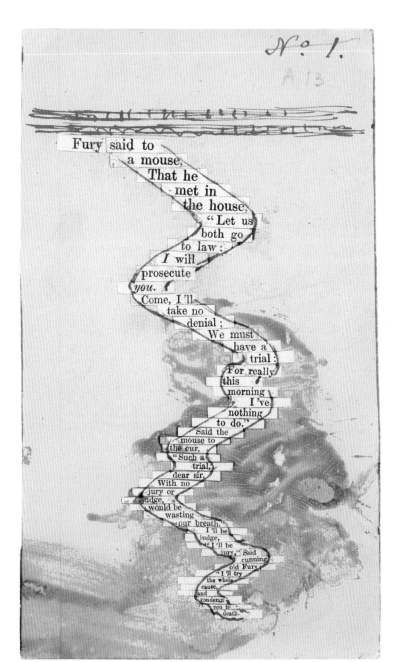

삽화를 그린 테니얼 또한 다양성과 형태에 관심이 많았다. 테니얼은 캐럴과 마찬가지로 표현
스타일을 다양화했다. 패러디 시 옆에 넣는 삽화끼리는 균일한 크기로 그렸는데, 덕분에 주요 서사를
나타내는 삽화와 잘 구별되며 마치 다른 책에서 가져온 것처럼 보인다. 『이상한 나라의 앨리스』에 실
린 여왕의 정원 및 법정 삽화에서 테니얼은 트럼프 카드를 테마로 사용했는데, 원근감을 얇게 표현해
카드들이 납작하게 겹쳐지는 특징을 잘 드러냈다. 또 테니얼은 소소한 사항을 추가해 큰 효과를 냈다.
예를 들어 법정에서 전령관 역할을 하는 하얀 토끼를 그린 삽화를 보면, 토끼가 마치 독자를 흘끗 쳐
다보며 자신의 초조한 감정을 알려주는 것처럼 느껴진다.(그림 22) 목판화첩에 있는 초기 교정쇄를 보
면 이 디테일이 얼마나 중요한지 알 수 있다. 초기 교정쇄에서는 토끼가 독자 쪽이 아닌 자신의 정면
을 바라보고 있어서 독자에게 별다른 임팩트를 주지 못하기 때문이다.[57] 두 '앨리스' 책 모두 다양한
오버랩 효과와 전환 방식을 사용해, 독자는 페이지를 펼치고 넘기는 과정에서 시각적 효과와 호소력
을 느낄 수 있다. 『이상한 나라의 앨리스』에서 체셔 고양이는 독자가 페이지를 넘김에 따라 사라지고,
『거울 나라의 앨리스』에서는 거울을 그린 이미지 두 장이 같은 페이지에 나란히 놓여 서로를 비춘다.

ε = ordered to be electrotyped p. 23

8 × ε *Jabberwock* — [full-page] — ~~Frontispiece~~
 Frontispiece of Alice and Knight.

1 × ε Black Kitten [3 × 2] p. 1 Ⓐ

2 × ε Alice in arm-chair [3½ × 2¼] p. 5 Ⓑ
 w × 29

3 × ε Looking-glass _____ [do] p. 11 ①

4 × ε [do] 12 ②

5 × ε Chess-men in hearth [w × 2¾] 14 ③
 12 13

6 × ε King being dusted [do] 17
7 × ε Knight on poker ____ [2 × 2½] 20 II
9 × ε Talking flowers [3½ × ___] 28 30 20

10 × ε Meeting Red Queen [2¾ × 3½] 34 34
 = 12 lines

11 × ε Chess-board ____ ● [3 × 2] 38 (or else 45)
 w × 10 41

12 × ε Running _____ [3½ × 2¼] 40
 w × 19/17 40

13 × ε Railway-carriage ___ [3½ × 2¾] 49 50 20
 w × 13

14 × ε Rocking horse fly ___ [3 × 2] 55
 w × 10

15 × ε Snap dragon fly [3 × 2] 57

16 × ε Bread & butter fly ___ [3 × 2] 58

17 × ε Alice & Fawn ___ [2¾ × 3] 63
 w × 13

18 × ε Tweedledum & Tweedledee [3½ × 2¾] 67
 w × 19

19 × ε Walrus & Carpenter 3½ × 2¼ 73
 11

20 × ε do. _____ do 76

21 × ε do. _____ do 78

22 × ε Red King asleep [3 × 2] 80
 w × 10

XE Discovery of wattle — [3¼ × 2¼] ~~79~~ 84
 [w × 11]

XE Prepay for fight — [3½ × 2½] ~~84~~ 8~~7~~
 [w × 12]

XE W. Queen ~~brushing her~~ made ~~needles~~ [2½ × 3] 14 ~~93~~
 lines

XE Hatta in prison — [2 × 25/8] 12 lines 98 96
 high

XE Sheep in shop. [2¾ × 3½] (w × 16) ~~~~ 102

XE Dissolving view [3½ × 2¼] (w × 19) 110

I. XE Humpty Dumpty — (shaking hands? ¶ p.120) ~~120~~ 118
 all. p. 122

XE Brillig & [3½ × 4¼] [3½ × 4¼] ~~122~~ 127
 piece out

XE Sending message to fish
XE Filling the Kettle — [2⅛ × 3] (14 lines high) 133

II. King's horses & men [3½ × 4¼] w × 19 138

XE Ham — sandwich — [3½ × 2¾] w × 13. 142

XE Fight of Lion & Unicorn [do.] 148
 (speak — can't you?

XE Alice introduced to the Lion [do.] 152

XE Drums — [2½ × 3¼] 15 lines 156

III. Battle of 2 knights — [3¼ × 3½] w × 16 160

XE Knight falling (2in. more?) [2⅞ × 3⅛] w × 15 ~~~~ 166

— Knight singing —

9 XE — ~~W~~ Knight in ditch [3¼ × 2¼] w × 11. — 172

140 XE Old man on gate — [2⅝ × 2½] w × 12 — 179

1. — Golden Crown — [2 × 3] (14 lines) — 184

2. — Catechising [3¼ × 2¼] w × 11 190

3. — Queens asleep — [do.] do. 19~~7~~

4. Frog gardener. [2¾ × 3½] — (w × 16) — 201

5. XE Mutton (= 8 lines) [2 × 3]. 1⅝ × 2¼ 205

6. Scene (in over 5 lines) [page with corner out] 211

7. XE Shaking Queen [2 × 3] 213

18. XE It was a Kitten [2 × 3] 214

19 — Alice & two kittens. [3 × 3] 218

캐럴은 삽화의 주제, 배치, 크기 등을 테니얼과 협의해 가며 상세하게 계획했다. 그래서 '앨리스' 책을 보면 이미지가 텍스트 내용과 거의 일치하도록 배치되어 있다. 앨리스가 커튼을 젖히는 그림을 보면, 앨리스가 문을 발견했다고 설명하는 텍스트가 그림의 바로 오른쪽에 있다.[58] 앨리스가 '망원경처럼' 펼쳐져 길어지는 대목에는 앨리스의 머리와 목이 발에서부터 멀어지면서 늘어나는 과정이 설명되어 있는데 해당 페이지 하단, 그러니까 그림 속 앨리스의 발 바로 옆에 "아, 가엾은 작은 발아"라는 텍스트가 붙어 있다.(그림 23)[59] 초판을 만들 때 계획했던 대로, 삽화는 그 삽화 가까이에 있는 텍스트에서 설명하는 한 순간 또는 한 동작의 진행 단계를 보여 주었다. 그래서 독자들은 텍스트를 읽는 동시에 삽화를 받아들일 수 있었다. 하지만 현대에 출판된 '앨리스' 책들에서는 이러한 특징을 잘 찾아볼 수 없다.

테니얼의 삽화가 캐럴의 텍스트와 결합되면서 유머러스한 특징이 한층 강조되었다. 테니얼은 구덩이에 거꾸로 박혀 있는 하얀 기사를 앨리스가 끌어당기는 모습을 그렸는데, 캐럴의 익살스러운 묘사와 테니얼의 그림이 서로 잘 조화된다.(그림 27)

기사는 말이 멈추면 앞으로 떨어졌고(걸핏하면 그랬다), 말이 출발하면 뒤로 떨어졌다(대부분 그랬다). 그런 경우가 아니면 그런대로 잘 타고 갔으나, 가끔 옆으로 떨어지는 버릇도 있었다 …[60]

캐럴은 삽화 대신 텍스트만으로 상황을 묘사해 코믹 요소를 표현하기도 했다. 『거울 나라의 앨리스』에 나오는 다음 문장이 그렇다. "그 사이에 트위들디는 우산을 뒤집어쓴 채 우산을 접으려고 애쓰고 있었다 …(그림 28)[61] 그리고 『거울 나라의 앨리스』 중 하트 여왕의 크로케 게임 장면에는 다음과 같은 서술이 등장한다.

앨리스의 고슴도치는 다른 고슴도치와 싸우고 있었다. 앨리스는 그중 한 마리를 쳐서 이길 수 있는 절호의 기회라고 생각했다. 그런데 문제는 앨리스의 홍학이 정원의 반대쪽으로 가 버렸다는 것이었다.[62]

『거울 나라의 앨리스』에서 철도 객차의 차장은 다양한 거리에서 물체를 관찰하는 도구들, 즉 '망원경으로, 그 다음 현미경으로, 그리고 나서 오페라 안경으로' 앨리스를 살펴본다.[63] 테니얼은 당황해서 찡그린 앨리스의 표정을 그려 넣어 유년기의 민감한 자의식을 훌륭하게 표현했다.(그림 25)

캐럴은 난센스 어휘를 활용해서 단어 소리로 이루어진 심상을 만들어 내기도 했다. '재버워키'라는 시에서 캐럴은 여러 지역 방언을 결합해 단어를 만들거나 소리와 의미를 혼합했는데, 이는 시를 읽거나 듣는 사람의 마음속에 어떤 이미지를 불러일으킨다. 앨리스는 이 시가 '정말 멋지다'고 느끼고, "이 시가 여러 가지 생각으로 머릿속을 가득 채우는 것 같긴 한데, 어떤 건지 잘 모르겠어! 어쨌든 누군가가 누군가를 죽인 것만은 확실해."라고 말한다.[64]

캐럴이 『거울 나라의 앨리스』의 삽화를 배치하는 과정에서 변경된 사항도 있다. 원래 권두 삽화로 재버워크 그림을 넣기로 했다가 이를 하얀 기사로 대체한 것이다. 어린 독자들이 신경 쓰인 캐럴은 지인 약 서른 명에게 편지를 돌려 재버워크 이미지가 너무 불쾌하게 느껴지지는 않는지 물었다.

괴물이 너무 무섭게 그려져서 예민하고 상상력이 풍부한 아이들을 놀라게 하진 않을지 모르겠습니다. 이왕이면 더 즐거운 주제로 책을 시작하는 것이 좋으니까요 … (적당한 어린이에게 그 그림을 보여줘 본 후에) 제게 의견을 주시면 고맙겠습니다 …[65]

CHAPTER II.

THE POOL OF TEARS.

" CURIOUSER and curiouser !" cried Alice (she was so much surprised, that for the moment she quite forgot how to speak good English) ; " now I'm opening out like the largest telescope that ever was ! Good-bye, feet !" (for when she looked down at her feet, they seemed to be almost out of sight, they were getting so far off). " Oh, my poor little feet, I wonder

23
존 테니얼(그림), 루이스 캐럴(글),
『거울 나라의 앨리스』, 최초 출판본,
1866년[1865년], 15쪽, 국립 예술 도서관,
V&A: 38041802039719.
앤 르니에와 F.G. 르니에 기증

22
존 테니얼, 『이상한 나라의 앨리스』
(최초 출판본, 1866년[1865년]) 중
'누가 파이를 훔쳤나?'를 위한 드로잉,
1854~1855년, 호튼 도서관, 하버드대학교.
하코트 에이모리, 루이스 캐럴 컬렉션. 기증,
1927년. MS Eng 718.6 (5)

On mono Touch please, on —
Point of nose — Nostril —
Eye — Upper & lower lips.

E. 5191-1904

24
브라더스 디엘(판각 회사)이 존 테니얼의
드로잉으로 제작, 『거울 나라의 앨리스』
(초판, 1872년[1871년]) 중 '기차에 탄
앨리스'의 부분 교정쇄, 존 테니얼의
주석이 달림, 1871년. V&A: E.5491-1904

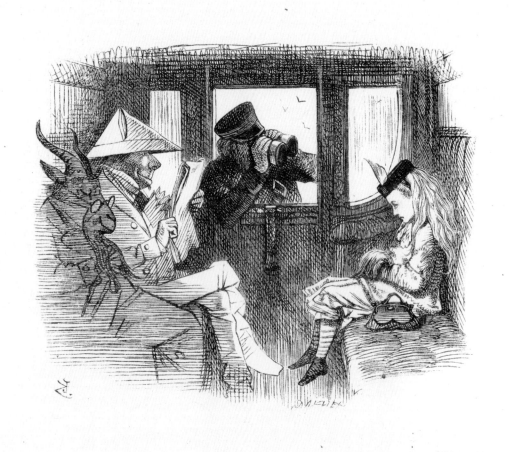

25
브라더스 디엘(판각 회사)이 존 테니얼의
드로잉으로 제작, 『거울 나라의 앨리스』
(초판, 1872년[1871년]) 중
'기차에 탄 앨리스'의 교정쇄,
1870~1871년. V&A: E.2838-1901

26
브라더스 디엘(판각 회사)이 존 테니얼의
드로잉으로 제작, 『거울 나라의 앨리스』
(초판, 1872년[1871년]) 중
'유연활달 토우브의 머리'의 부분 교정쇄,
존 테니얼(삽화가)의 주석이 달림,
1871년. V&A: E.5500-1904

27
브라더스 디엘(판각 회사)이 존 테니얼의 드로잉으로
제작, 『거울 나라의 앨리스』
(초판, 1872년[1871년]) 중
'구덩이에 빠진 하얀 기사'의 시험쇄,
1871년. V&A: E.2849-1901

28
브라더스 디엘(판각 회사)이 존 테니얼의 드로잉으로
제작, 『거울 나라의 앨리스』
(초판, 1872년[1871년]) 중
'화가 난 트위들덤'의 시험쇄,
1871년. V&A: E.2843-1901

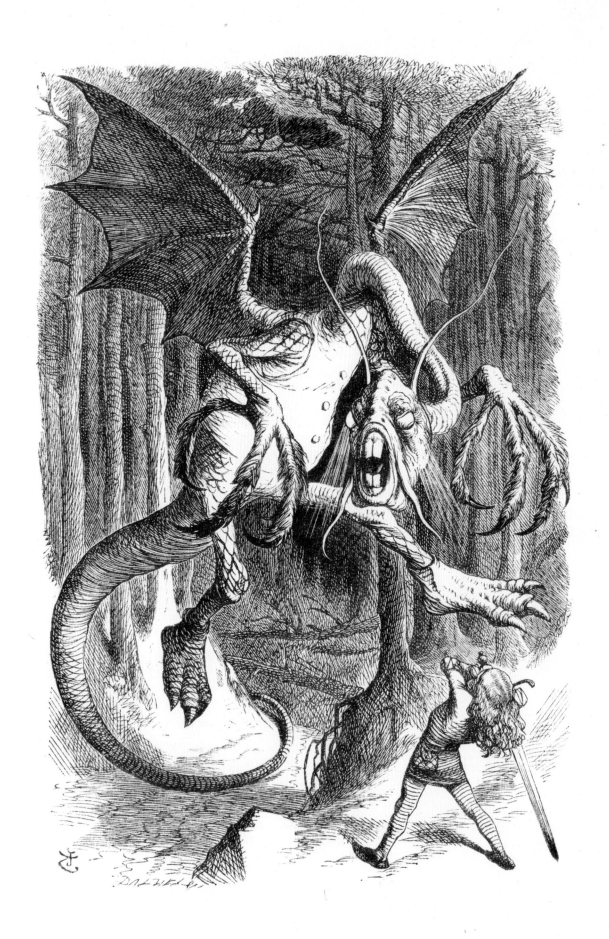

캐럴이 재버워크의 모습을 묘사한 내용이라고는 '불타는 눈'과 '낚아채는 발톱'[66]뿐이다. 재버워크가 거대한 발톱을 가진 무시무시한 생물체이지만 조끼를 입어 다소 희극적인 분위기를 풍기도록 한 것은 테니얼의 아이디어였다.(그림 29) '재버워키' 시 바로 옆에 배치된 재버워크 삽화 속에는 젊은 기사가 등장하는데, 그의 머리카락이 앨리스의 머리카락과 매우 닮았다. 이 삽화는 앨리스가 시를 읽어 내려갈 때 앨리스 머릿속에 떠오르는 상상을 반영하는 것으로 볼 수 있다.

『거울 나라의 앨리스』 삽화의 시험쇄에 달려 있는 테니얼의 주석을 보면 속눈썹 길이와 같은 상세한 내용도 언급되어 있다. 테니얼도 캐럴만큼 디테일에 관심을 가졌음을 보여 준다. 어떤 때에는 목판 일부분을 잘라내고 새로운 나무 조각을 붙여야 했는데, 이는 이미지, 특히 앨리스의 일부 세세한 특징이 더 잘 표현되도록 수정했기 때문이다. 테니얼이 가장 크게 수정한 부분은 『거울 나라의 앨리스』에서 앨리스가 여왕이 되어 입은 의상이었다. 테니얼은 체스 말의 아랫부분처럼 생긴 크리놀린(옛날 서양 여성들이 치마가 불룩하게 보이도록 치마 안에 입던 틀-역주)의 모양을 수정했고, 이를 위해 원래의 목판에서 해당 부분을 잘라낸 다음 새로 새긴 조각을 삽입했다.(그림 30-32)

캐럴은 책 줄거리에 관해 테니얼에게 주저 없이 의견을 물었다. 테니얼은 캐럴에게 『거울 나라의 앨리스』에서 '무엇을 삭제하는 게 가장 좋을지에 대해선 아무 의견을 내지 않는 게 좋겠'다고 했다. 하지만 '가발 속의 말벌'이라는 에피소드가 삭제된 것을 비롯한 몇 가지 굵직한 변화에는 테니얼의 의견이 영향을 주었을 수 있다. 테니얼은 1870년 6월 1일 캐럴에게 보내는 편지에 다음과 같이 썼다. '나를 잔인하다고 생각지 마십시오. 하지만 '말벌'이 등장하는 장에는 조금도 흥미가 가지 않는 데다, 삽화를 어떻게 그려야 할지도 모르겠군요.'[67]

'앨리스' 책들은 기발한 난센스를 풍부하게 사용한 것으로 잘 알려져 있다. 그중에서도 독자들의 기억에 남는 부분은 캐럴이 기존의 유명한 시들에서 박자, 운율, 주제 등을 따라서 만든 패러디 시들이다. 캐럴의 책들이 성공할 수 있었던 이유 중 하나는 성인 독자와 어린이 독자 모두가 그의 패러디를 널리 퍼뜨려 주었기 때문이다. 캐럴은 자신이 예전에 썼던 난센스 글을 재사용하거나 새로 만들었다. 많이 쓰이는 교과서 내용도 활용했는데, '반짝반짝 작은 박쥐', 달팽이와 대구가 등장하는 '바닷가재 카드리유' 노래, 붉은 여왕이 퍼붓는 질문 공세가 모두 그 예다. 『거울 나라의 앨리스』에서는 또 다른 문학적 출처를 찾아볼 수 있다. 그중에는 알리퀴스가 만든 '그림 험프티 덤프티'와 같은 전래동요에서 따온 내용도 있지만, 월터 스콧과 윌리엄 워즈워스가 쓴 시를 비롯해 성인 독자의 마음을 끄는 구절도 있다. 그리고 '말하는 꽃들의 정원'장에서 참제비고깔꽃이 외치는 소리는 앨프리드 테니슨의 시 '모드[Maud]'를 미묘하게 패러디한 것이다. "저기 온다! 자갈길을 쿵쿵 밟는 소리가 들렸어!"[68]

『이상한 나라의 앨리스』에서 '코커스 경주와 긴 이야기'장에 등장하는 난센스는 동음이의어와 말장난으로 이루어진다. 정복왕 윌리엄에 관한 '몸을 말리는[drying]' 또는 '무미건조한[dry]' 역사 수업, 쥐 꼬리 모양으로 표현한 시각적 익살, 앨리스가 '꼬리[tail]'와 '이야기[tale]'를 혼동하는 장면 등이 그렇다. 잠깐 책 속 내용을 살펴보면 다음과 같다. "미안해. 너, 다섯 번 꼬부라졌지?" "난 안 그랬어![I had not]" 쥐는 몹시 화가 나서 날카롭게 쏘아붙였다 … 앨리스가 말했다 "매듭[knot]이라니!" … "오, 내가 풀어 줄게!"[69] 아이들이 특히 좋아하는 말장난도 있는데, 주로 비슷한 발음이 나는 단어를 이용한 것이다. 그 중 특히 재미있는 부분은 '가짜 거북의 이야기'장에 나오는 내용이다. 가짜 거북과 그리폰은 학교 수업[lessons]이 줄어든다[lessening]고 말하고('첫날은 열 시간 그 이튿날은 아홉 시간 등등'), 교장 선생님을 거북이라 부른다("우리를 가르쳤으니까[taught us] 민물거북이[tortoise]라고 불렀지"). 또 수업 이름을 '비틀거리기[Reeling]와 몸부림치기[Writhing] … 그리고 산수에서는 야망[Ambition], 산만[Distraction], 추화[Uglification], 조롱[Derision] …'이라고 부른다.[70] (과목 이름도 모두 말장난이다. 순서대로 읽기[Reading], 쓰기[Writing], 덧셈[Addition], 뺄셈[Subtraction], 곱셈[Multiplication], 나눗셈[Division]을 비슷한 발음을 가진 단어로 바꾼 것이다.-역주)

앨리스를 만들다 **109**

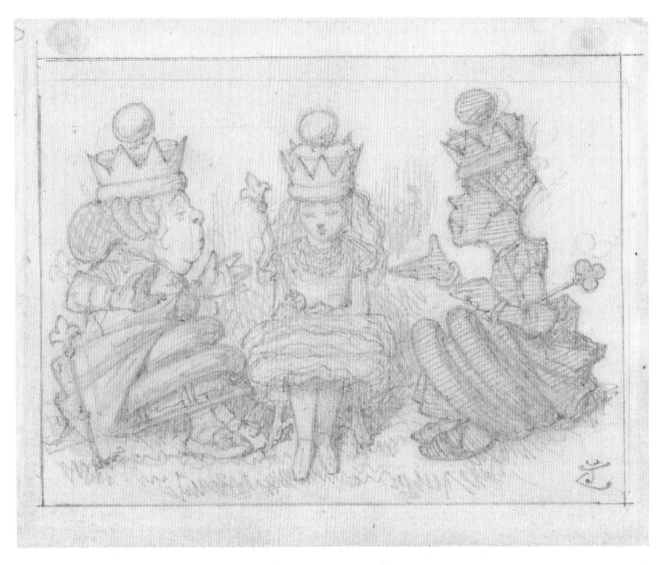

30
존 테니얼, 『거울 나라의 앨리스』
(초판, 1872년[1871년]) 중
'세 여왕: 앨리스의 질문과 대답'의 준비 드로잉,
1870~1871년. 로젠바흐 박물관 및 도서관,
필라델피아, Acc. No. 1954.0046

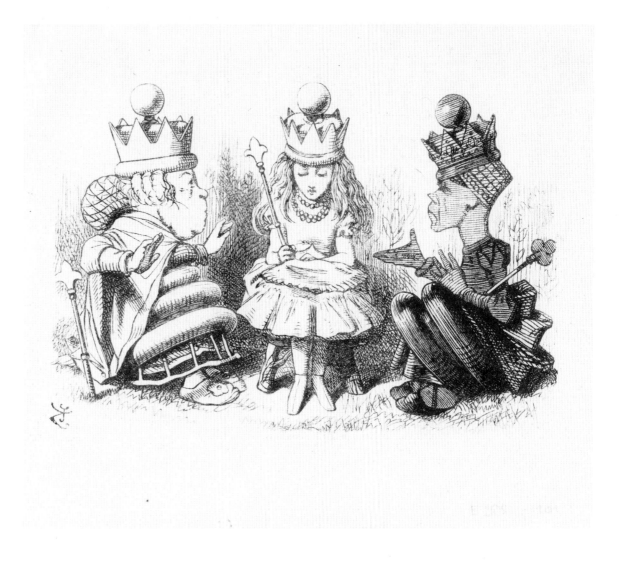

캐럴은 말장난과 의인화를 결합하기도 했다. 『거울 나라의 앨리스』에서 앨리스는 하얀 왕에게 길에 아무도 안[nobody] 보인다고 말하지만, 왕이 심부름꾼에게 '아무도'라는 사람이 느리게 걷나 보다고 말하면서 혼란스러운 대화가 이어진다. 그리고 심부름꾼은 방어적인 태도로 대답한다.

"저보다 빠른 사람은 아무도 없을 겁니다."
"아무도가 너보다 빠르다면 여기에 먼저 도착했겠지."[71]

두 책 모두에서, 특히 『거울 나라의 앨리스』에서 난센스는 종종 논리적 근거를 가지고 있다. 캐럴의 『논리의 게임』[The Game of Logic]은 1886년이 되어서야 출간되었지만, 캐럴은 적어도 『거울 나라의 앨리스』가 등장할 즈음에 논리적 오류[fallacies](그림 33), 즉 그럴듯한 가짜 논리에 관해 연구하고 있었던 것으로 보인다.[72] 가짜 논리도 두 '앨리스' 책에서 볼 수 있다. 『이상한 나라의 앨리스』에서 비둘기는 잘못된 전제를 근거로 앨리스가 뱀이라고 가정한다. 비둘기는 모든 뱀은 알을 먹고, 앨리스는 알을 먹으니, 앨리스는 뱀이라고 추론한다. 또 체셔 고양이는 미치지 않은 개와 자신이 반대되는 점을 들어 자신이 미친 것이라고 설명한다. 『거울 나라의 앨리스』에서도 앨리스는 논리와 관련된 몇 가지 대화를 나눈다. 험프티 덤프티와는 언어에 관해, 하얀 여왕과는 정의와 억제(죄를 짓기 전에 처벌을 먼저 하는 것)에 관해 이야기한다. 붉은 여왕과 대화하는 동안에는 덧셈, 나눗셈(칼로 빵 나누기), 뺄셈(개에게서 뼈를 빼기)에 관한 논쟁을 벌인다.

일부 논쟁은 언어에 대한 논리적 해석에서 비롯된다. 예를 들어, 『이상한 나라의 앨리스』에서 애벌레가 앨리스에게 "난 모르겠는데"라고 반박하는 것은 앨리스가 문장 끝에 흔히들 쓰는 '보다시피'[you see]와 '알다시피'[you know]를 붙여 말하기 때문이다.[73] 『거울 나라』에서 하얀 여왕은 앨리스에게 '이틀에 한 번' 잼을 주겠다고 제안하고, 따라서 결코 '오늘'은 잼을 받을 수 없다고 말한다.[74] 또 하얀 기사는 그 노래의 제목이 무엇인지('늙디 늙은 사람'), 사람들이 노래 제목을 뭐라고 부르는지('대구의 눈'), 그 노래가 뭐라고 불리는지('방법과 수단'), 무슨 노래인지('문 위에 앉아')를 각각 구분해 이야기한다.[75] 한편, 『이상한 나라의 앨리스』에서 앨리스가 가짜 거북과 나누는 다음 논쟁은 순환 논리를 이용해 앨리스를 당황스럽게 한다.

"못 믿겠지만, 우리는 바다에 있는 학교에 다녔……"
앨리스가 끼어들었다.
"못 믿는다고 말한 적 없어!"
가짜 거북이 말했다.
"그랬잖아."[76]("지금 '못 믿는다'고 말했네."라는 의미-역주)

33
찰스 럿위지 도지슨(루이스 캐럴),
논리적 오류에 관한 원고의 한 페이지,
1888년 11월, 『기호 논리학』을 위해
쓴 것으로 추정, 크라이스트처치,
옥스퍼드. Carroll-MS4

Fallacies [1]

Limiting the meaning of "Fallacy" to "a pair of Premises, one containing m, x, (with or without accents), & the other m, y, & leading to no conclusion"; I think we have only 5 kinds to deal with.

(1) In the Syllogism "$\begin{array}{c} x m_0 \\ y m'_0 \end{array}\}\therefore x y_0$", the only essential feature is that the middles shall have unlike ~~opposite~~ signs. This yields the Fallacy "$\begin{array}{c} x m_0 \\ y m_0 \end{array}\}$, where no existence is assigned to "m". (This condition is needed, since $\begin{array}{c} x m_0 \\ m_1 y_0 \end{array}\}$ is a logical Pair of Premises).

(2) In the Syllogism "$\begin{array}{c} x m_0 \\ y m_0 \end{array}\}$ ("m" being assumed to exist), $\therefore x' y'_1$", the only other essential feature is that the middles have like signs. This yields the Fallacy "$\begin{array}{c} x m_0 \\ y m_0 \end{array}$" where no existence is assigned to m - (The omission of the other essential feature would not yield a Fallacy, since $\begin{array}{c} x m_0 \\ y m'_0 \end{array}\}$ is a logical Pair of Premises, whatever be assumed as to m's existence or non-existence.)

(3) In the Syllogism "$\begin{array}{c} x m_0 \\ y m_1 \end{array}\}\therefore x' y_1$", the only essential feature is that the middles have like signs. This yields the Fallacy "$\begin{array}{c} x m_0 \\ y m'_1 \end{array}\}$."

(4) ~~In the~~ A Pair of Premises, both ending in $_1$, gives no conclusion: & so is a Fallacy, whether the middles have like signs or not.

(5) In the Syllogism "$\begin{array}{c} x m_0 \\ y_0 m_1 \end{array}\}\therefore y_0 x'_1$", the only essential feature is that the middles have ~~un~~ like signs. This yields the Fallacy, "$\begin{array}{c} x m_0 \\ y_0 m'_1 \end{array}\}$."

(6) In the Syllogism "$\begin{array}{c} x m_0 \\ m_1 y_0 \end{array}\}\therefore x' y'_1$", the only essential feature is that the middles have like signs. This yields the Fallacy "$\begin{array}{c} x m_0 \\ m'_0 y_1 \end{array}\}$."

영감을 주는 유산

캐럴은 원고를 이리저리 각색하길 꺼리지 않았다. 자기 책의 독자를 확대하는 일에 열정적이었고, 1869년 초에는 보급판 출간을 고려했다. 그리고 1872년에는 '앨리스'를 무대 위에 어떻게 등장시키면 좋을지 고민했다. 1889년 캐럴은 『이상한 나라의 앨리스』를 유아에 적합한 형식으로 개작하고(그림 34) 앨리스가 노란색 드레스를 입은 컬러 삽화를 넣었다.

두 '앨리스' 책은 다른 문학 분야들에서 수없이 모방되고, 패러디되고, 인용되었다. 다양한 분야에 영감을 주었다는 것은 그만큼 폭넓은 호소력을 지녔다는 의미다. 교육 분야에서는 『문법 나라의 글래디스』, 정치 분야에서는 『슈타지랜드(비밀 경찰의 나라)』, 공상 과학 분야에서는 『자동화된 앨리스』가 출간되었으며, 만화 〈배트맨〉에도 미친 모자 장수가 등장했다. 또 존 레넌은 '앨리스' 책들에서 영감을 받아 난센스 문장들을 담은 책을 썼고, 제임스 조이스가 소설 『피네간의 경야』에서 『거울 나라의 앨리스』를 인용한 사실도 유명하다. 그 밖에 1902년 출간된 사키의 정치 풍자서 『웨스트민스터 앨리스』를 포함해 캐럴의 책을 패러디한 작품은 수도 없이 많다. '앨리스' 책들은 많은 모방 소설에도 영감을 주었는데, 그 속에서 앨리스는 다른 문화적 환경에 놓이기도 했다. 그중 한 예가 벵골어로 쓰인 『허저버럴러^{Hajabarala}』로, 캐럴의 책과 유사하게 재치 있는 말장난이 가득하다. 두 '앨리스' 책은 난센스 언어를 특징으로 하는 최초의 책은 아니었지만 그중 가장 두드러진 책이었으며, A.A. 밀른^{A.A.} ^{Milne}의 『곰돌이 푸^{Winnie-the-Pooh}』부터 로알드 달의 소설들에 이르기까지 난센스가 아동 문학에서 자리 잡는 데 큰 도움을 주었다.[77]

한편, 테니얼이 그린 캐릭터들은 테니얼 이후에 '앨리스' 삽화를 그린 예술가들에게 무시할 수 없는 아이콘이 되었다. 테니얼이 묘사한 디테일 중에서 삽화가들이 자주 모방하는 것들로는 미친 모자 장수의 실크해트에 붙은 가격표, 공작 부인의 머리 장식, 『거울 나라의 앨리스』 속 앨리스의 줄무늬 스타킹과 앞치마, 3월 토끼의 머리에 붙은 지푸라기 등이 있다. 수없이 많은 삽화가들이 두 '앨리스' 책의 삽화를 자신만의 방식으로 다시 그렸으며, 이를 횟수로 따지면 무려 300번이 넘는다. 그중 아서 래컴^{Arthur Rackham}, 머빈 피크^{Mervyn Peake}, 토베 얀손^{Tove Jansson}, 랄프 스테드먼^{Ralph Steadman}, 존 버논 로드^{John Vernon Lord} 그리고 크리스 리델^{Chris Riddell}의 삽화가 특히 흥미롭다.(그림 36, 81, 82)

캐럴의 표현 솜씨 덕에 캐럴이 인용한 원문들도 다시 빛을 보게 되었다. 캐럴의 패러디는 이제 그 원문들보다 훨씬 유명하며, 원문들이 계속 회자되는 데 도움이 되기도 한다. 캐럴이 만든 캐릭터들은 우리를 짜증 나고 당황하게 만들 때도 있지만, 언제나 애정을 불러일으킨다. 그리고 두 '앨리스' 책은 도덕적인 교훈서가 아닌 것으로 워낙 알려졌지만 우리가 성장하고 또 자신을 찾아가는 과정에 대한 은유 그 자체로 볼 수 있다. 공작 부인의 간단한 설명처럼 말이다.

> "이 말이 주는 교훈은 '네가 되고 싶은 것이 되라'는 것이지. 더 간단히 말하면 이거야. 네가 다른 사람에게, 예전에 그랬거나 혹은 그랬을지도 모르는 것으로 비쳤던 모습이 네가 그들에게 다르게 보이지만 않았다면 네가 그랬을 수도 있는 것과는 다르지 않은 것과 다르지 않다고 상상하지 말라."[78]

〔※옮긴이가 새로 해석한 문장은 다음과 같다: 여기서 교훈은 '남들 눈에 보이는 모습대로 행동하라'는 거야. 더 간단히 말하면, 네 모습이 남들 눈에 보이는 모습과 다를 거라고는 생각하지 말라는 거지. 이전의 네 모습 혹은 너였을 수 있는 모습은 그보다 더 전의 네 모습과 다르지 않아. 만약 달랐다면 남들 눈에도 다르게 보였을 테니까.〕

34
루이스 캐럴의 『유아용 앨리스』 앞표지,
1890년. 국립 예술 도서관,
V&A: 38041803024272.
앤 르니에와 F.G. 르니에 기증

35
존 테니얼(그림), 루이스 캐럴(글),
『이상한 나라의 앨리스』, 최초 출판본,
1866년[1865년], p. 1. 국립 예술 도서관,
V&A: 38041802039719.
앤 르니에와 F.G. 르니에 기증

내가 『이상한 나라의 앨리스』에 사로잡혀
있었던 게 기억난다. 어렸을 때 난 앨리스 책을
즐겨 읽었고 삽화들을 아주 자세하게 살펴봤다.
애벌레의 해석하기 어려운 모습, 그 옆모습과
빼꼼빼꼼 담배를 피우는 모습이 좋았다. 손가락질을
하는 하트 여왕의 고압적인 모습, 격분해서 팔을
쭉 뻗은 모습도 날 사로잡았다. 가짜 거북의 눈물도,
그리폰이 꼬리를 홱 움직이는 모습도 매력적이었다.
그러나 날 정말로 홀린 것은 권두 삽화에 있는
하얀 토끼였다. 내가 토끼의 무엇에 끌렸는지를
분석하려고 그 삽화를 베껴 그리고 또 그렸다.
그 눈, 두 귀의 각도, 멋지게 표현된 소매 주름이
모두 비범했다.

———

크리스 리델, 삽화가

36
크리스 리델, 『이상한 나라의 앨리스』
(맥밀런 아동 도서, 2020년) 중
하얀 토끼를 쫓아가는
앨리스를 그린 삽화, 2019년.

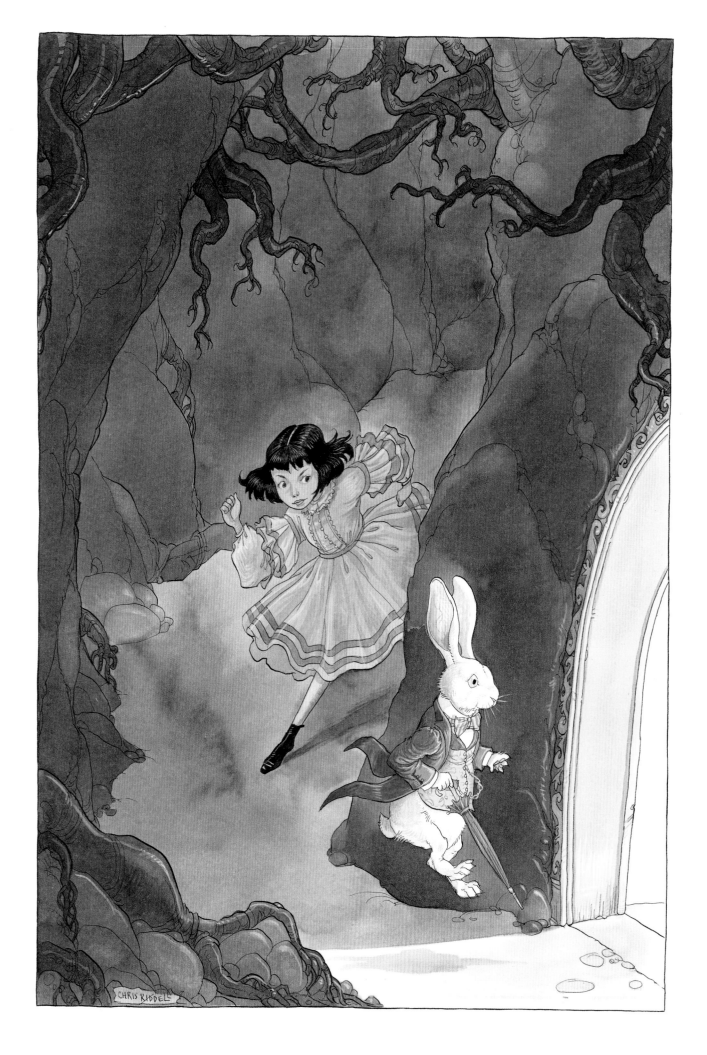

PERFORMING ALICE

Simon Sladen

앨리스를 공연하다

사이먼 슬레이든

PRINCE OF WALES'S THEATRE.

ON

THURSDAY AFTERNOON, DECEMBER 23, 1886,

AND EVERY AFTERNOON,

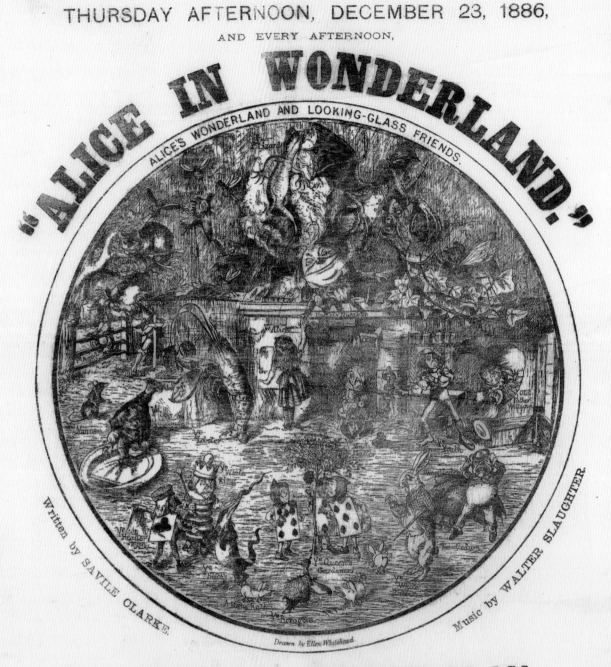

"ALICE IN WONDERLAND."

ALICE'S WONDERLAND AND LOOKING-GLASS FRIENDS.

Written by SAVILE CLARKE.

Music by WALTER SLAUGHTER.

Drawn by Ellen Whitehead.

A MUSICAL DREAM-PLAY,

Founded upon the Stories of

MR. LEWIS CARROLL.

BOX OFFICE NOW OPEN FROM 11 TO 5.

R. O. HEARSON, Printer, 101, Leadenhall Street, E.C.

**책들이 어린이들 사이에서 엄청나게 인기를 끌어서, '오락물'로도 인기를
얻었으면 좋겠다는 바람이 생깁니다.**

연극에 항상 관심이 많았던 찰스 럿위지 도지슨은 '앨리스' 이야기가 무대에 오를 만한 잠재력을 지니고 있음을 잘 알고 있었다. 도지슨이 '황금빛 오후'에 리델가의 세 소녀에게 이야기를 지어 들려주었던 일이 지금은 마치 전설처럼 여겨지지만, 사실 그 자체가 '앨리스'라는 작품의 첫 번째 연극 무대라고 할 수 있다. 지금까지 수많은 극작가, 시나리오 작가, 작곡가, 안무가, 감독이 도지슨의 창작물을 다양하게 해석해 오랫동안 많은 이에게 즐거움을 주어 왔다. 자신이 만든 원더랜드가 이렇게 전 세계 관객에게 경이로움을 선사하리라고는 도지슨도 알지 못했을 것이다.

　　도지슨은 남자 형제 세 명, 여자 형제 일곱 명과 함께 자랐다. 대가족이 사는 환경은 도지슨에게 뛰어난 상상력과 능숙한 스토리텔링 기술을 기를 수 있는 비옥한 훈련장이 되어 주었다. 도지슨의 조카가 쓴 한 편지에 따르면 어린 시절 도지슨은 때때로 '갈색 가발과 길고 흰 가운'[2]을 입고 가족들 앞에서 마술사 행세를 하며 묘기를 부렸다. 도지슨이 고안한 마술은 나중에 책에 실리기도 했다. 도지슨은 마리오네트 인형을 가지고 친구와 가족을 위한 오락거리를 직접 고안하곤 했으며, 그러다가 인형극을 열 작은 극장까지 직접 만들었다.[3] 도지슨은 인형극의 달인이었고 상상력이 넘치는 이야기를 만들어 내는 능력이 있었다. 도지슨은 스물세 살 때 책을 만들 아이디어를 하나 떠올렸는데, 그의 일기에 다음과 같이 적혀 있다. '어린이용 크리스마스 책을 만들면 잘 팔릴 것 같다. 마리오네트와 인형극을 만드는 데 필요한 실용적 조언이 담긴 … 마리오네트를 이용하거나, 아니면 아이들이 직접 공연할 수 있는 연극 몇 가지도 뒤이어 싣고 …'[4]

　　도지슨은 이러한 아이디어에 상업적 잠재력이 있는지 주의 깊게 살피며 틈새시장을 알아보곤 했다. 그는 당시 공연되는 청소년 연극이 대부분 '심하게 따분하고, 재미있는 발상도 없다'고 생각했다.[5] 이러한 비판은 무수히 많은 캐릭터, 어지러울 정도의 말장난, 환상적인 세계가 등장하는 『이상한 나라의 앨리스』와 『거울 나라의 앨리스』에는 결코 적용될 수 없다. 두 '앨리스' 책 모두 근본적으로 연극과 비슷한 특징을 지닌 데다, 도지슨이 작품 속에 여러 가지 공연 요소를 반영했기 때문이다. 도지슨은 일생 동안 연극을 300편 가까이 관람했고, 패니 켐블Fanny Kemble, 엘런 테리Ellen Terry, 찰스 킨Charles Kean, 헨리 어빙Henry Irving을 비롯한 많은 연극계 명사를 직접 만나거나 그들과 친분을 맺었다.

연극적 특징: 페이지에서 무대 위로

상상 속의 환상 세계는 도지슨의 전문 분야였다. 연극조로 꾸며진 대화는 도지슨이 두 '앨리스' 책을 집필하기 전에 작성한 글들에 이미 담겨 있다. 도지슨이 크라이스트처치 칼리지에서 쓴 소논문들이나 직접 만든 잡지 중 하나인 『사제관 우산Rectory Umbrella』을 보면 무대 지문이나 소품이 종종 등장한다.[6] 도지슨이 쓴 수학 도서 『유클리드와 그의 현대 라이벌Euclid and his Modern Rivals』에는 기하학자와 유클리드가 나누는 상상 속 대화가 나오는데, 여기에도 연극적 요소가 들어 있다.[7] 도지슨은 '일반적인 논문 형식보다는 연극적 형식이 모든 '농담'을 훨씬 덜 어색하게 만들 것'이라고 했다.[8]

　　도지슨은 연극 관람을 좋아했기에, '앨리스' 책들의 에피소드와 캐릭터에게 영감 혹은 영향을 줄 수 있는 작품을 많이 알고 있었을 것이다. 도지슨은 『이상한 나라의 앨리스』를 집필하던 1864년에서 1865년 사이에 극장을 가장 자주 찾았다. 앞서 1855년 런던 프린세스 극장에서 킨과 테리가 주연한 〈헨리 8세〉를 본 후에는 하늘에서 천사들이 내려오는 장면을 두고 '내가 지금까지 경험했거나 경험하리라 기대했던 것들 중에서 가장 멋진 연극적 연출'이라고 평가했다.[9] 이 시절 도지슨은 팬터마임도 즐겨 봤는데, 특히 〈숲속의 아이들; 또는 할리퀸 여왕 마브와 꿈의 세계〉 속 한 장면이 주는 스펙터클한 분위기를 좋아했다. 해당 장면에서 상점 간판이 의인화된 모습은 '앨리스' 책에서 트럼프 카드

가 살아 움직이는 모습과 유사하다. 〈할리퀸 킹 체스; 피리 부는 악사의 아들 톰 & 시소 마저리 도〉와 〈케이크를 반죽해요, 빵집 아저씨; 할리퀸 매! 매! 검은 양〉 공연에 캐릭터로 등장한 체스 말도 '앨리스' 책에서 소재로 쓰였다.[10] 그러나 도지슨이 『이상한 나라의 앨리스』를 팬터마임으로 바꿔 볼 생각을 하게 된 것은 1867년 3월 '살아 있는 마리오네트'로 알려진 어린이 공연단을 보고 난 후였고, 공연단의 매니저 토마스 코에게 편지를 보내기도 했다.[11] 하지만 시간이 얼마 흐른 뒤, 도지슨은 팬터마임이 조악하고 저속하다고 생각하게 되었고 그렇게 팬터마임에 대한 호감도 사라졌다. 1887년에는 친구 존 러스킨이 도지슨을 찾아와 함께 드루어리 레인 극장에서 열린 〈40인의 도둑〉 팬터마임 공연을 관람했는데, 도지슨은 남성 도둑들로 분장해 시가를 피우는 여성 공연자들의 도발적인 행동을 특히 싫어했다.[12] 도지슨은 무대 위 아이들의 모습을 좋아했었고, 특히 어린이 연기자로만 구성된 팬터마임을 즐겨 보면서 그들의 기술과 순수함을 칭찬했다. 하지만 결국 도지슨은 다음과 같이 결론을 내렸다. '담배 피우고 『더 타임스』를 읽고 크리스마스 팬터마임 공연을 보러 가는 남자는 어떤 범죄도 저지를 수 있는 사람이다!'[13] 평생 동안 도지슨은 어린이를 위한 공연은 순수하고 순결해야 한다고 주장했다. 심지어 희곡의 다소 선정적이고 폭력적인 내용으로부터 어린 소녀들을 보호해야 한다며 셰익스피어 작품을 편집한 모음집을 만들고 싶어 했다.

도지슨은 작품 속 캐릭터를 효율적으로 그리고 능숙하게 구성했다. 그는 각 캐릭터에 고유한 모습을 부여할 줄 알았고, 캐릭터들의 대화를 큰 소리로 읽을 때 새로운 매력이 느껴지는 방식을 좋아했다. 이는 도지슨이 만든 캐릭터들이 오랫동안 사랑 받는 이유다. 그의 언어적 재주는 노랫말과 패러디에도 생명을 불어넣었다. 도지슨은 패러디를 특히 좋아했는데, 가령 1850년대 초반에 쓴 인형극용 발라드 오페라 〈브라기아의 가이드La Guida di Bragia〉는 브래드쇼Bradshaw의 기차 여행 가이드를 패러디한 것이다.[14] 이 작품은 그가 기차와 기차 시간표에 관심이 많았음을 드러낼 뿐 아니라, 연극이라는 매체에 시간 개념을 가지고 노는 능력이 있음을 보여 준다. 이렇게 다양한 재능을 가진 도지슨도 그토록 원하는 '앨리스'의 무대용 버전을 직접 쓸 수 있으리라는 확신은 없었다. 그래서 아서 설리번Arthur Sullivan, 토머스 저먼 리드Thomas German Reed, 알렉산더 캠벨 멘지스Alexander Campbell Menzies, 퍼시 피츠제럴드Percy Fitzgerald 등의 작가 및 작곡가에게 '앨리스'를 무대용으로 개작해 달라고 청했지만 별 성과는 없었다. 심지어 두 '앨리스' 책에 나오는 대화들을 연극으로 등록하고 싶어서, 모든 대사를 무대 지문이 있는 연극용 대본으로 만들어 달라고 맥밀런 출판사에 요청하기도 했다.

도지슨이 최초로 정식 승인한 '앨리스' 연극이 나오기 전에도 '앨리스'를 무대에 올린 작품들이 이미 있었다. 그중 윌리엄 보이드William Boyd와 조지 버클랜드George Buckland의 〈이상한 나라의 앨리스; 하트 여왕과 사라진 타르트〉(1876년)라는 작품은 도지슨으로부터 '새롭고, 기발하고, 볼거리가 화려한 음악적 엔터테인먼트'라는 칭찬을 받았다.[15] 이 작품은 음악과 환등기 슬라이드를 사용한 강의 발표로 구성되었으며, 도지슨이 살아 있는 동안 가장 오래 무대에 오른 '앨리스' 공연물이었다. 앨리스는 여러 팬터마임 작품에서 캐릭터 중 하나로 등장하기도 했는데, 드루어리 레인 극장의 〈신데렐라〉(1883년)와 시드니 왕립 극장의 〈알라딘〉(1889년) 등에서 볼 수 있었다.[16] 1886년, 당시에는 아직 유명하지 않았던 극작가이자 『펀치』의 기고가 중 한 명인 헨리 새빌 클라크가 도지슨에게 '앨리스'를 무대용 작품으로 각색해도 될지 문의하는 편지를 보냈다. 새빌 클라크는 도지슨이 이미 여러 명에게 각색을 요청했었으나 실패했다는 사실을 알지 못했고, 도지슨도 새빌 클라크를 잘 알지 못했다. 그러나 놀랍게도 도지슨은 새빌 클라크의 요청을 수락했다. 단, 두 '앨리스' 이야기 중 하나만 각색할 것 그리고 조악하거나 어릿광대가 나오는 부분이 없어야 한다는 조건이 붙었다. 각색된 작품이 팬터마임처럼 될까 봐 우려했던 것이다. 새빌 클라크는 1막은 '이상한 나라의 앨리스', 2막은 '거울 나라의 앨리스'에 집중하는 2막짜리 오페레타를 기획했기에, 두 이야기를 구분해 공연한다는 말로 도지슨을 설득했다. 도지슨은 제작팀 일원이 아님에도 이 작품을 만드는 데 적극적으로 기여했다. 피드백을 제공하고, 몇몇 장면에 쓸 새로운 대화를 만들고, '스나크 사냥'(도지슨이 지은, 8장으로 구성된 산문시-역주)을 포함해 3막 구조로 만들자는 제안도 하고, 전반부와 후반부 사이에 앨리스 역을 맡은 아역 여배우에게 휴식 시간을 주자는 의견을 냈다.

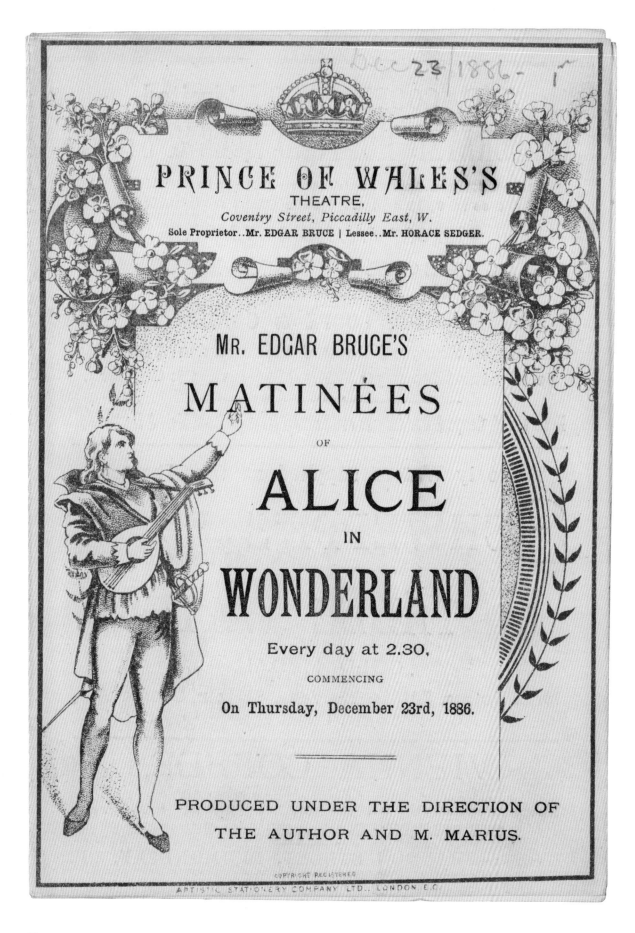

Dᴇᴄ 23/1886 ᴦ

PRINCE OF WALES'S
THEATRE,
Coventry Street, Piccadilly East, W.
Sole Proprietor..Mr. EDGAR BRUCE | Lessee..Mr. HORACE SEDGER.

Mʀ. EDGAR BRUCE'S
MATINÉES
OF
ALICE
IN
WONDERLAND

Every day at 2.30,

COMMENCING

On Thursday, December 23rd, 1886.

PRODUCED UNDER THE DIRECTION OF
THE AUTHOR AND M. MARIUS.

COPYRIGHT REGISTERED
ARTISTIC STATIONERY COMPANY LTD., LONDON, E.C.

38
〈이상한 나라의 앨리스〉 프로그램, 프린스 오브 웨일스 극장, 1886년. V&A: THM/LON/ PRI/1886

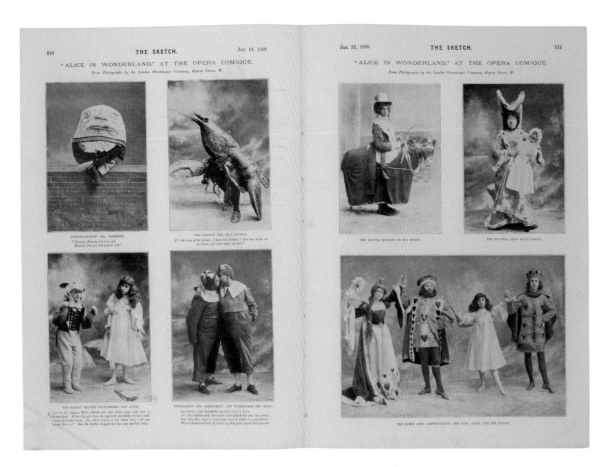

39
'오페라 코믹에서 공연된 이상한 나라의
앨리스', 『더 스케치』, 1899년 1월 18일
(헨리 새빌 클라크의 1886년작 재공연).
V&A: THM/LON/OPQ/1898

40
헨리 새빌 클라크의 1886년작
〈이상한 나라의 앨리스〉의 재공연에서
앨리스 역을 맡은 마리 스터드홈,
프린스 오브 웨일스 극장, 1906년. V&A:
THM/PHO/PRO/ALICE/1906

이렇게 해서 〈이상한 나라의 앨리스〉는 1886년 12월 23일 런던 프린스 오브 웨일스 극장에서 '꿈의 연극'으로 소개되며 초연되었다. 극은 단순한 흰색 드레스를 입은 앨리스를 요정들이 둘러싸며 시작되었다.(그림 37-40)[17] 무대 의상은 루시언 베슈Lucien Besche가 테니얼의 삽화에서 영감을 얻어 제작했다. 『더 타임스』의 연극 평론가는 이 작품이 '매우 멋지다'고 극찬하면서 '모든 장면이 천진난만한 농담과 재치 있는 말로 가득해 즐겁지 않을 수가 없다'고 덧붙였다.[18] 『펀치』의 표현처럼, 연극의 인기는 캐럴의 '책(들)을 다시 한번 알리는 훌륭한 광고' 역할을 톡톡히 했다.[19]

두 '앨리스' 책에는 연극적 모티브가 가득 들어 있다. 『이상한 나라의 앨리스』 1장에서 커튼 뒤를 들여다보는 앨리스를 그린 테니얼의 삽화가 그렇고, 하얀 토끼가 장갑을 떨어뜨리고 가는 장면도 그렇다(연극에서 장갑을 떨어뜨리는 행동은 플롯을 이끄는 장치로 흔히 쓰인다).[20] 그리고 테니얼이 그린 삽화에서 애벌레와 도도새는 모두 사람의 손을 가지고 있는데, 이는 '앨리스'를 연극으로 만들 때 의인화된 동물 캐릭터에게 어떤 의상을 입혀야 할지에 관한 아이디어를 주었다. 그러나 19세기의 모든 무대 기술을 동원하더라도 우리가 '앨리스'를 볼 수 있는 또 다른 거울에 비할 바는 못 된다. 그 거울은 바로, 연극 무대의 커튼이 아니라 영화관의 실버스크린이다.

은막 위의 앨리스

도지슨은 환등기 슬라이드와 사진에 관심이 깊었다. 그러니 영화라는 매체가 가진 잠재력을 알고 나서 크게 흥분했을 것이다. 영화는 완전히 새로운 형태의 특수 시각 효과를 가능하게 했을 뿐 아니라, 극장이 수용할 수 있는 것보다 훨씬 많은 관객을, 그것도 전 세계적으로 끌어들일 수 있었다. 안타깝게도 도지슨은 영화로 각색된 '앨리스'를 보지 못했다. 도지슨이 세상을 떠난 지 5년 후인 1903년에야 퍼시 스토Percy Stow와 세실 헵워스Cecil Hepworth가 감독한 첫 번째 '앨리스' 영화가 나왔기 때문이다. 어떻든 이 무성 흑백 단편영화는 편집 기술을 영리하게 이용해 캐릭터들이 순식간에 새로운 세계로 이동하는 장면을 보여줄 수 있었다.(그림 44, 45) 시각적인 속임수 덕분에 앨리스는 자라났다가 줄어들고, 체셔 고양이는 눈앞에 보였다가 사라지고, 아기는 눈 깜짝할 사이에 돼지로 변했다. 하지만 영화가 새로운 가능성을 보여 주는 매체라는 것은 곧, 이야기에 나오는 어떤 에피소드를 영화로 만들어야 관객에게 먹힐지를 잘 판단해야 한다는 의미였다. 관객이 영화에서 무엇을 기대할지, 새로운 기술을 시연하려면 어떤 방법을 사용해야 할지를 고민해야 하는 문제였다. 또 클로즈업이 가능하기 때문에, 예를 들어 제작팀에서 그리폰이나 바닷가재의 복잡한 의상을 만들었을 때 그것이 중요한 장면에서 어떻게 보일지를 신중하게 고려해야 했다. 연극에서는 종이를 붙여 만든 '빅 헤드'로 동물, 거인, 괴물을 표현하는 일이 잦았고, 극장 조명을 사용해 인상적인 효과를 연출할 수 있었다. 하지만 영화에 사용하는 렌즈와 스크린은 모든 것을 적나라하게 보여 주는 데다, 영원히 기록될 것이었다.

당시만 해도 스크린 속에서 앨리스의 목소리를 들을 수 없었다. 그러나 기술이 점차 발전하면서 1931년 제작자 휴고 마이언타우Hugo Maienthau가 책 속 유명 문구들이 대사로 등장하는 유성 영화를 만들었다. 마이언타우는 작곡가 어빙 벌린Irving Berlin에게 의뢰해 관객을 스크린 속으로 초대하는 영화 주제곡도 만들었다.

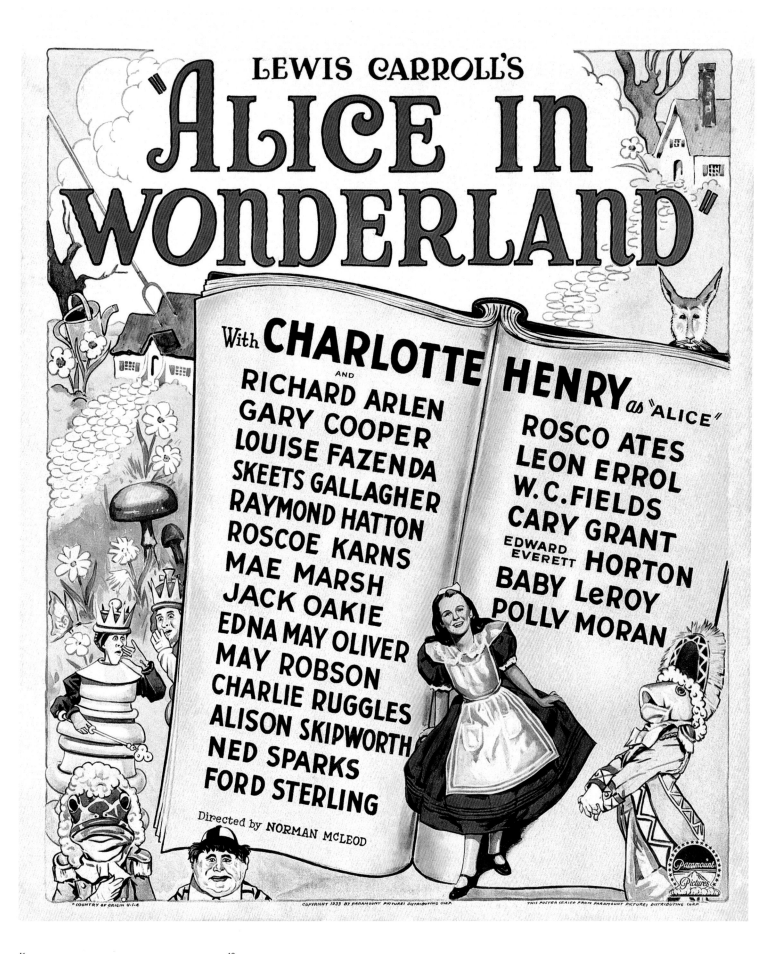

43
〈이상한 나라의 앨리스〉 속 앨리스
(루스 길버트 분)와 하얀 토끼, 그리폰,
가짜 거북, 버드 폴라드 감독,
휴고 마이언타우 제작, 1931년

··· 원한다면 따라와요

그곳으로 데려가 줄게요

오래전에 쓰인 이야기 속에서

고양이와 함께 난롯가에 앉아 있는 소녀를 만났을 때처럼

어린아이가 될 준비를 해야 해요

당시 두 '앨리스' 책은 이미 반세기 넘게 판매되어 온 상태였다. 그래서 위의 가사가 보여 주는 것처럼, 마이언타우는 관객이 책 내용을 잘 알고 있으리라 생각하고 이 영화를 만들었다. 영화 포스터조차 이 영화가 각색작이라는 사실을 광고했는데, 포스터 그림을 보면 마치 앨리스가 책을 털어 책 속 캐릭터들이 살아 나온 것처럼 보인다.(그림 41)

1930년대 초반은 '앨리스' 책들에 의미 있는 시간이었다. 캐럴 탄생 100주년이 되기 1년 전인 1931년에 첫 번째 '앨리스' 유성 영화가 초연되었고 1932년에는 앨리스 하그리브스(결혼 전 성은 리델)가 뉴욕 컬럼비아대학교에서 명예 학위를 받았으며, 이를 위해 하그리브스가 직접 미국을 찾았다(이 책 206-207쪽 참고). 실제 앨리스가 방문하자 미국은 크게 흥분했고, 많은 이들은 앨리스가 몰고 다니는 수많은 언론 보도가 자신들의 '앨리스' 작품을 홍보할 기회가 되길 바랐다.

마이언타우의 1931년작 〈이상한 나라의 앨리스〉는 크게 흥행하지 못했다. 한편 파라마운트 스튜디오도 '앨리스' 각색작을 준비 중이었다. 파라마운트사도 1931년작과 마찬가지로 영화 포스터에 책 그림을 등장시켰고, 지금은 관습적으로 굳어버린 제목인 '이상한 나라의 앨리스Alice in Wonderland'도 1931년작을 그대로 이어 사용했다.(그림 42) 도지슨은 줄곧 '진정한 어린이라면 '그 누구도' 혼합된 이야기를 좋아하지 않을 것'이라고 말하곤 했지만,[21] 현재까지 제작된 '앨리스' 연극과 영화 대부분은 두 책의 이야기를 결합하고 캐릭터와 에피소드를 선별해서 혼합된 원더랜드를 만들었다. 파라마운트사의 1933년 영화도 이 길을 따랐지만, 캐스팅에 있어서는 전과 다른 접근법을 취했다. 공식 영화 예고편이 자랑했듯이 말이다.

앨리스는 오랫동안 동화 속에서 살아왔습니다 ···

수많은 ··· 어린이와 어른이 그녀를 사랑했죠 ···

이제 파라마운트가 빛나는 삶을 선사합니다.

세상에서 가장 멋진 이야기 ···

세계 최고의 출연진이 함께합니다!

파라마운트사가 엔터테인먼트 업계의 유명인들을 캐스팅한 것은 두 '앨리스' 책의 명성과 출연자의 유명세를 영화 홍보에 최대한 활용하려는 전략이었다. 스크린을 통해 중요한 메시지를 전달해야 하는 캐릭터에 유명인을 캐스팅하는 전통이 이때부터 시작되었다. 이 영화에는 캐리 그랜트와 게리 쿠퍼가 가짜 거북과 하얀 기사로 출연했고, 6천 명이 넘는 소녀 지원자들 중에서 선발된 샬럿 헨리가 앨리스 역을 맡았다.(그림 48) 1932년 플로리다 프리버스와 에바 르 갈리엔느가 창작해 어느 정도 상업적 성공을 거둔 브로드웨이 연극에서도 일부 영향을 받았다. 파라마운트사의 영화는 제작부터 뜨거운 기대를 모았고, 경쟁업체인 월트 디즈니Walt Disney는 '앨리스' 각색작을 만들기로 한 계획을 미루기까지 했다. 이와 같이 확실하게 성공할 수 있는 요소를 모두 갖춘 듯 보였지만, 영화는 비평가들로부터 엇갈린 반응을 받았다. 『뉴욕 타임스』는 '영화가 꽤 만족스럽다'고 평했지만 '에바 르 갈리엔느의 연극에서 볼 수 있었던 매끄러운 무대 연출과 품격에는 미치지 못한다 ··· 앨리스 책을 읽고 테니얼의 삽화를 보면서 마음속에 간직했던 유쾌한 이미지들이 영화 속 장면들에선 거의 보이지 않는다'고 했다.[22] 『버라이어티』는 다음과 같이 표현했다. '환상적인 앵글을 통해 스크린에 생생하게 구현되었다. 유머에 진정성이 있고 문학적 요소를 표현한 부분도 만족스럽다. 그러나 1시간 15분 동안 분위기는 완전히 가라앉아 있었다.'[23]

44
〈이상한 나라의 앨리스〉 스틸,
세실 헵워스 및 퍼시 스토 감독,
1903년

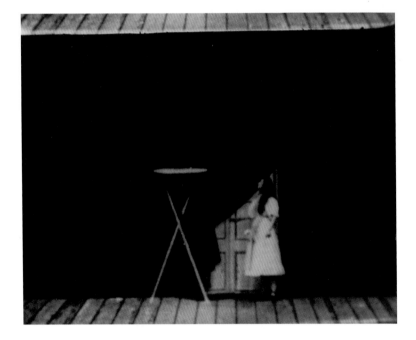

45
〈이상한 나라의 앨리스〉에서
앨리스 역을 맡은 메이 클라크,
세실 헵워스 및 퍼시 스토 감독,
1903년

46
〈이상한 나라의 앨리스〉에서
앨리스 역을 맡은 루스 길버트,
버드 폴라드 감독, 휴고 마이언타우 제작,
1931년

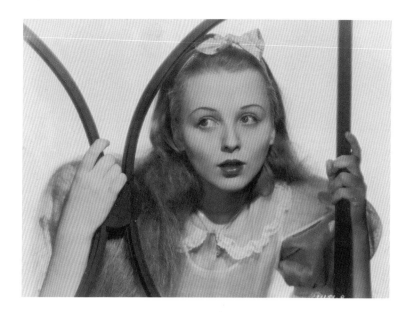

〈이상한 나라의 앨리스〉 세트장에 있는
앨리스 역의 캐럴 마시, 댈러스 바우어/
루 부닌/마크 모레트 감독, 루 부닌
프로덕션/UGC 제작, 1949년

48
〈이상한 나라의 앨리스〉에서 앨리스 역을
맡은 샬럿 헨리, 노먼 Z. 매클라우드 감독,
파라마운트 픽처스 제작, 1933년

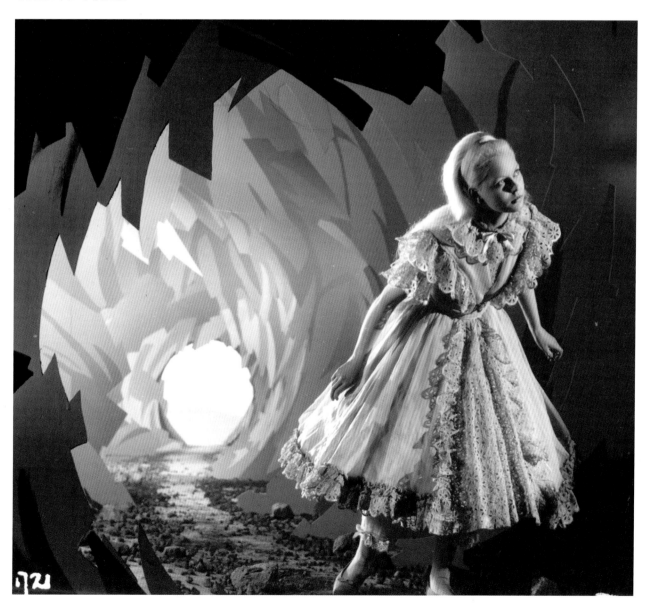

파라마운트 스튜디오의 〈이상한 나라의 앨리스〉가 실망스럽다는 평을 받은 원인 중 하나는 실사 촬영이었다.[24] 그래서 이후 영화들은 다른 접근 방식을 사용했다. 1934년과 1936년에 각각 초연된 〈엉망진창 나라의 베티Betty in Blunderland〉(주인공 베티 붐)와 〈거울을 통해서Thru the Mirror〉(주인공 미키 마우스)는 단편 애니메이션이었고, 루 부닌과 댈러스 바우어의 1949년작 〈이상한 나라의 앨리스Alice au pays des merveilles〉는 스톱 모션 인형을 사용했다. 파라마운트 때문에 실사 영화 제작을 한 차례 보류했던 월트 디즈니는 '앨리스' 책을 탐구하는 과정 중에 단편 애니메이션 〈거울을 통해서〉를 먼저 개봉했으며, 나중에 이 경험을 바탕으로 '앨리스' 만화를 뛰어난 예술 작품으로 만들 수 있었다.

디즈니는 1933년쯤 '앨리스' 애니메이션 개발을 시작했다. 그리고 1939년까지 기본 테마를 준비하면서, 영국의 스튜디오 아티스트 데이비드 홀David Hall의 그래픽 아이덴티티를 활용했다. 홀은 테니얼의 원본 삽화에서 영감을 얻었지만 그보다 더 어둡고 기괴하게 캐릭터를 해석했다(나중에 체코 영화 제작자 얀 슈반크마예르가 스톱 모션 애니메이션을 만들 때 이런 해석을 적용했다. 그림 49). 하지만 자신의 열세 번째 장편 애니메이션이 반드시 성공하길 바란 디즈니는 앨리스 이야기를 어두운 분위기로 다루는 데 찬성하지 않았다. 그러다 제2차 세계 대전으로 모든 제작 과정이 잠정 중단되는 일도 있었다.

월트 디즈니 스튜디오가 겪은 문제 중 하나는 도지슨도 겪었던 어려움, 즉 강력한 내러티브를 구축하는 것이었다. 도지슨은 다음과 같은 글을 쓴 적이 있다. '『이상한 나라의 앨리스』와 『거울 나라의 앨리스』는 거의 전적으로 파편들과 단편들로 구성되며, 저절로 생겨난 순수한 이야기'다.[25] 게다가 월트 디즈니의 애니메이션은 여러 감독이 각기 다른 장면을 맡아 작업했기 때문에 점점 더 에피소드 중심으로 흘러가고 응집력도 떨어졌다. 두 '앨리스' 책 자체가 원래 많은 소재가 등장하는 에피소드식 구성이어서 이는 공연용으로 각색하기에 유리했다. 하지만 디즈니의 '앨리스'처럼 호흡이 긴 영화를 만들 때는 이것이 극복해야 할 문제가 되었다. 다행히 〈신데렐라〉(1950)와 〈피터 팬〉(1953)의 콘셉트 아티스트 메리 블레어가 '앨리스' 프로젝트를 맡게 되면서 좋은 결과가 나타났다. 블레어는 프로젝트를 맡기 얼마 전 남미 여행을 다녀왔고, 그곳에서 영감을 받아 그린 '앨리스' 그림들은 한결같이 대담하고 밝은 색채 조합을 보여 주었다. 홀이 그린 그림들은 디테일이 너무 풍부해 애니메이션 제작자들에게 어려움을 준 반면, 블레어가 사용한 대담한 색상과 단순한 패턴은 분위기, 캐릭터, 움직임을 효과적으로 전달했다.(그림 50, 51)

월트 디즈니 스튜디오는 목소리 연기자가 대본을 보며 즉흥적으로 연기하는 모습을 녹화해 두었다. 특정 장면들에는 무의식적으로 나오는 자연스러움과 에너지가 표현되어야 하는데, 이 녹화본을 그 기준점으로 삼기 위해서였다. 참고용 녹화 작업에 참여한 연기자 중 하나는 미친 모자 장수의 목소리를 맡은 유명 배우 에드 윈Ed Wynn이었다. 윈은 아티스트들이 연구에 참고할 수 있도록, 스튜디오에서 혼자 다과회 장면의 몇 개 테이크를 리허설했다. 결과적으로 이 즉흥 테이크에 담긴 목소리가 애니메이션 최종본에 사용되었다. 이후의 어떤 목소리도 그 리허설만큼 진정성 있는 에너지와 분위기를 포착하지 못했기 때문이다.

그렇게 디즈니의 '앨리스'가 조금씩 발전하는 동안, 각계의 많은 저명인사가 월트 디즈니 스튜디오를 거쳐 갔다. 초현실주의 예술가 살바도르 달리Salvador Dalí와 작가 올더스 헉슬리Aldous Huxley도 이곳에서 활동했다. 1945년 헉슬리가 일부분에 실사 촬영을 이용하는 '앨리스' 대본을 내놓았지만 디즈니는 '너무 문학적'이라는 이유로 이를 거부했다(이 책 213쪽 참고). 결국 월트 디즈니 스튜디오는 두 '앨리스' 이야기를 결합하고 순수하게 애니메이션으로만 이루어진 에피소드 구조로 돌아갔다. 그러나 최종 완성작에서는 헉슬리와 달리의 영향이 전반에 걸쳐 드러난다. 또 디즈니가 이미지를 표현하고 에피소드식 줄거리를 이끌어 가는 수단으로 음악적 스토리텔링을 사용하고 싶어 했던 바람도 엿보인다.

이 애니메이션이 제작되기 전인 1944년 디즈니와 데카 레코드Decca Records는 미국의 배우 겸 가수 진저 로저스Ginger Rogers가 앨리스로 참여한 앨범을 발매했고, 홀이 그린 삽화가 앨범 재킷에 실렸다. 하지만, 애니메이션에는 음악을 새로 작곡해 사용했고 줄거리가 흘러가는 동안 거의 내내 음악이 함께 했다. 1951년 〈이상한 나라의 앨리스〉가 개봉했을 때는 관객 반응은 디즈니의 기대만큼 높지 않았다. 그러나 1970년대 시대정신이었던 사이키델릭 문화(이 책 171-177쪽 참고)에 상응해 애니메이션이

49
⟨이상한 나라의 앨리스⟩ 스틸,
얀 슈반크마예르 감독, 콘도르-피처스/
필름 포 인터내셔널/헤센 방송 제작,
1988년

재개봉되고 1980년대에 추가 개봉되면서, 게다가 홈 비디오가 등장하면서 디즈니의 '앨리스'는 사랑받는 현대 고전으로 자리 잡았다. VHS(비디오 홈 시스템) 기술이 등장하면서 원할 때마다 집에서 디즈니 만화영화를 볼 수 있게 되었고, 글을 읽을 능력이 부족하더라도 '앨리스' 이야기를 이해할 수 있게 된 것이다. 디즈니의 애니메이션은 '앨리스' 이야기에 새 시대를 열어 주었다. 디즈니가 '앨리스' 관련 상품을 출시하고 판매하면서 앨리스라는 아이콘은 긴 금발 머리에 파란색 드레스를 입은 모습으로 굳어졌으며(그림 52) 앨리스 이외의 캐릭터들도 지속적으로 사랑받게 되었다. 몇몇 캐릭터는 어린이는 물론이고 가족 모두가 사랑하는 캐릭터가 되었고, '생일 아닌 날 노래The Unbirthday Song'와 하얀 토끼의 '늦었어I'm late' 같은 노래는 대중적 인기를 얻었다. 캐럴의 텍스트에 등장한 단어들이 일상에 흔히 쓰이는 표현이 되었던 것처럼 말이다.

영문학에서 루이스 캐럴의 '이상한 나라의 앨리스'만큼

흥미로운 이야기는 없다 … 캐럴은 문학 분야에서 혁명을 일으켰다.

그는 앨리스 이야기에 환상과 난센스를 담았고, 빅토리아 시대

문학의 진지한 전통에 반기를 들었다. 캐럴은 사실상

현대 애니메이션과 이야기 만화의 선두 주자였다 …

———

월트 디즈니, 영화 제작자

『아메리칸 위클리』, 1946년

원더랜드를 무대 위로

'앨리스' 책과 영화가 모두 세계적으로 인기를 얻자, 영국에 있는 많은 극단이 '앨리스'를 영국 문화유산을 상징하는 표상으로 받아들여 공연 레퍼토리와 시즌 프로그램의 소재로 활용했다. 도지슨의 텍스트보다는 테니얼의 삽화를 무대에 옮기는 데 더 충실한 경우도 많았다.(그림 53) 20세기가 되자 '앨리스'는 원래의 두 이야기 배경에 중심을 두던 초기의 각색 스타일에서 벗어나, 다양한 연기자와 작가가 무수히 많은 방식으로 해석, 각색, 활용하는 매개체가 되었다. 그리고 앨리스, 하얀 토끼, 미친 모자 장수, 트위들디와 트위들덤, 애벌레, 체셔 고양이, 하트 여왕 등의 캐릭터는 문화적 아이콘으로 자리 잡았다. 부활절과 크리스마스에 맞춰 공연하는 〈이상한 나라의 앨리스〉 팬터마임 작품들도 큰 인기를 끌었다. 팬터마임 제작자들은 코미디언 프랭키 하워드^{Frankie Howerd}와 같은 유명인을 내세워 순회 공연을 다녔고, 오랫동안 실험되고 검증된 소재인 '앨리스'를 이용해 극장에 한 번도 가보지 않은 사람들까지 관객으로 끌어들일 수 있었다.(그림 55)

영국에서는 로열 셰익스피어 컴퍼니^{Royal Shakespeare Company}, 영국 국립 발레단^{English National Ballet}, 영국 국립 극장^{Royal National Theatre}이 '앨리스' 이야기를 각자의 버전으로 해석해 선보였으며, 이후 앨리스는 〈오즈의 마법사〉, 〈피터 팬〉과 함께 온 가족이 즐겨 보는 공연물이 되었다. 세 작품 모두 단편적인 에피소드로 이루어진 공상적인 줄거리가 특징으로, 일상과 전혀 다른 환경에 내던져진 앨리스, 도로시, 웬디가 낯선 세상을 모험하다 집으로 돌아가는 이야기였다.

53
글래디스 캘스롭, 하트 여왕과 앨리스의
의상 디자인, 〈이상한 나라〉와
〈거울 나라〉의 앨리스, 스칼라 극장, 런던,
1943년. V&A: S.556-2012, S.616-2012.
글래디스 캘스롭 유증

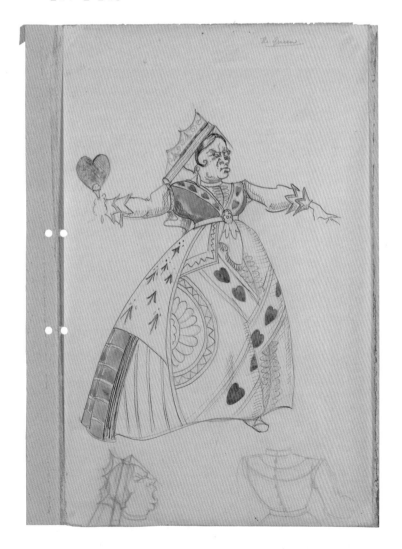

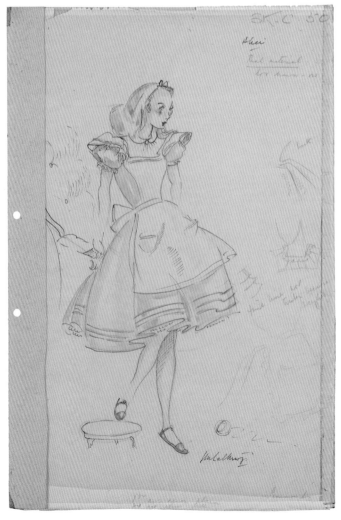

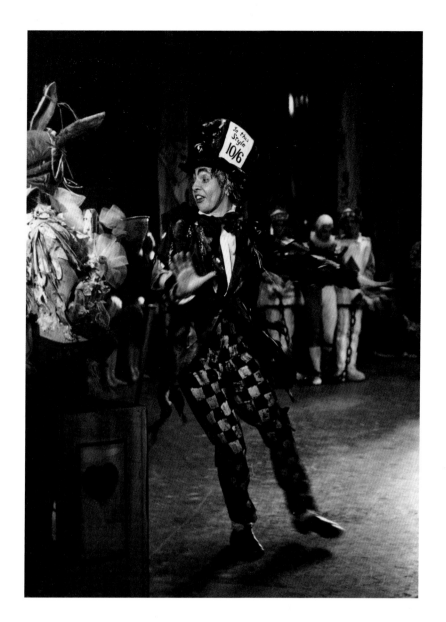

　　도지슨은 1855년 코벤트 가든에서 열린 발레 공연 〈에바Eva〉를 보고 나서 '다시는 발레를 보고
싶지 않다'고 했다.[26] 하지만 발레계는 도지슨의 작품을 따뜻하게 환영하고 공연 주제로 활용했다.
2010년, 로열 발레단은 캐나다 국립 발레단과 협업해 10여 년 만에 장편 작품 제작을 기획하면서 '앨
리스'를 대상작으로 선정했다. 로열 발레단의 의뢰를 받은 안무가 크리스토퍼 휠든Christopher Wheeldon은
이 인기 있는 가족 오락물을 발레 작품으로 만드는 데 열성적으로 임했다. 특히 발레라는 형식이 쇠
퇴해 가고, 이해하기 어렵고, 시대에 뒤떨어진 것으로 인식되던 시기에, 휠든은 로열 발레단이 새로운
관객을 끌어들일 수 있게 도와주었다. 로열 발레단보다 먼저 '앨리스'를 발레 작품으로 만든 곳은 런
던 페스티벌 발레단London Festival Ballet(1989년 영국 국립 발레단으로 개칭)인데, 1953년 마이클 찬리Michael
Charnley가 안무를 맡은 버전과 1995년 데릭 딘Derek Deane이 안무를 맡은 버전이 있다. 데릭 딘이 해석
한 버전에서는 저명한 의상 디자이너 수 블레인Sue Blane이 트럼프 카드를 테마로 디자인한 발레 스커
트가 눈에 띄었으며, 차이콥스키의 다양한 곡을 편집한 음악도 인상적이었다.(그림 54,56)[27] 또 노던 발
레 극장Northern Ballet Theatre이 1983년 안무가 로즈메리 헬리웰Rosemary Helliwell과 함께 제작한 버전도 있
다. 이들 작품은 발레의 고전적인 분위기를 유지했지만, 휠든은 자신의 작품이 다양한 형식과 스타일
을 수용하길 원했다. 그는 각종 춤 장르에서 영감을 끌어내, 전통을 존중하면서도 현대를 수용하는
발레 작품을 만들었다.

WINTER GARDEN THEATRE

BOX OFFICE CHAncery 3875 , HOLborn 8881.　　DRURY LANE
Underground Stns. Covent Garden & Holborn

GEN. MANAGER : CLAUDE TALBOT

COMM. **DEC. 26th**

2·30 TWICE DAILY 7·30
MAURICE WINNICK
IN ASSOCIATION WITH COMPANY OF THREE LTD.　presents
A NEW MUSICAL VERSION OF —
LEWIS CARROLL'S

ALICE IN WONDERLAND

ADAPTED BY PHILIP BERESFORD · MUSIC BY ARTHUR FURBY

STARRING

FRANKIE HOWERD
AND
BINNIE HALE

INTRODUCING DELENE SCOTT AS 'ALICE'

RICHARD GOOLDEN
AND
DESMOND WALTER·ELLIS

"AND ALL THE CREATURES SHE MEETS IN WONDERLAND"

DIRECTED by **STANLEY WILLIS·CROFT**

REDUCED PRICES for CHILDREN

S.138-1995

55
〈이상한 나라의 앨리스〉 포스터,
윈터 가든 극장, 런던, 1959년.
V&A: S.138-1995

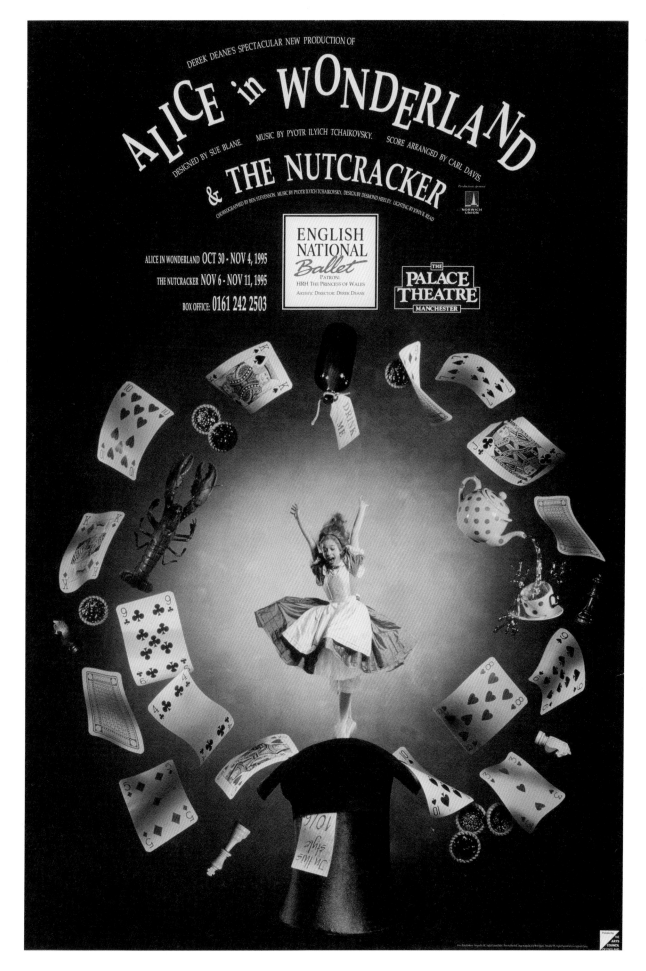

56
〈이상한 나라의 앨리스〉 포스터,
팰리스 극장, 맨체스터,
1995년. V&A: S.218-2019

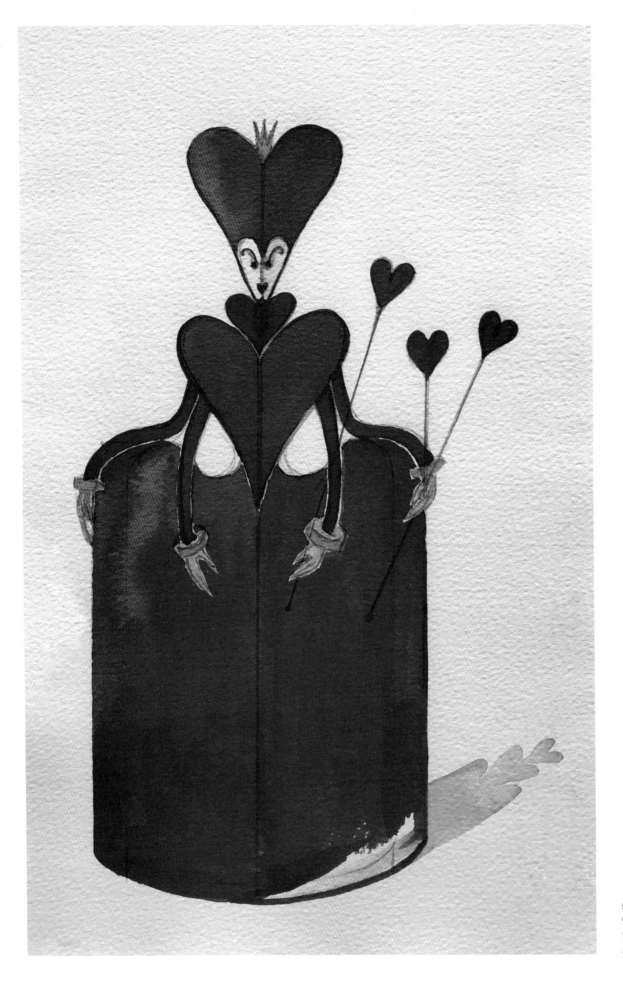

57
밥 크롤리, 〈이상한 나라의 앨리스〉 속
하트 여왕을 위한 의상 디자인,
로열 오페라 하우스, 런던, 2011년

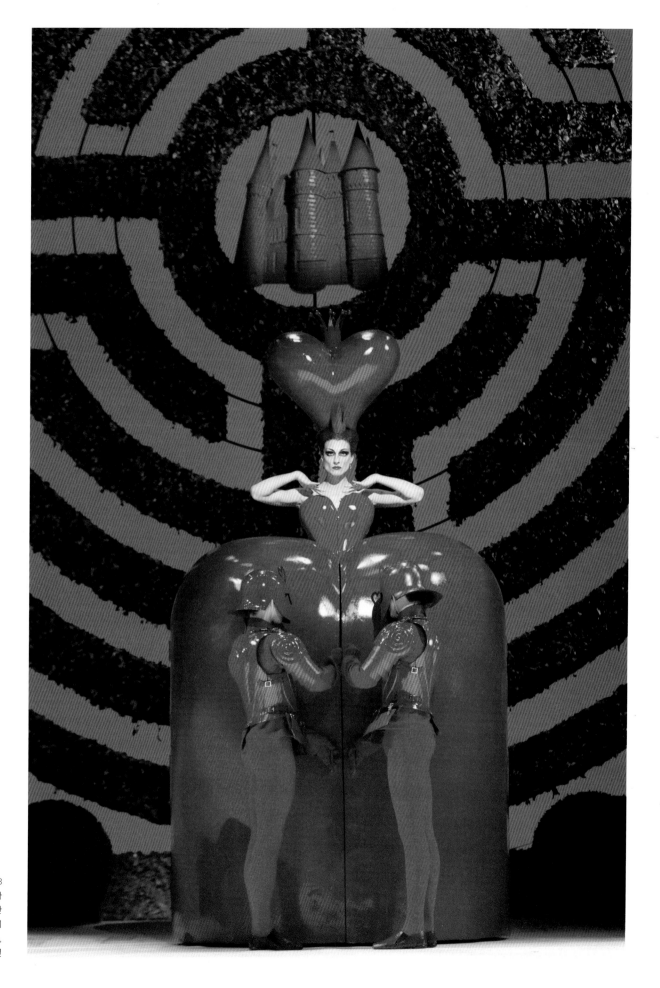

58
하트 여왕 역을 맡은 제나이다
야노프스키, 밥 크롤리가 디자인한
세트와 의상, 〈이상한 나라의
앨리스〉, 로열 오페라 하우스,
런던, 2011년

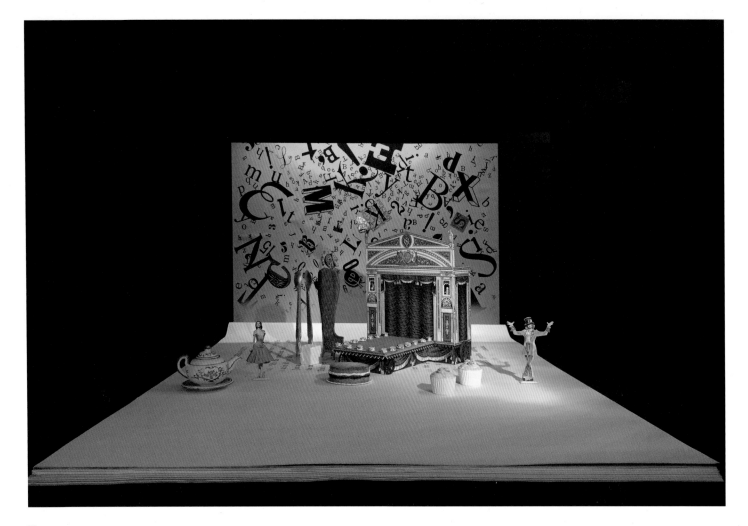

59
밥 크롤리, 〈이상한 나라의 앨리스〉 중
'미친 모자 장수의 다과회'의 세트 모델, 로열
오페라 하우스, 런던, 2011년

'앨리스'를 발레 작품으로 만드는 일은 안무가들에게 하나의 도전이나 마찬가지다. 공연자들이 대사를 할 수 없기 때문이다. 디자이너 밥 크롤리Bob Crowley는 휠든이 '앨리스' 이야기를 발레로 만든다고 했을 때 '완전히 미쳤다'고 생각했다면서, '말장난이 기본인 이야기를 무용 작품으로 만드는 방법'에 휠든이 도전해 본 것이라고 말했다.[28] 휠든은 뮤지컬 디자인에 경험이 있는 크롤리와 영화 음악 작곡에서 훌륭한 성과를 이룬 조비 탤벗Joby Talbot을 고용했다. 이 둘의 경험이 작품 속에 잘 녹아들어 무대 배경에 단어들이 등장하고(그림 59) 음악이 분위기와 감정을 효과적으로 전달한 덕분에, 관객은 앨리스가 책 속으로 떨어지는 모습을 상상할 수 있었다. 극작가로 참여한 니콜라스 라이트Nicholas Wright는 새로운 서사 구조를 만들었는데, 루이스 캐럴이 하얀 토끼로 변하는 장면, 앨리스와 정원사 아들의 로맨스(정원사 아들은 나중에 하트 잭이 됨) 등이 포함되었다.

『이상한 나라의 앨리스』 자체가 여러 에피소드로 이루어진 덕분에 휠든은 미국 뮤지컬, 영국 팬터마임, 빅토리아 시대 뮤직홀 등 다양한 스타일을 혼합해 새로운 형식을 만들 수 있었고, 또 이를 각 캐릭터나 장면에 적용할 수 있었다. 예를 들어 미친 모자 장수는 진 켈리(영화 〈사랑은 비를 타고〉에서 탭댄스를 춘 배우-역주)를 오마주해 탭댄스를 추고, 버스비 버클리(미국 영화감독이자 안무가. 화려한 안무와 획기적인 촬영 기법으로 유명했다.-역주) 스타일의 변화무쌍한 안무도 등장했다. 하트 여왕이 추는 로즈 아다지오Rose Adagio는 발레 〈잠자는 숲속의 미녀The Sleeping Beauty〉의 로즈 아다지오(공주가 청혼하러 온 왕자들에게서 장미꽃을 받으면서 춤을 추는 장면-역주)를 패러디한 것이며, 배우 사이먼 러셀 빌Simon Russell Beale이 여장을 하고 공작 부인을 연기하는 장면은 팬터마임의 담므Dame(팬터마임의 여자 주인공. 남자 배우가 맡는 것이 전통이다.-역주)와 발레의 '앙 트라베스티'(여성 역할로 출연하는 남성 무용수 혹은 그 반대-역주) 역

할에 대한 오마주다. 휠든은 오래 전에 탄생한 텍스트를 21세기 관객에 맞게 표현하고자 여러 장르에서 영감을 얻었고, 무용이 가진 장점과 '앨리스' 책들이 가진 장점을 훌륭하게 활용했다. 이후 휠든의 작품은 전 세계에서 재공연되었다.(그림 57, 58)

창의적인 예술가들에게 두 '앨리스' 책은 많은 기회를 제공한다. 다른 예술가가 '앨리스'를 이용해 만들어낸 새로운 영향력을 바탕으로 또다시 새로운 것을 재창조할 수 있으며, 끊임없이 등장하는 최신 기술을 적용해 감각적인 볼거리와 환상적인 이미지를 창조할 수 있기 때문이다. 1994년에 이미 앨리스 리델과 도지슨의 관계를 중심으로 '앨리스'를 탐구하는 버전을 선보였던 영국 국립 극장은 2015년 맨체스터 국제 페스티벌Manchester International Festival과 함께 뮤지컬 〈원더.랜드wonder.land〉를 제작했다. 인쇄, 공연, 영화 이후에 새롭게 등장한 매체인 인터넷에서 영감을 받은 작품이었다.

감독을 맡은 루퍼스 노리스Rufus Norris는 작품의 발단과 관련해 이렇게 말했다. "데이먼(데이먼 알반, 이 작품의 작곡가)이 휴대전화를 꺼내 화면을 가리키면서 '이게 바로 토끼 굴'이라고 말했습니다. 바로 거기서부터 시작됐죠."[29] 〈원더.랜드〉 제작팀은 온라인이라는 관점에서 '앨리스'를 해석하면 젊은이들에게 새로운 방식으로 이야기를 들려줄 수 있으며, 현대의 주요 발명품인 인터넷의 해로운 측면도 탐구할 수 있을 것으로 생각했다. 주인공 앨리는 학교에서 당하는 괴롭힘과 집에서 겪는 갈등에 대처하는 방법으로 '원더.랜드'라는 게임에 몰두하는데, 게임 속 앨리의 아바타는 앨리스에서 영감을 받은 모습이다. 생생하고 강렬한 온라인 게임 세계에는 '앨리스' 이야기에서 영감을 받은 사회 부적응 캐릭터들이 등장하고, 앨리는 이들과 친구가 되어 사악한 하트 여왕인 교장에 맞선다. 한편 현실 세계는 칙칙한 흑백으로 표현되어 무대 배경에 펼쳐진다. 이 작품은 프로젝트 매핑을 비롯한 최신 무대 기술과 각종 디자인을 한껏 동원해 인터넷 시대의 새로운 미학을 표현했다.

앨리는 이야기의 중심에 자리한다. 〈원더.랜드〉 작가 모이라 버피니Moira Buffini는 이 작품의 이야기를 '줄거리가 없는 책'이라고 표현했다.[30] '줄거리가 없는' 작품으로 구상한 덕분에, 이 작품에서는 기존 '앨리스' 이야기 외에 새로운 서사를 탐구할 수 있었고, 또 기존 캐릭터들이 새로운 대본에 섞여들 수 있었다. 세트 디자인을 맡은 래 스미스Rae Smith는 숀 탠Shaun Tan의 그래픽 노블과 테니얼의 삽화에서 영감을 받아, 흐릿한 회색조의 현실이 자극적인 총천연색의 대체 세계로 전환되도록 무대를 꾸몄다.(그림 63) 이는 〈오즈의 마법사〉에서 볼 수 있는 것과 유사한 방식이었다. 프로젝션 디자인을 맡은 라이샌더 애시튼Lysander Ashton은 '첨단 기술'의 이미지를 새로운 방식으로 표현했다. 애시튼은 기술을 이미지로 표현할 때 흔히 사용되던 기하학적 와이어 프레임(컴퓨터 그래픽에서 수많은 선을 이용해 3차원 물체의 입체감을 표현하는 방식-역주) 대신, 현미경을 사용해야 볼 수 있을 것 같은 미세한 생물들이 떠다니는 '기이한 수중 세계'[31]를 만들어 냈다. 이는 도지슨이 렌즈나 기술과 관련된 것들에 애정을 보였던 사실과도 부합한다. 의상 디자인을 맡은 카트리나 린지Katrina Lindsay는 '우리가 잘 아는 상징적인 캐릭터들을 한층 더 발전시킨 다음 그들을 온라인 아바타가 사는 디지털 세계에 데려다 놓는 것'[32]을 목표로 삼아, 현실과 온라인 두 세계를 아우르는 의상을 만들었다.(그림 60) 예를 들어, 주인공 앨리의 앨리스 아바타는 알렉산더 맥퀸과 같은 패션 디자이너의 영향을 받은 것이 분명해 보인다. 또 앨리스 아바타가 신은 아찔하게 높은 구두는 레이디 가가가 즐겨 신는 노리타카 타테하나의 구두와 유사하다.(그림 62) 하얀 토끼의 의상에서도 다른 패션 하우스의 영향을 엿볼 수 있는데, 디자이너 가레스 퓨의 2006년 가을/겨울 기성복 컬렉션을 떠오르게 한다.(그림 61) 『보그』는 이 뮤지컬을 두고 '패션에 있어 중요한 순간'이라고 극찬했고, 린지는 자신이 만든 의상이 정체성을 숨겨 주는 '껍데기와 관련이 깊다'[33]고 표현했다. 오늘날의 십대 청소년들은 인터넷과 소셜 미디어를 통해 온라인 가면 뒤에서 자신의 정체성(혹은 정체성들)을 탐색할 수 있게 되었다. 앨리스의 다음과 같은 질문에 답할 수 있는 새로운 수단을 갖게 된 것이다. '난 도대체 누구지?'[34] 이러한 감정은 팀 버튼의 2010년 영화 〈이상한 나라의 앨리스〉에도 들어 있다. 영화 속 앨리스는 빅토리아 시대의 구속에서 벗어나 직접 갑옷을 입고 재버워키와 싸운다. 이 영화의 시나리오를 쓴 작가 린다 울버턴Linda Woolverton은 '영화에서 강한 의지를 가진 자율적인 여성을 묘사하는 일은 매우 중요하다. 여성들과 소녀들에게는 롤 모델이 필요하기 때문'이라고 했다.[35]

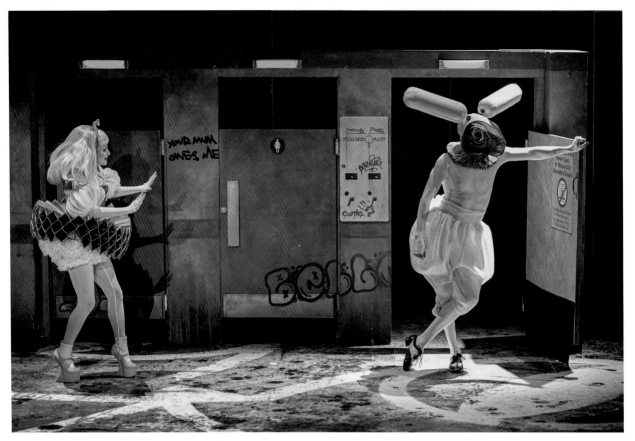

60
⟨원더.랜드⟩에서 '앨리스' 역을 맡은
칼리 보덴과 하얀 토끼 역을 맡은
조슈아 레이시, 영국 국립 극장, 런던,
2015년. 카트리나 린지의 의상 디자인 및
래 스미스의 세트 디자인

61
가레스 퓨, 기성복 디자인,
런던, 가을/겨울, 2006년

62
〈원더.랜드〉의 '앨리스'를 위한
카트리나 린지의 의상 디자인 및
캐롤 핸콕의 머리 장식, 영국 국립 극장, 런던,
2015년. 의상 대여 및 가발 담당,
헤어 & 메이크업 부서, 국립 극장

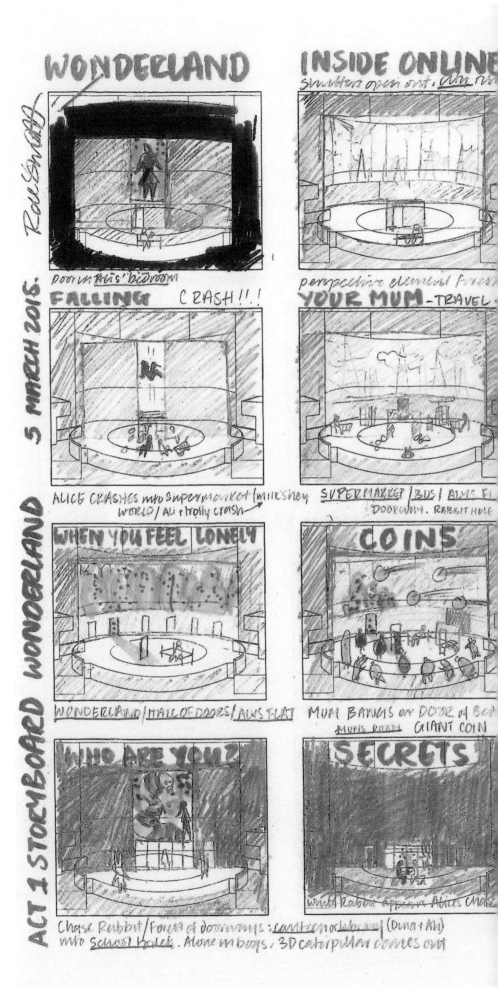

LOWRY
ray world. The DRUDGE

supermarket grey world.

THE

HOLE

...us) Bus Stop Man.
bus or movement goes - Panorama does too.

Strip light bottom of crane of
Supermarket Stuff. Milk shelf.

Ali in a shopping trolly, Plume. stuff
Lewis carrol stuff : dodo rabbit roller.

YOUR MUM

TICK TOCK

NETWORK

MS ROOM (Panorama Supermarket School)

DADS ROOM ALIS ROOM
Ms. Manx !

DINA KITTY MARIANNE ALI
ROOMS

GAME MUSIC

OH CHILDREN

COINS REPRISE

GAME ZOETROPE CAROUSEL

MS BED / KITCHEN / SCHOOL BUS ——→ PLAYGROUND (end of game)
I PLAYS GAME ASSEMBLY

outside the garden. FLOOR/WALL
SHATTERS. All aviators run into the
garden. → Alice follows Rabb.

LONELY

IN CLOVER

CHANCES

...AYGROUND (ZOMBIE SWARM) all exits
D ARRIVES IN PLAYGROUND... TRAVEL FROM SCHOOL TO TEASHOP.
(own kitty flange.

Tea spoons menus + waiters + cake
SLOSH

SPOON CHORUS . CAT . Ms Manx chases ALICE. Bianca + Charlie
CATERPILLAR . POLICE chase MAT. KEYSTONE COPS CHASE
BIG BOUNCING RABBIT

새로운 거울 나라의 앨리스

앨리스를 들여다보고 해석할 수 있는 렌즈는 많다. 실제로 20세기 후반에는 원더랜드를 대안 세계를 나타내는 은유로 보고 재미있는 상상을 더한 다양한 각색작이 등장했다. 원더랜드를 왕권과 법권이 모두 존재하는 영국의 정치 시스템을 반영하는 것으로 본다면, 이 원더랜드는 앨리스가 새로운 질서 체계 혹은 무질서를 이해하려고 노력할 때 권력의 계층 구조가 어떻게 작동하는지 생각해 볼 기회를 준다.

앨리스를 이러한 관점으로 받아들인 초기의 운동 중 하나는 바로 여성 참정권 운동이었다. 여배우 참정권 연맹Actresses' Franchise League과 여성 작가 참정권 연맹Women Writers' Suffrage League이 제작한 〈갠더랜드의 앨리스Alice in Ganderland〉(1911)는 두 단체가 벌이는 남녀 동등 임금 캠페인의 일환이었다. 이 연극 속에서 앨리스가 임금으로 하루에 2펜스 그리고 이틀에 한 번 잼을 받는 것은 『거울 나라의 앨리스』에서 앨리스와 하얀 여왕이 나누는 대화를 패러디한 것이다. 연극에 등장하는 대화는 다음과 같다.

토끼 아주 간단해. 넌 잼을 받을 수 없어. 넌 잼을 약속받을 뿐이야. 정치에서 약속이란 정확히 얻거나 잃는 표의 수만큼만 가치가 있지.

앨리스 그렇군요. 아시다시피 저는 투표권이 없어요.

토끼 그럼 네가 원하는 만큼을 내가 약속해 주지.

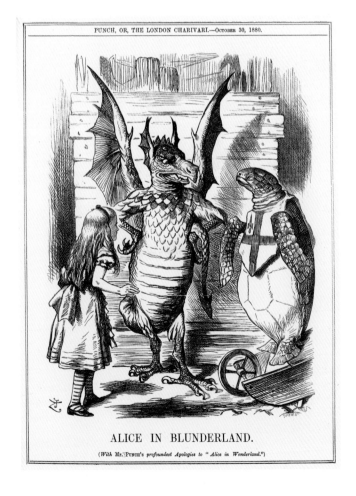

64
'블런더랜드의 앨리스. 그리폰,
맨션 하우스(런던 시장 관저-역주)
거북과 함께 있는 앨리스', 『펀치』,
1880년 10월 30일

65
마틴 로슨, '선더랜드의 앨리스',
『가디언』, 2016년 10월 29일

66
〈블런더랜드의 앨리스 또는 공해 해결책!〉의
프로그램, 로열 코트 극장, 1973년. V&A:
THM/LON/ROCT/1973

UNITY
THEATRE

Goldington Street, N.W.1 Euston 5391

Nearest Stations: King's Cross and Mornington Crescent Trolley Buses: 513, 613, 615, 639

Unity's Victory Musical Show

ALICE IN THUNDERLAND

BY BILL ROWBOTHAM
PRODUCED BY BERNARD SARRON

Every Thursday, Friday,
Saturday & Sunday
at 7.30

Printed by PERRY COLOUR PRINT LTD. S.W.13 S. JOHN WOODS

정치적 풍자와 '앨리스'의 관계는 조금 복잡하게 얽혀 있다. 두 '앨리스' 책의 삽화를 그린 테니얼은 『펀치』에서 풍자만화를 그린 경력이 있고, '앨리스' 책 삽화에서도 정치 풍자가 엿보인다. 예를 들면 미친 모자 장수는 당시 영국의 정치가 벤저민 디즈레일리Benjamin Disraeli를 풍자한 것이 아닐까?[36] 테니얼은 '앨리스' 책을 위해 그린 예술적 삽화에 정치적 요소를 집어넣은 것으로 보인다. 하지만 반대로 풍자만화를 그릴 때 자신의 '앨리스' 삽화들을 다시 패러디하기도 했다. 당시 런던에 템플 바 메모리얼Temple Bar Memorial 동상을 설치하면서 해당 지역에 심각한 교통 체증이 발생한 적이 있었다. 동상은 건축가 호레이스 존스가 런던시의 문장紋章에서 영감을 받아 그리핀(머리와 날개는 독수리, 몸통은 사자 모양을 한 상상의 동물-역주)처럼 생긴 용을 조각한 것이었다. 이때 테니얼은 '블런더랜드의 앨리스'라는 만화에서 앨리스, 가짜 거북, 그리폰을 패러디해 이 상황을 풍자했다.(그림 64)

원더랜드부터 갠더랜드와 블런더랜드에 이르기까지 다양한 각색작들은 희극적 잠재력을 잘 활용했다. 관객에게 분명히 낯선 상황인데 그 안에서 친숙한 무언가를 떠올리게 해 재미를 주는 요소들 말이다. 많은 작가, 감독, 일러스트레이터가 이러한 방식으로 앨리스를 평행 우주로 데려갔고, 그곳에는 '앨리스' 속 캐릭터들과 유사한 존재들이 있었다. 예를 들어, 1902년에 나온 패러디 소설『블런더랜드의 클라라』는 제2차 보어 전쟁(남아프리카에서 세력을 확대하려던 영국과 남아프리카 지역에 정착해 살던 네덜란드계 보어인 사이에 벌어진 전쟁-역주)과 관련된 정책을 비판하는 내용인데, 소설 속에서 정치인 네빌 체임벌린은 붉은 여왕으로, 윈스턴 처칠은 애벌레로, 자유당 당수 헨리 캠벨-배너먼은 크럼프티 범프티로 표현되었다. 이 전통은 오늘날까지 이어진다. 최근 캐리커처 작품들은 도널드 트럼프 미국 대통령을 험프티 트럼프티로 그리거나, 영국 정치인 나이절 패라지, 보리스 존슨, 리암 폭스 세 명을 트위들디, 트위들덤, 트위들머로 표현했다.(그림 65)

제2차 세계 대전이 벌어지던 기간에는 두 '앨리스' 책에서 영감을 받은 작품이 특히 많이 등장했다. 그중에는 정치적 풍자도 있고 정치적 선동도 있었다. 전쟁이 끝난 후, 당시 정치 단체였던 유니티 극장은 '앨리스' 이야기를 이용해 노동조합의 중요성을 강조하는 뮤지컬 〈썬더랜드의 앨리스Alice in Thunderland〉를 선보였다. 1945년 영국 총선 당시 공연된 이 작품은 유니티 극장의 전작인 단편극 〈플런더랜드(약탈 나라)의 맬리스〉를 바탕으로 만든 것으로, 앨리스는 썬더랜드에서 무료 급식소, 주택 공급 계획, 조작된 크리켓 경기, 어떤 홍차를 마실지를 둘러싼 논쟁(정치적 해결책은 인도산, 러시아산, 블루 라벨, 레드 라벨 홍차를 블렌딩해 마시는 것임) 등을 경험하게 된다.(그림 67) 함께 공장에서 일하는 동료 버니가 노조 활동을 위해 떠난다는 이유로 말다툼을 했던 앨리스는 썬더랜드의 무질서와 부당한 대우를 겪고 나서 노조의 중요성을 깨닫는다. 공연이 끝날 때, 버니는 관객들에게 '미래는 과거보다 더 중요하다'고 다시 한번 강조한다.[37]

작가들은 앨리스를 친숙한 매개체로 사용해 많은 일을 할 수 있다. 사회에 대한 은유를 나타내고, 관객에게 앞으로 일어날 일을 경고하고, 앨리스와 함께 변화하라고 그들에게 힘을 실어주거나 설득할 수도 있다. 『이상한 나라의 앨리스』에서 공작 부인이 말한 것처럼, "우리가 몰라서 그렇지 모든 일에는 교훈이 있단다."[38] 그러면 관객들은 그 작품들 속에서 앨리스가 되어 부패한 사회에 맞서고, 더 나은 세상을 위해 싸우게 되는 것이다. 그러나 앨리스가 가진 이러한 힘은 때로는 비난과 검열을 초래하기도 했다. 영국 영화 검열 위원회(현재의 영국 영화 등급 분류 위원회BBFC-역주)는 〈이상한 나라의 앨리스〉(1949) 속 하트 여왕이 빅토리아 여왕과 너무 닮았다는 이유로 상영 허가를 내주지 않은 적이 있고, 1930년대에 중국 후난성의 정부 검열관은 상상 속 야수와 동물에게 언어 능력을 비롯한 인간만의 특성을 부여한 것이 '모욕적'이라면서 '앨리스' 책들을 판매 금지하기도 했다. 정치적 메시지로 인해 검열을 받는 경우도 있었다. 예를 들어 팔레스타인의 프리덤 극장이 2011년 제작한 〈이상한 나라의 앨리스〉는 학령기 아이들이 보기에 '부적합하다'는 판정을 받았다. 감독을 맡은 줄리아노 메르 카미스는 '앨리스' 책의 서사를 이용해 중매결혼, 히잡, 동성애, 미혼 남녀 간 관계와 같은 주제를 직설적으로 들여다보았다. 그는 이 작품을 통해 자신이 '여성 점령'이라 부르는 문제를 탐구하려 했고, 많은 여성 관객이 경험하는 정서적, 심리적 트라우마를 이해하려 했다.[39]

막심 디덴코Maxim Didenko의 2018년 각색작 〈런, 앨리스, 런Run, Alice, Run〉은 현대 러시아 사회의 통치 방식, 통제, 자유, 정체성을 깊게 다루었다. 이 작품은 하트 여왕이 모든 것을 금지한 세상에서 앨리스가 법적 절차를 거치지 못한 채 이름도 없는 범죄로 유죄를 선고받는 디스토피아를 묘사한다.(그림 69) 배우이자 시인 겸 음악가였던 블라디미르 비소츠키Vladimir Vysotsky의 탄생 80주년을 기념해 만든 작품으로, 모스크바 타간카 극장에서 상연되었다. 〈런, 앨리스, 런〉은 1977년 비소츠키가 낸 음악 앨범 〈이상한 나라의 앨리스〉에서 영감을 받았으며, 사회 고발과 예술적 자유에 대한 논평이기도 했다. 여기서 사회 고발이란 러시아 정치 상황과 관련된 것이고, 예술적 자유란 러시아 정부기 연극 감독 키릴 세레브렌니코프를 문화기금 횡령 혐의로 기소해 재판한 것과 관련된 문제였다. 디덴코가 설명한 것처럼, "[법정은] 또 다른 종류의 극장이다. 당신은 휴대품 보관소에 가고, 앉고, 듣고, 떠난다. 마치 현실을 가로막고 있는 탁월한 퍼포먼스 같다."[40]

두 '앨리스' 책은 출판된 지 한 세기가 넘었지만 모든 시대를 아우르는 세계적인 이야기이며, 그만큼 무수히 재창조되고 재평가되어 왔다. 그뿐 아니라 그 뒤에 숨겨진 이야기들도 주목을 받게 되었다. 로버트 윌슨Robert Wilson, 톰 웨이츠Tom Waits, 폴 슈미트Paul Schmidt의 오페라 〈앨리스〉(그림 68)와 데니스 포터Dennis Potter의 영화 〈드림차일드Dreamchild〉(그림 114)는 앨리스 리델과 찰스 도지슨의 관계를 탐구하며, 존 로건의 연극 〈피터와 앨리스〉(그림 115)는 네버랜드와 원더랜드에 영감을 준 두 아이 간의 대화를 상상한다.

68
〈앨리스〉에 출연한 바나프슈 후르마즈디,
비앙카 크리엘, 스테파니 므라차츠 및
메흐멧 아테시, 루체른 극장, 루체른, 2013년.
로버트 윌슨/톰 웨이츠/폴 슈미트의
1992년작 오페라의 재공연

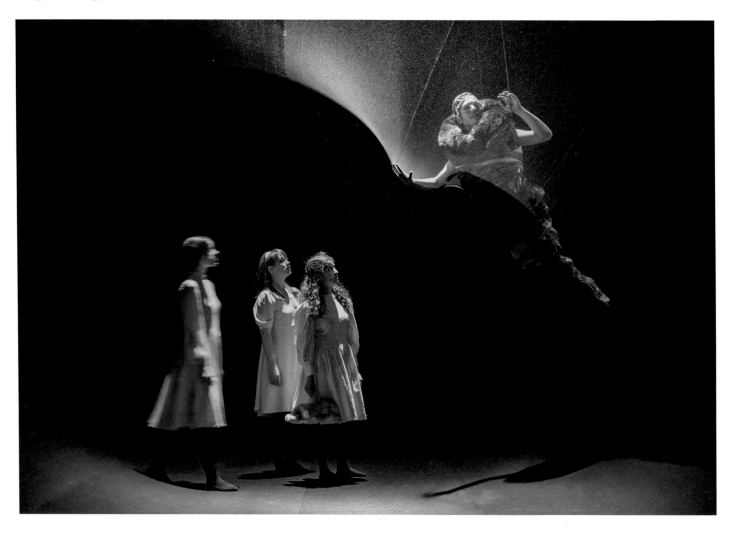

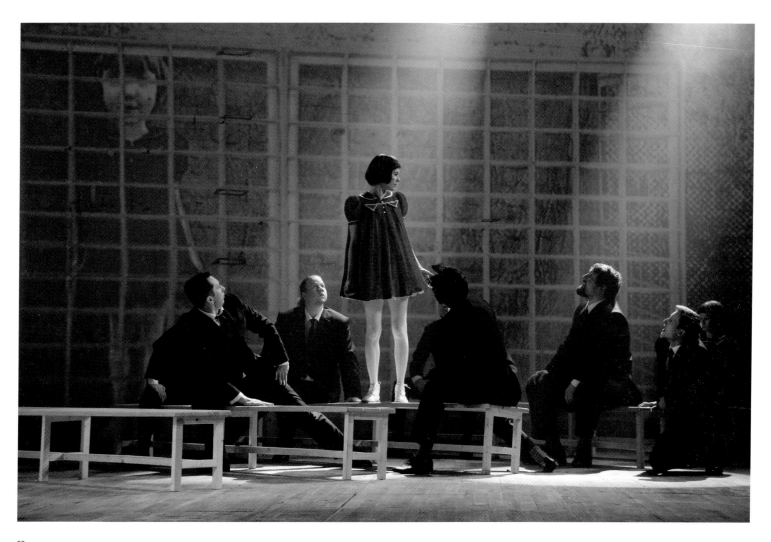

69
〈런, 앨리스, 런〉에서 앨리스 역을 맡은
다랴 아브라틴스캬, 타간카 극장, 모스크바,
2018년

앙코르!

'앨리스'와 같이 영감을 주는 텍스트라면, 다양한 분야의 예술가가 작품 소재로 채택하는 것은 당연한 일이다. 브라이언 이노(영국의 가수, 음반 프로듀서, 멀티미디어 예술가-역주), 맨해튼 프로젝트(미국의 극단-역주), 진은숙(한국의 현대 음악 작곡가-역주), 컴플리시테(영국의 극단-역주) 등이 각자의 방식으로 '앨리스' 각색작을 내놓았고, 〈블런더랜드의 앨리스 또는 공해 해결책!〉과 같이 기후 변화를 다룬 버전도 등장했다. 또 글래스고 스타일의 크리스마스 팬터마임 〈위질랜드의 앨리스 Alice in Weegieland〉(그림 70, 71)처럼 즐거운 오락물도 있다. '앨리스'는 현대를 비추는 작품이며, 현실로부터 도피하고 무언가를 상상할 수 있는 기회를 준다. 현란한 볼거리, 어리석음이 주는 재미, 풍자, 사회에 대한 논평. 이 모든 역할을 할 수 있는 잠재력을 지닌 '앨리스'는 수많은 작가, 감독, 제작자에 의해 활용되면서, 무대 위와 스크린 속에서 우리에게 즐거움을 주는 동시에 사회의 온갖 단면을 알리는 역할도 한다. 두 '앨리스' 책은 평범함과 비범함을 동시에 지닌 유쾌한 작품이기에 각색의 가능성도 무궁무진하며, 다양한 각색작이 현대의 최신 기술을 활용해 창의성을 최대한 발휘하고 있다. 두 '앨리스' 책을 바탕으로 탄생한 수많은 〈이상한 나라의 앨리스〉 공연물은 공연이라는 매체로부터 영향을 받고, 때로는 공연 자체에 영향을 준다. 이들은 공연 장르, 패션, 기술, 문화 등 다양한 분야를 수용하고 반영하고 활용하면서 끊임없이 진화 중이며, 동시에 다음 세대의 해석가들과 앨리스들에게 영감을 주고 있다.

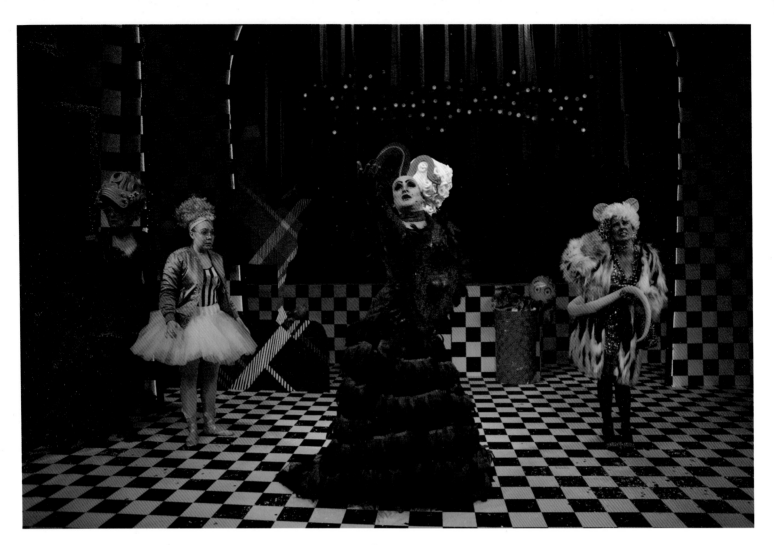

70
〈위질랜드의 앨리스〉에서 애벌레 캐티 역의
줄리 윌슨 님모, 앨리스 역의 데이지 앤
플레처, 하트 여왕 역의 대런 브라운리,
도라 역의 조 프리어, 트론 극장, 글래스고,
2017년

71
〈위질랜드의 앨리스〉 포스터,
트론 극장, 글래스고, 2017년.
V&A: S.276-2019

TRON
THEATRE

PREVIEWS: FRI 1 – SUN 3 DEC
TUE 5 DEC 2017
– SUN 7 JAN 2018

Written by **Johnny McKnight**
Directed & designed by **Kenny Miller**

Alice in Weegieland

BOX OFFICE:
0141 552 4267
TRON.CO.UK

The Tron Theatre Ltd is a Scottish Registered Charity No: SC012081. Design by thisisjamhot.com

CREATIVE SCOT
LAND
ALBA | CHRUTHACHAIL
Supported by
Integrated
Grant Fund
Glasgow
CITY COUNCIL

REIMAGINING ALICE

Kate Bailey

앨리스를 다시 상상하다

케이트 베일리

"…사실 머리가 아래로 내려갈수록
나는 더 많은 걸 발명한단다."

루이스 캐럴은 우리의 상상력을 마음대로 다루는 기술자 같다. 캐럴의 『이상한 나라의 앨리스』와 『거울 나라의 앨리스』는 실험적이고 탐구적인 특징 덕분에 자아 발견, 실험, 창의성을 위한 안내서가 되었다. 다른 어떤 소설도 이들만큼 시간, 분야, 장소를 초월해 다양하게 재해석된 적이 없다. 원더랜드가 창조된 지 150년이 넘은 지금도 캐럴의 급진적인 아이디어와 인상적인 캐릭터들은 수많은 예술가, 디자이너, 과학자, 사회 운동가의 마음속에 새로운 문을 열어 주고 있다.

이제부터는 두 '앨리스' 책이 왜 창의적인 사람들에게 영감의 원천이 되는지를 살펴보고자 한다. 특히, 두 책의 영향력은 앞서 앤마리 빌클러프와 사이먼 슬레이든이 이야기한 문학, 연극, 영화의 영역을 넘어 확장되고 있다. 이 장에서는 먼저 캐럴의 책이 각종 창의적 활동의 중심이 되었던, 중요한 두 시기를 탐구한다. 첫 번째는 초현실주의가 예술에서 강력한 힘을 발휘한 1930~1940년대이고, 두 번째는 문화 전반에 걸쳐 실험의 시기였던 1960년대다. 그다음으로 뉴미디어와 기술의 발전으로 우리의 시야가 넓어진 시기, 다시 말해 1960년대 말부터 현재에 이르는 동안 앨리스를 주요 시금석으로 채택한 세 가지 분야를 살펴본다. 또 캐럴의 책들이 디지털 및 과학 분야에 미치는 영향을 살펴보고, 앨리스의 정체성을 정치적 명분을 비롯한 다양한 목적으로 활용해 온 사례들을 탐구한다. 이러한 사례들을 종합해 보면, 어린 소녀를 위해 작성된 원고였던 '앨리스'가 어떻게 다양한 분야에서 창조의 매개체가 되었는지 알 수 있을 것이다.

초현실 앨리스

두 '앨리스' 책을 재정의하는 과정은 20세기 초에 시작되었다. 꿈속 같은 상황에 놓인 여주인공 앨리스의 대담하고도 난센스 같은 이야기는 초현실주의자들에게 영감의 원천이 되었다. 초현실주의자들은 제1차 세계 대전의 여파 속에서 비논리적인 우주를 탐험하고 세계에 대한 인식을 바꾸는 것을 목표로 하는 급진적인 예술 집단이었다. 앨리스를 표현한 20세기 초 작품들은 대부분 테니얼의 삽화에 충실하면서 원래의 앨리스 이미지가 주는 느낌을 유지했던 반면, 초현실주의 예술가들은 캐럴이 그린 그림이 자신들의 상상력을 이끌 선구자라 여겼다. 이들은 또한 '앨리스' 텍스트에 담긴 강렬한 주제와 은유를 자신들의 방식으로 실험하기 시작했는데, 처음에는 회화를 통해서였고 나중에는 조각을 통해서였다.

1924년 앙드레 브르통André Breton은 '초현실주의 선언'을 통해 '자신의 경험과 직접 관련된 사실만을 고려하도록 만드는, 아직도 유행하고 있는 절대적 합리주의'에 반대했다. 그리고 '초현실주의에 빠져들면 어린 시절의 가장 좋은 부분이 열정적으로 되살아난다'면서, 상상력이 가진 '가차 없이' 뻗어나가는 특징을 찬양했다.[2] 이로부터 4년 후 브르통은 『초현실주의와 회화』라는 책에서 피카소의 입체파와 관련해 앨리스를 언급하면서, "모든 사람에게는 더 아름다운 앨리스와 함께 원더랜드에 갈 수 있는 힘이 있다."[3]라고 했다. '앨리스' 원작을 재해석하고 발전시킬 수 있는 잠재력이 우리에게 여전히 남아 있음을 설명한 것이다.

브르통의 초현실주의 선언 이후 앨리스에 관한 새로운 할리우드 영화 두 편이 개봉되었고(이 책 125-129쪽 참고), 1932년에는 루이스 캐럴 탄생 100주년 기념식이 열렸으며, 이후 1934년에는 '실제' 앨리스(하그리브스, 결혼 전 성 리델)가 세상을 떠났다. 앨리스가 대중의 인식에 전보다 더 크게 자리 잡게 된 것은 이때부터였다. 영국에서는 시각 예술 분야에서도 '앨리스' 관련 작품이 눈에 띄게 등장했다. '제1차 초현실주의 선언'이 발표된 지 10년이 지난 해이자 앨리스 하그리브스가 사망한 해인 1934년에 영국 예술가 에드워드 버라Edward Burra가 그린 〈초현실주의 구성〉(그림 72)은 앨리스를 떠올리게

만든다. 버라는 이 그림에서 초현실주의 모티브를 몇 가지 활용해 평범한 것을 특별하게 변화시켰다. 여러 개의 문을 그려 넣고 원근감도 여러 층으로 표현해, 가운데에 있는 여성 형상이 비논리적이고 혼란스러운 세계에 놓여 있음을 나타냈다.

얼마 후인 1936년 런던 벌링턴 갤러리에서 열린 최초의 초현실주의 미술 전시회에서는 루이스 캐럴의 '앨리스' 삽화가(테니얼의 더 유명한 삽화가 아니라) 초현실주의에 끼친 영향을 볼 수 있었다. 살바도르 달리와 에일린 아거Eileen Agar를 비롯한 초현실주의 예술가들은 캐럴의 텍스트와 삽화가 자신들과 강력히 연관된다는 사실을 발견했으며, 아거는 그를 '시간과 상상력의 대가 … 미래의 예언자'라고 표현했다.[4] 초현실주의자들은 망원경처럼 늘어났다 줄어들고 왜곡된 모습으로 변하는 앨리스에 매력을 느꼈고, 그러한 앨리스는 '논리적 결말은 … 우리를 피해간다 …'[5]는 초현실주의 사상과 일치했다. 당시 『가디언』에는 다음과 같은 글이 실렸다.

> 루이스 캐럴이 물담배를 피우는 애벌레, 천박하고 비참한 보로고브, 구멍을 뚫는 토우브가 있는 세계를 창조할 수 있다면, 막스 에른스트나 후안 미로가 회화에서 그런 세계를 찾지 못할 이유가 무엇인가? 그리고 관객이 선례가 있는 예술만을 받아들일 수 있다고 한다면, 초현실주의자는 히에로니무스 보스(기괴하고 환상적인 그림을 많이 그린 15세기 네덜란드 화가-역주)와 윌리엄 블레이크(신비와 공상을 표현한 18세기 영국 시인 겸 화가-역주)를 선례로 내세우면 되지 않을까?[6]

1940년대에도 막스 에른스트Max Ernst, 도로시아 태닝Dorothea Tanning, 리어노라 캐링턴Leonora Carrington을 비롯한 초현실주의자들이 루이스 캐럴이 만든 세계와 교신하며 작품 활동을 펼쳤다. 에른스트의 〈1941년의 앨리스〉는 그의 전 애인이자 창조적인 협력자였던 캐링턴에게서 영감을 받은 작품으로, 어른이 된 앨리스가 바위 속에 갇힌 모습을 표현했다.(그림 76) 이로부터 2년 후 에른스트의 네 번째 아내 태닝이 그린 〈아이네 클라이네 나흐트무지크(작은 밤의 음악)〉에서 앨리스는 '팜므-앙팡'(어린 아이처럼 천진난만한 여성을 의미-역주)이자 비판과 파괴의 주체가 된다. 태닝은 '앨리스' 책들에 등장하는 말하는 꽃, 한 세계에서 다른 세계로 이어지는 문 등을 작품에 직접적으로 활용했다. 에른스트의 1944년 조각 〈여왕과 게임 중인 왕〉을 보면 뿔이 달린 왕이 여왕보다 한참 위에 있는데, 캐럴의 이야기나 실제 체스 게임에서 왕과 여왕이 차지하는 위치와는 뚜렷이 대조된다. 이러한 맥락에서 그의 애인이었던 캐링턴이 멕시코 여성 해방 운동의 창시자 중 한 명이 되었다는 점도 흥미롭다. 초현실주의자들은 캐럴의 텍스트에서 아이디어를 얻어 복잡하고 다층적인 작품을 많이 만들었다. 이들 작품은 캐럴의 텍스트가 포스트 프로이트 사회에서 개인 및 심리적 문제를 탐구하는 매개체로서 가진 위상을 확인시켜 준다.(그림 73-77)[7]

73
믹스 에른스드, ⟨지.선주간⟩, 양면 그라비어 인쇄,
1934년. V&A: CIRC.207-1967

74
도로시아 태닝, 〈아이네 클라이네
나흐트무지크〉, 캔버스에 유채, 1943년.
테이트. 테이트 갤러리를 위한 아메리칸 펀드
및 아트 펀드의 지원으로 구입, 1997년.
T07346

75
리어노라 캐링턴, 〈나이 든 처녀들〉,
보드에 유채, 1947년. 로버트 앤드 리사
세인즈버리 컬렉션, 세인즈버리 비주얼
아트 센터, 이스트앵글리아대학교

76
막스 에른스트, 〈1941년의 앨리스〉,
캔버스에 붙인 종이에 유채, 1941년.
뉴욕 현대 미술관(MoMA). 제임스 스롤 소비
유증. Acc. n.: 1220. 1979

77
막스 에른스트, 〈여왕과 게임 중인 왕〉,
청동, 1944년(주조 1945년).
뉴욕 현대 미술관(MoMA). D. 드 메닐과
J. 드 메닐 기증. Acc no.330.1955

1960년대 앨리스

1960년대는 급진적인 실험과 반문화 혁명이 지배한 시기다. 인간의 정신을 새로운 관점으로 바라본 때이기도 했다. 광기와 관련된 최근 이론들, 예를 들면 R.D. 랭이 『분열된 자아The Divided Self』(1955)에서 탐구한 것과 같은 이론이 점차 큰 영향을 미치고 있었다. 랭의 연구는 광기와 광기로 가는 과정을 이해할 수 있게 만든 최초의 연구였으며, 그는 이 연구에서 조현병을 환자의 실존적 맥락에서 이해해야 한다고 주장했다. 이 연구는 조현병 환자가 표현하는 감정과 경험을 정신 질환의 증상으로 보기보다는, 환자의 상태를 이해하도록 돕는 요소로 고려했다.[8] 이는 캐럴의 책들을 떠올리게 한다. 앨리스는 자신을 둘러싼 모든 것이 뒤틀려 보이더라도 자신의 생각에 따라 합리적으로 반응하기 때문이다.

초현실주의자들이 마음속 낯선 부분에 매료되어 그린 환각적인 이미지들은 1960년대에도 여전히 의미 있는 예술로 여겨졌다. 달리는 랜덤 하우스의 편집자로부터 『이상한 나라의 앨리스』에 들어갈 삽화를 그려 달라는 의뢰를 받았다. 랜덤 하우스가 1969년에 출간할 신판에 넣으려는 것이었다.(그림 78, 79) 달리가 그린 환상적인 '앨리스' 작품은 열두 점의 에피소드 삽화로 구성되며 상상력을 이끌어내는 루이스 캐럴의 힘을 한층 더 강화해 준다. 캐럴의 텍스트에 들어 있는 테마, 아이디어, 은유는 실험 예술의 완벽한 수단이 되어 달리의 강렬한 삽화 속으로 들어가 있다. 그래서 캐럴의 책들을 통해 우리에게 익숙해져 있는 관념을 달리의 삽화에서도 찾아볼 수 있는 것이다. 예를 들면 달리의 트레이드마크인, 녹아내리는 듯한 시계는 다과회 테이블 위에 매달려 있고, 집 밖으로 뻗어 나온 팔을 보면 앨리스의 팔이 떠오르며, 공중에 떠 있는 돼지와 토끼는 테니얼이 그린 체서 고양이를 연상시킨다. 달리가 그린 이 수채화들은 에너지가 넘치고, 놀라울 정도로 섬세하며, 다층적이다. 달리의 개성이 느껴지지만, 보는 즉시 원더랜드를 표현했음을 알아볼 수 있다. 버라와 에른스트가 그린 원더랜드에서는 앨리스가 프레임을 지배하고 있지만, 달리가 그린 원더랜드 속 앨리스는 항상 존재하는데도 종종 찾기가 어렵다. 검은 잉크로 조그맣게 그려 넣은 '그림자' 앨리스는 달리의 삽화 열두 점 모두에 등장하는데, 이야기가 진행됨에 따라 미묘한 변화를 겪으면서 자신감이 커지고 한층 성숙해진다. 마지막 삽화 '앨리스의 증언'에서 앨리스는 이미지의 중심이 된다. 두 여성이 성모와 아기 예수를 연상시키는 자세로 전체 프레임을 지배하고 있는데, 잠을 자는 듯한 파란색 앨리스가 어머니처럼 보이는 붉은색 여성의 몸에 기대어 있다. 아마도 진짜 앨리스가 꿈에서 깨어나는 모습을 보여 주는 것 같다.

그러나 1960년대 후반에 들어섰을 때 캐럴의 작품은 더 이상 초현실주의자들의 전유물이 아니었다. 초현실주의 외에 '앨리스'를 혁신적으로 다룬 또 하나의 방식은 랄프 스테드먼Ralph Steadman의 삽화에서 볼 수 있다.(그림 81, 82) 스테드먼은 현대 관객에 맞게 앨리스를 재창조했다. 스테드먼이 잉크로 그린 흑백 원더랜드는 달리가 그린 원더랜드와는 만날 수 없는 평행 우주에 있다. 스테드먼의 삽화는 테니얼의 삽화가 그랬던 것처럼 풍자 정신을 담고 있으며, 예술, 유머, 정치를 결합하는 스테드먼의 숙달된 솜씨를 보여 준다. 의미 있고 중요하며 재미있는 작품이다. 스테드먼은 여기서 계급에 대한 인식을 다루었는데, 예를 들어 공작 부인의 거만하게 들린 코와 대조적으로, 장미를 색칠하는 일꾼들이 쓴 모자는 납작하다. 또 스테드먼은 당시 사람들이 한눈에 알아볼 수 있는 유명 인사를 캐릭터로 등장시켰는데, TV 쇼 진행자 클리프 마이클모어는 체서 고양이가 되었고 존 레넌은 애벌레가 되었다. 그 밖에 '마셔요' 코카콜라 병과 '먹어요' 컵케이크는 광고와 다이어트를 영리하고 재미있게 표현한 사례로 남아 있다. 스테드먼의 거울 나라에서 트위들덤과 트위들디는 도시 신사와 시골 신사로 표현되었다. 매혹적인 마지막 삽화에서 앨리스는 어른이 되어 결혼 베일을 쓴 모습인데, 사랑을 거절당한 하얀 기사이자 쓸쓸한 루이스 캐럴에게 작별 인사를 하고 있다.[9]

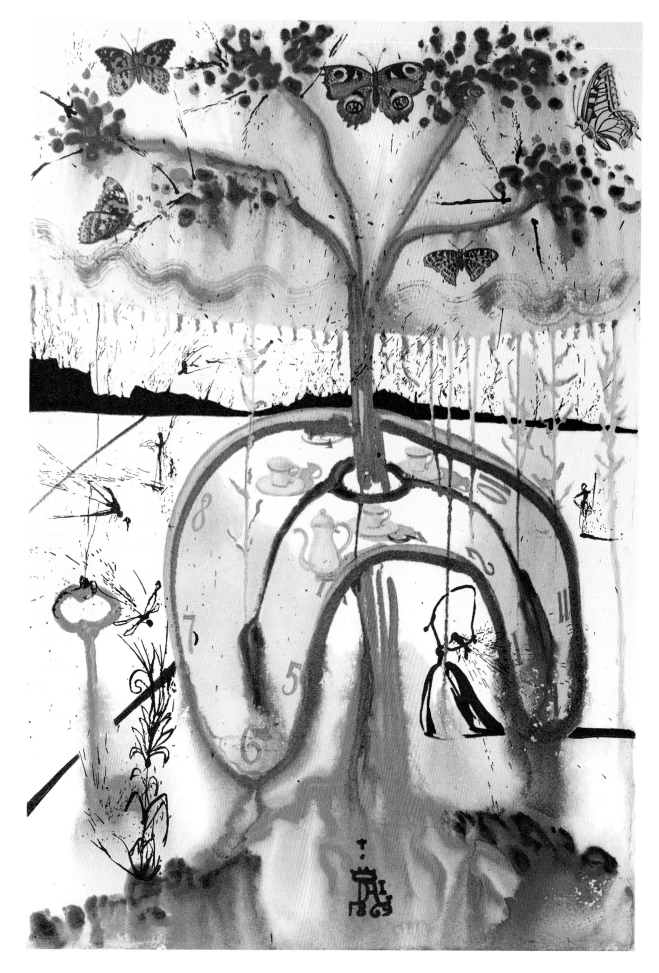

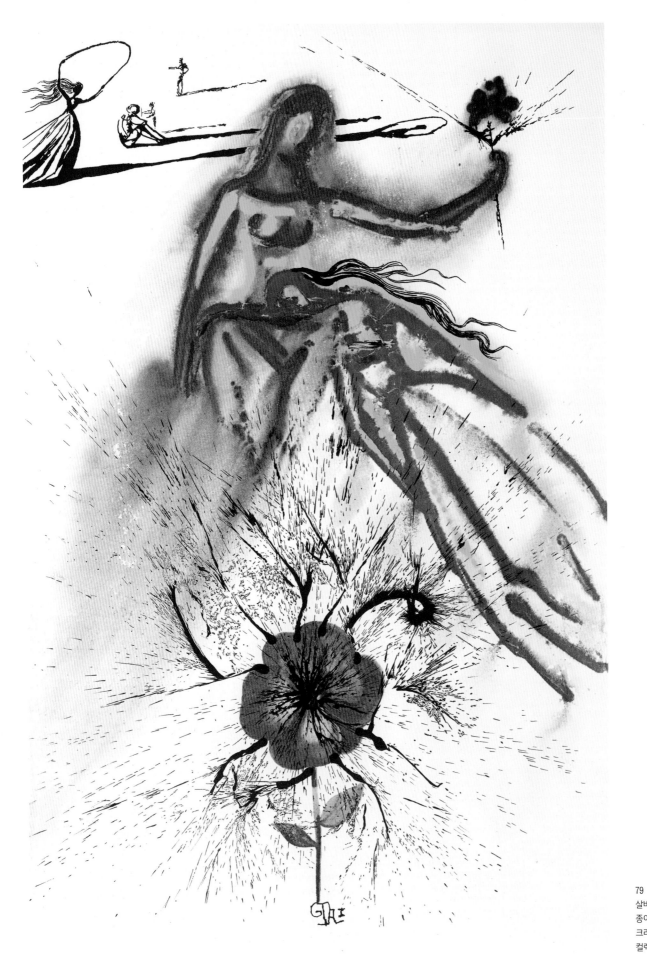

79
살바도르 달리, 〈앨리스의 증언〉,
종이에 그라비어 인쇄, 1969년.
크라이스트처치, 옥스퍼드. 캐럴
컬렉션

80
〈이상한 나라의 앨리스〉에서 앨리스 역을
맡은 앤 마리 말릭, 조너선 밀러 감독,
BBC 제작, 1966년

1970년, 팝아트의 대부 피터 블레이크Peter Blake는 특정 유형의 영국 미술, 즉 농촌주의 작품을 창조하려는 시도 아래 캐럴의 '앨리스' 책들로 눈을 돌렸다.(그림 83, 84) 블레이크는 당시 셰익스피어의 〈한여름 밤의 꿈〉을 비롯해 영국 문학 속 주제를 자주 표현했는데 '앨리스'도 그가 이용한 주제 중 하나였다. 블레이크의 그림 속 앨리스는 여왕이 되어, 자신감 넘치고 확신에 찬 표정으로 프레임 밖을 응시한다. 현대적인 분위기를 풍기고 현재라는 시간 속에 존재하는 인물이지만, 뒤로 보이는 것은 영국의 시골 정원과 잘 다듬어진 나무 울타리다. 이는 영국 전원에 대한 향수를 나타낸다. 블레이크가 그린 미친 모자 장수도 놀랍도록 현대적이지만, 테니얼이 그린 원래의 삽화와 비슷한 기운이 느껴진다. 족쇄를 찬 미친 모자 장수는 깊은 생각에 잠긴 듯 보이며, 앞서 이야기한 랭의 이론을 반영하는 심리적 강렬함이 세심하게 묘사되어 있다.

1966년 BBC가 상영한 영화 〈이상한 나라의 앨리스〉도 비슷한 생각을 탐구한다. 조너선 밀러Jonathan Miller는 크리스마스용 가족 오락물로 의뢰를 받아 제작했지만 '앨리스'를 아주 대담하고 새롭게 해석했다. 결국 이 영화는 크리스마스 다음 날인 박싱 데이에, 그것도 아동 시청 시간대를 넘겨 상영되었다. 연극에 배경지식이 있던 밀러는 '앨리스'를 실험적이고 몰입적인 경험이 가능한 작품으로 각색했는데, 훗날의 비디오 아트 분야와 유사했다. 영화 속에서 앨리스의 꿈은 빅토리아 시대 정신 병원의 텅 빈, 불안감이 느껴지는 공간에서 시작되어 일련의 장면을 떠돌아다닌다. 훗날 밀러는 이런 몽환적인 해석에 대해 '이야기보다는 분위기에 주력했다'고 했다. 즉 빅토리아 시대의 맥락을 재현해 '앨리스' 이야기의 난센스하고도 진지한 측면을 드러내려 했다.[10] 밀러는 앨리스가 성장해 가는 우울한 이야기를 따라가며 '어린 시절의 낭만적 고뇌'를 탐구했다. 빅토리아 시대 사람들은 이 고뇌를 '어린아이가 어른이 사는 의무의 세계로 더 깊이 들어가기 전에 겪는, 위험하지만 경이로운 경험'으로 보았다. 밀러는 앨리스의 꿈에 매료되었고, 밀러의 말을 빌리면 이 영화는 '꿈속에서 겪는 기이함, 무의미함, 단절'을 나타낸다. 영화 속 앨리스가 다양한 괴짜 캐릭터를 만나며 에피소드가 펼쳐지는 동안, 배경은 영국의 시골에서 해변으로, 실제 세계에서 상상의 세계로 미묘하게 전환된다. 가짜 거북 역의 존 길구드, 미친 모자 장수 역의 피터 쿡, 하트 왕 역의 피터 셀러스를 비롯한 배우들은 '가짜 코도, 수염도, 카니발 가면도 없이'[11] 연기를 펼쳤다. 밀러의 원더랜드 속에서 앨리스를 둘러싼 캐릭터들은 캐럴의 옥스퍼드 동료들과 교수들로부터 영감을 얻은 것이다. 한편 700명이 참가한 치열한 오디션에서 캐스팅된 앤 마리 말릭이 이상한 나라를 여행하는 동안 인간화된 동물 캐릭터들을 마주해도 놀라지 않고 덤덤하게 반응하는 앨리스를 연기했다.(그림 80)

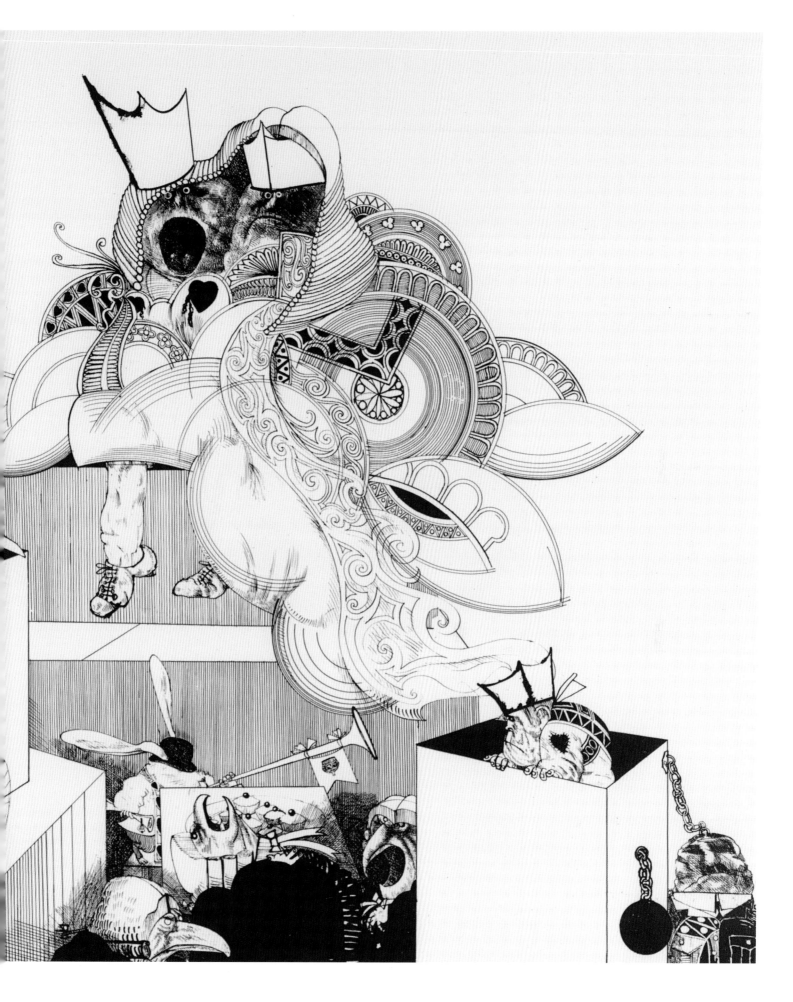

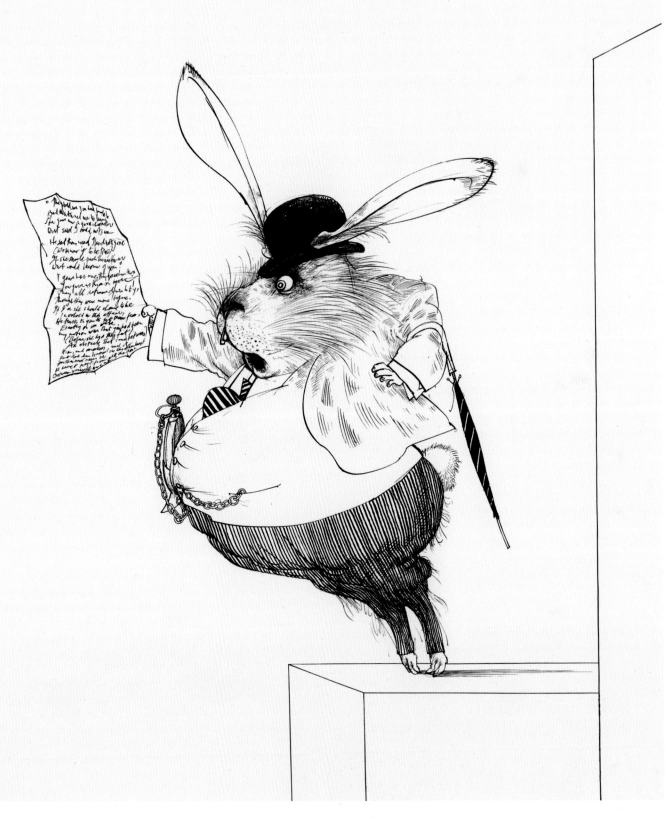

82
랄프 스테드먼,
『이상한 나라의 앨리스』를 위해 그린
하얀 토끼 원화, 돕슨 출판사, 1967년

이렇게 여성 주인공은 전보다 대담한 성격으로 그려졌다. 자신만만하고 호기심이 많고 태연한 앨리스는 그전까지 우리에게 익숙했던 디즈니 만화 속 앨리스와 극명한 대조를 이루었다. 1960년대의 변화한 여성상을 반영하는 것이기도 했다. 이 시대의 앨리스는 제2물결 페미니즘과 함께 등장한 새롭고, 능력 있고, 교육을 받은 여성이었다. 그러나 여성의 독립과 평등을 위해 행동하는, 훨씬 더 활동적인 앨리스를 볼 수 있게 된 것은 새천년이 시작된 후다.

1960년대에 들어, 두 '앨리스' 책은 미국과 영국에서 각종 매체와 분야를 넘나들며 활동하는 사이키델릭 예술가들에게도 창의적인 자극을 주었다. 이들은 '감각을 폭격하여 … 정신을 증발시켜 버리자 …'[12]고 주장했다. 찰스 도지슨은 2차원 유클리드 세계의 개념을 지지한 수학자였지만, 두 '앨리스' 책의 작가인 루이스 캐럴로서 만들어 낸 서사에는 사이키델릭 예술가들이 공감할 수 있는 소용돌이, 포털(門) 특정 순간에 특별한 의미를 가지는 공간 관계가 있었다. 투영되는 환경을 표현한 리처드 알드크로프트 Richard Aldcroft, 상징적인 팝 포스터 아트를 만든 그래픽 디자이너 보니 맥린 Bonnie MacLean과 같은 사이키델릭 예술가들은 공간과 한계에 대한 아이디어를 탐구했다. '앨리스' 이야기에 등장하는 소용돌이 같은 토끼 굴, 체셔 고양이, 둥둥 떠다니는 형태 등도 이들에게 영감의 원천이 되었다. 특히 조지프 맥휴 Joseph McHugh가 샌프란시스코에 기반을 둔 이스트 토템 웨스트 East Totem West사의 사이키델릭 포스터를 그리는 데에 영향을 주었다.(그림 85) 이 포스터 회사가 내놓은 독특하고 만화경 같은 스타일의 작품들은 당시 반문화 운동의 중심이었던 히피와 자유사상가의 마음을 끌었다.

1960년대에 '앨리스' 삽화를 그릴 때, 각 캐릭터가 어떤 사람을
대표할 수 있을지 많이 고민했다. 현대 사람들이 알아볼 수 있는 유형을
찾아내야 했다. 그러다 갑자기 이 삽화가 사회를 논평할 수 있는
놀라운 수단임을 깨달았다. 하얀 토끼는 매일 오전 아홉 시부터
오후 다섯 시까지 일하는 직장인이고, 애벌레는 마치 허물 벗듯
자기 의견을 쉽게 꺼내어 놓는, 대마를 피우는 젊은 지식인이었다.
그리고 미친 모자 장수는 퀴즈 쇼 진행자라 생각했다. 문제를 내고 나서
'다음 주에 다시 출연할 수 있습니까?'라면서 잘난 체하는 진행자말이다.
[여기서 퀴즈 진행자의 질문에는 다음 주에도 답을 맞히지 못할 거냐는 놀림이 담겨 있다.-역주]

———

랄프 스테드먼, 예술가

"Well, this is grand!" said Alice. "I never expected I should be a Queen so soon."

83
피터 블레이크(예술가), 켈프라 스튜디오(인쇄), 〈"음, 정말 엄청난 일인걸!"〉,
스크린 인쇄, 1970년(인쇄). V&A: CIRC.125-1976

"For instance, now, there's the King's Messenger. He's in prison now, being punished! and the trial doesn't even begin till next Wednesday: and of course the crime comes last of all." 10/100

Peter Blake

84
피터 블레이크(예술가), 켈프라 스튜디오(인쇄), 〈"왕의 심부름꾼이 있어. 지금 …"〉,
스크린 인쇄, 1970년(인쇄). V&A: CIRC.121-1976

85
조지프 맥휴(예술가),
이스트 토템 웨스트(발행),
오빗 그래픽 아트(인쇄),
〈체셔 고양이〉, 포스터,
1967년(인쇄).
V&A: E.3796-2004

윌리엄 블레이크의 말을 빌리면, 사이키델릭 예술가들은 '지각知覺의 문이 깨끗해지면 모든 것이 인간에게 있는 그대로, 무한하게 드러나 보일 것'이라고 믿었다.[13] 이들은 또한 올더스 헉슬리가 공간 관계에 의문을 제기한 1954년 저서 『지각의 문The Doors of Perception』에서 영향을 받았다. 헉슬리는 환각성 약물인 메스칼린을 경험했던 일을 다음과 같이 밝혔다. "원근법이 잘 맞지 않는 것 같았고, 방에 있는 벽들이 더 이상 직각으로 만나는 것 같지 않았다 … 공간 관계가 그 의미를 잃었다 … 공간은 여전히 그곳에 있었지만 그 지배력을 잃었다. 마음이란 측정이나 위치와 관련된 것이 아니라, 주로 존재 및 의미와 관련된 것이었다."[14]

새로운 시각적 언어를 창조하고 '환각에 빠지기'를 추구한 사이키델릭 예술가들은 멀티미디어 작품을 만들었다. 관객의 지각을 바꾸고 새로운 현실을 창조하려는 목적이었다.[15] 이러한 멀티미디어는 1950년대 샌프란시스코의 보텍스 프로젝티드 콘서트Vortex Projected Concerts와 1967년 빌 햄Bill Ham의 리퀴드 라이트 쇼Liquid Light Shows에서 볼 수 있었다. 런던에서는 구스타프 메츠거Gustav Metzger가 리퀴드 크리스털(액정) 프로젝션으로 만든 조명 설치 작업에서 볼 수 있었다.(그림 88)

독창적인 멀티미디어 아티스트 쿠사마 야요이Kusama Yayoi가 '앨리스'에 관심을 갖게 된 것은 1960년대 뉴욕에서부터. 쿠사마는 1968년 센트럴파크에 있는 〈이상한 나라의 앨리스〉 동상 앞에서 성적 해방을 표현하는 알몸 '해프닝'을 연출했다.(그림 86) 몸 군데군데 물방울무늬를 그린 벌거벗은 무용수들이 벌인 도발적인 퍼포먼스였다. 이 이벤트에서 쿠사마는 연극, 예술, 정치를 통합해 보여 주었고, 앨리스를 항의와 반문화의 중심에 올려놓았다. 쿠사마는 베트남 전쟁에 반대하는 캠페인을 벌였고, 앨리스를 두고 이렇게 표현하기도 했다. "앨리스는 히피의 할머니였다. 앨리스는 우울할 때 자신을 흥분시키기 위해 약을 복용한 최초의 인물이었다."[16] 쿠사마를 대표하는 테마는 물방울무늬와 거울이다. 물방울무늬의 바탕에는 '각각의 점은 다른 우주로 들어가는 소용돌이'[17]라는 생각이 깔려 있다. 그리고 거울은 작품 속에 관객을 배치하는 역할을 한다. 오늘날에도 쿠사마는 환영처럼 보이는 몰입형 작품을 계속해서 제작하고 있으며, 이러한 작품을 통해 환상과 자유의 세계를 열고 인식과 현실의 상태를 변화시킨다. 쿠사마는 관객에게 이렇게 부탁한다.

자신을 잊으세요. 영원과 하나가 되세요. 환경의 일부가 되세요 …[18]

캐럴이 창조한 세계에 열광하는 1960년대의 분위기는 대중음악을 통해 대중의 의식 속에도 크게 자리 잡았다. 가장 잘 알려진 음악은 제퍼슨 에어플레인Jefferson Airplane의 1967년 앨범 〈초현실주의 베개Surrealistic Pillow〉에 수록된 '화이트 래빗'이다.

알약 한 알이면 너는 더 커지고, 한 알이면 너는 더 작아지지 …
앨리스 키가 10피트일 때 가서 물어보렴
네가 토끼를 쫓아간다면 넘어질 거라는 걸 알고 있지
물담배 피우는 애벌레가 전화했다고 전해 줘

'화이트 래빗' 무대 영상을 보면 리드 보컬 그레이스 슬릭Grace Slick은 나머지 밴드 멤버들보다 높은 곳에 서 있다. 마치 거대한 앨리스 같은 슬릭 뒤로 만화경처럼 변화무쌍한 영상이 펼쳐지고, 영상 속에서는 멤버들이 사이키델릭한 아지랑이 속을 유영한다. 루이스 캐럴이 마약을 실험했다는 증거는 없지만, 캐럴이 정신과 신체의 변화를 소재로 삼은 점은 마약을 정신 확장 및 사회적 실험의 일부로 본 1960년대 예술가 세대와 연결된다.

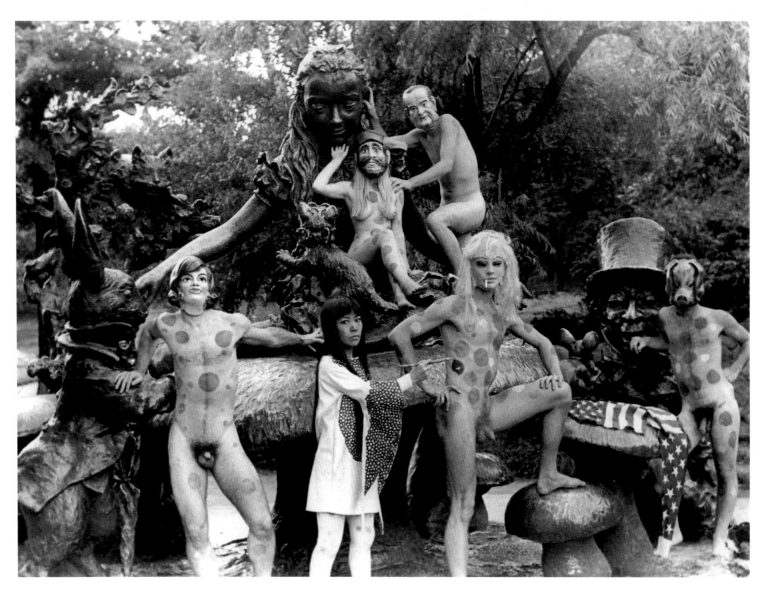

86
로버트 세이빈, 센트럴 파크에서 있었던
〈해부학적 폭발〉 해프닝의 사진,
뉴욕, 1968년. (왼쪽에서 두 번째가 쿠사마 야요이)

88
구스타프 메츠거,
〈리퀴드 크리스털 인바이런먼트〉,
5개 제어 장치, 액정 및 35mm 슬라이드,
5가지 컬러 프로젝션, 1965년, 2005년
리메이크. 테이트. 2006년 구입. T12160

PIG AND PEPPER

'All right,' said the Cat; and this time it vanished quite slowly, beginning with the end of the tail, and ending with the grin, which remained some time after the rest of it had gone.

'Well! I've often seen a cat without a grin,' thought Alice; 'but a grin without a cat! It's the most curious thing I ever saw in all my life!'

She had not gone much farther before she came in sight of the house of the March Hare: she thought it must be the right house, because the chimneys were shaped like ears and the roof was thatched with fur. It was so large a house, that she did not like to go nearer till she had nibbled some more of the left-hand bit of mushroom, and raised herself to about two feet high: even then she walked up towards it rather timidly, saying to herself 'Suppose it should be raving mad after all! I almost wish I'd gone to see the Hatter instead!'

87
루이스 캐럴(글),
쿠사마 야요이(그림),
『이상한 나라의 앨리스』 펼침면,
펭귄 클래식, 2012년

88

'화이트 래빗'과 같은 해에 발매된 비틀스의 '루시 인 더 스카이 위드 다이아몬드Lucy in the Sky with Diamonds'는 비틀스의 LSD 약물 복용 경험을 표현한 곡이다. 존 레넌은 가사에서 그려지는 심상이 그가 어렸을 때 읽은 '앨리스' 책에서 나온 것이라고 밝혔다.[19] "난 『이상한 나라의 앨리스』에 빠져 있었고 그 모든 캐릭터를 그려 봤다. 재버워키 스타일로 시도 써 봤다. 난 앨리스로 살았었다."[20]

강물 위 보트 안에 있는 너를 상상해 보렴
오렌지 나무와 마멀레이드 하늘 아래
누군가가 널 부르고 넌 천천히 대답하지
만화경 같은 눈을 가진 소녀야

레넌은 앨리스의 이미지가 비틀스의 1967년 히트곡 '아이 엠 더 월러스I Am the Walrus'에도 영감을 주었음을 인정했다. 이 곡에서는 험프티 덤프티가 '에그 맨'으로 나오고, 루이스 캐럴의 언어와 아이디어를 참조한 여러 소재가 등장한다. 레넌이 난센스 문학과 유머에 매료되어 있었음을 보여 주는 곡이다.

나는 에그 맨 … 영국식 정원에 앉아 …
구 구 구줍, 구 구 구 구줍

레넌이 캐럴의 텍스트를 자본주의 사회에 대한 논평으로 해석했으며, 그래서 이 곡에서 월러스(바다코끼리)를 자본가로, 목수를 노동자로 묘사하면서 소비주의와 자본주의에 반대한 것이라는 주장이 있었다. 평화 운동가이자 인권 운동가였던 레넌은 훗날, 이 노래에서 자신이 바다코끼리가 아니라 목수의 목소리를 냈어야 했다고 말했다. 하지만 이러한 사회주의적 관점과 대조적으로, 앨리스라는 브랜드는 자본주의의 성공 스토리라 할 수 있다. 두 '앨리스' 책은 20세기 중반 내내 다양한 상품에 영감을 주었고, 비스킷에서 기네스 맥주까지 수많은 제품이 앨리스를 판매 전략으로 활용했기 때문이다.

89
영화 〈매지컬 미스터리 투어〉에서
노래 '아이 엠 더 월러스' 부분을
연기하는 비틀스, 1967년

90
스튜어트 브랜드의
『홀 어스 카탈로그』 앞표지,
1968년 가을

WHOLE EARTH CATALOG

access to tools

Fall 1968

$5

YOU NEED TO BE A GIANT TO GO THROUGH
THE CHESSBOARD TO FIND THE MAD HATTER.

91
〈이상한 나라의 앨리스〉, 8비트
비디오 게임, 윈덤 클래식에서
코모도어 64 컴퓨터용으로 제작,
1985년

92
〈패뷸러스 원더.랜드 VR〉 아트워크,
영국 국립 극장, 런던, 플레이 나이슬리/
59 프로덕션/룸 원 협업, 2015년

양자量子 앨리스와 디지털 원더랜드

내밀하고 개인적인 힘의 영역이 발전하고 있다. 개인이 자신을 교육시키고, 자신의 영감을 찾고, 자신의 환경을 형성하고, 관심 있는 모든 이와 자신의 모험을 공유할 수 있는 힘 …

스튜어트 브랜드, 1968년[21]

1960년대가 끝나갈 무렵 서구 세계는 다양한 형태로 우주에 몰두했다. 특히 우주 경쟁과 1969년 달 착륙을 통해서였다. 망원경과 관련된 캐럴의 상상 그리고 그가 가진 공간과 시간에 대한 유연한 개념은 창의적이고 과학적인 사고를 가진 세대에게 영감을 주는 철학이었다. 1960년대는 현대 컴퓨터 산업을 꿈꾸던 시기이기도 하다. 스탠퍼드와 실리콘 밸리 주변에서 합쳐진 힘이 디지털 혁명을 촉발했고, 이는 마침내 원더랜드에 새로운 차원을 부여했다.

1965년 아이번 서덜랜드Ivan Sutherland는 가상현실VR의 핵심 청사진이 되는 논문을 발표했는데, 원더랜드의 맥락 속에서 자신의 이론을 설명했다.

> 물론, 궁극의 디스플레이는 컴퓨터로 물질을 제어할 수 있는 공간일 것이다. 그 공간에 디스플레이된 의자는 앉을 수 있는 의자일 것이다. 그 공간에 디스플레이된 수갑은 손목에 채울 수 있을 것이고, 그 공간에 디스플레이된 총알은 치명상을 입힐 것이다. 적절한 프로그래밍을 이용한다면, 이러한 디스플레이는 말 그대로 앨리스가 걸어 들어간 원더랜드가 될 수 있다.[22]

1968년, 창의성의 선구자로 꼽히는 스튜어트 브랜드Stewart Brand는 영향력 있는 반문화 잡지 『홀 어스 카탈로그(지구 백과)Whole Earth Catalog』를 창간했다. 잡지는 이상한 나라를 탐험하는 앨리스의 정신을 본받아 정보를 샅샅이 살피면서 상호 연결된 세상을 탐험했고, 환경 사상가, 기술자, 활동가로 이루어진 새로운 커뮤니티를 낳았다.(그림 90) 『홀 어스 카탈로그』는 아주 중요한 순간이 탄생하는 데 선구자 역할을 했다. 1989년 팀 버너스-리Tim Berners-Lee가 CERN(유럽입자물리연구소)에서 월드 와이드 웹에 대한 아이디어를 발표해 세상을 영원히 바꾸어 놓은 순간 말이다. 인터넷은 1990년대에 들어 빠르게 발전하면서, 정보에 접근하는 새로운 범세계적 방식을 제공해 주었다. 그뿐만 아니라 다른 현실 또는 가상 세계로 가는 포털이 되어 주었다. 누구나 인터넷에서 궁금한 내용을 질문하며 앨리스를 따라했고, 그럼으로써 개인의 지식과 인맥을 늘릴 수 있게 되었다.

PC 혁명으로 컴퓨터가 대중화되고 일반 소비자에게 저렴한 가격으로 보급되면서, 앨리스는 디지털 영역으로 옮겨갔다. 1985년 윈덤 클래식Windham Classics은 코모도어 64 컴퓨터용 조이스틱 게임을 개발했다. 텍스트와 시간이 결합된 이 게임은 플레이어가 움직이는 앨리스를 '컨트롤'하면서 진행된다.(그림 91)(텍스트는 이 게임의 주요 구성 요소로, 플레이어가 텍스트를 읽거나 선택하면서 스토리가 진행된다. 시간 역시 게임에서 중요한 요소인데, 시계가 게임 곳곳에 등장하고 붉은 왕이 깨어나기 전에 게임을 완료해야 하기 때문이다.-역주) 플레이어는 지하 세계에서 '앨리스가 달리고, 점프하고, 기어 다니고, 웅크리도록 조작해야 한다.'[23] 대형 어드벤처 맵이 있고, 앨리스가 한 위치에서 다른 위치로 이동하면 플로피 디스크에서 각 이미지를 읽어들인다. 플레이는 65일 동안 진행되며 일부 이벤트는 플레이어가 적시에 적절한 장소에 있을 때만 발생한다. 이 게임에는 '앨리스' 이야기에 나오는 친숙한 대상들이 등장하고, 루이스 캐럴이 흥미를 가졌던 시간의 개념, 게임 만들기, 퍼즐 풀기, 논리 다루기가 게임 소재로 활용된다.

인간의 지각에 의문을 제기한 '앨리스' 책들은 비디오 게임 제작자들에게 영감을 주는 훌륭한 원천이 되었다. 21세기 게임 디자이너는 한 세계에서 다른 세계로의 여행을 표현하기 위해 알고리즘과 코드로 작업하지만, 루이스 캐럴은 과학, 예술, 논리, 퍼즐을 한데 모아 '그림과 대화'[24]가 있는 모험 이야기를 만들어 냈으며 이를 통해 독자를 현실 세계에서 상상의 세계로 데려갔다.

1990년대에는 가상현실VR용 헤드셋이 처음으로 상용 출시되었다. 가상현실이라는 개념, 즉 다른 세계에 대한 환상을 창조하려는 생각은 르네상스에 그 기원을 둘 수 있다. 하지만 이러한 아이디어는 1990년대에 비로소 현실이 되어, 다음과 같은 질문이 어디까지 닿을 수 있는지를 시험하게 되었다. "거울 저편에 숨어 있는 세계가 진짜라면?"25 『거울 나라의 앨리스』에서 앨리스는 거울 너머 아름다운 것들로 가득 찬 세상을 상상하면서, 거울의 집으로 들어가는 여정을 이렇게 설명한다. "저 안에 들어갈 수 있다고 생각해 보자. 거울이 거즈 천처럼 부드러워져서 우리가 통과할 수 있다고 생각해 보자. 아니, 이제 거울이 안개 같은 것으로 변하고 있어 … 찬란한 은빛 안개처럼." 이 대목은 물리적 존재와 가상의 존재 간에 구별이 모호함을, 그래서 현실에 대한 지각을 바꾸면 새로운 차원으로 가는 문을 열 수 있음을 암시한다. 이 강력한 개념은 캐럴이 그것을 제시한 지 100년이 지난 후인 디지털 시대가 되어서야 우리 앞에 실현된다.

완전한 환상 세계를 위한 여지를 남겨두면 어떨까? (우리를 비추고, 또 물체들이 우리를 보고 있는) 렌즈 너머로 넘어갈 수 있도록 거대한 카메라 옵스큐라를 만들면? 아니면 아예 빛 속으로 들어갈 수 있는 거대한 홀로그램을 만들어, 우리 자신이 빛의 알레고리가 되고 밝은 미립자가 되는 것은 어떨까? 『거울 나라의 앨리스』 속 앨리스의 체스판에서는, 한 칸에서 다른 칸으로 이동할 때 무슨 일이든 일어날 수 있다.26

가상현실 기술 덕분에, 이제 비디오 게임을 만드는 디자이너들은 사용자가 앨리스 역할을 맡을 3차원 공간을 만들 수 있게 되었다. 1990년 캐런 라이트Karen Wright는 『사이언티픽 아메리칸Scientific American』에 실린 '지구촌으로 가는 길에서'란 기사에 다음과 같이 썼다. '빠르게 발전하는 신기술, 즉 '가상현실'을 적용하기 위해 만든 초기 프로그램 중 하나는 '엉망진창 다과회'를 기반으로 한 것이었다. 사용자는 헬멧, 고글, 헤드폰, 특수 슈트, 장갑을 착용하고 3차원 '인공 공간'을 돌아다닌다. 사용자는 앨리스 역할을 맡을 수 있고, 엉망진창 다과회에 등장하는 다른 캐릭터 역할을 맡을 수도 있다…'27

21세기의 컴퓨터 과학자와 디자이너는 다차원 렌즈를 통해 미래를 혹은 다른 세계를 상상한다. 가지각색의 캐릭터와 다양한 관점이 등장하는 '앨리스' 책들은 증강현실AR, 혼합현실MR, 홀로그램을 실험할 수 있는 훌륭한 플랫폼이 된다. 영국 국립 극장의 2015년 작품 〈원더.랜드〉(이 책 143-147쪽 참고)를 담당했던 59 프로덕션의 디자이너는 이 작품의 세트 디자인을 확장해 〈패뷸러스 원더.랜드 VR〉이라는 VR 플랫폼을 만들었다. 사용자가 오큘러스 리프트(오큘러스 VR사가 개발한 디스플레이 장치-역주) 헤드셋을 착용하면 가상현실 속 토끼 굴 아래로 굴러 떨어지고 독특한 소리 환경이 펼쳐지는 강렬한 세계 '선샤인 가든'에 도착하도록 설계했다.(그림 92) 이 프로젝트는 사용자를 앨리스로 설정하는 가상의 음향 원더랜드를 실험했다. 발광 팔레트를 사용하고 디지털 방식으로 제작해 1960년대 사이키델릭 아트를 떠오르게 만들었으며, 최신 기술을 활용해 사용자를 경험의 중심에 배치했다. 이 작품은 VR이 어떻게 스토리텔링의 한계를 뛰어넘을 수 있는지를, 또 VR이 어떻게 사용자에게 자신의 내러티브를 제어할 수 있는 공간을 제공하는지를 보여 주었다.

93
CERN의 대형 강입자 충돌기
'ALICE', 제네바

'이상한 나라의 앨리스' 그리고 '퀀텀랜드의 앨리스'를 통해
우리는 현실과 허구가 중첩된, 관통할 수 없는 구조 속으로
들어가게 된다. 현실과 허구 두 개체의 만남은 물리적인 동시에
추상적이며, 서로 얽히고설켜 매혹적인 것이 된다.

———

마리엘 뉴데커, 객원 예술가, CERN

아리안 코엑과의 인터뷰, 2018년 11월

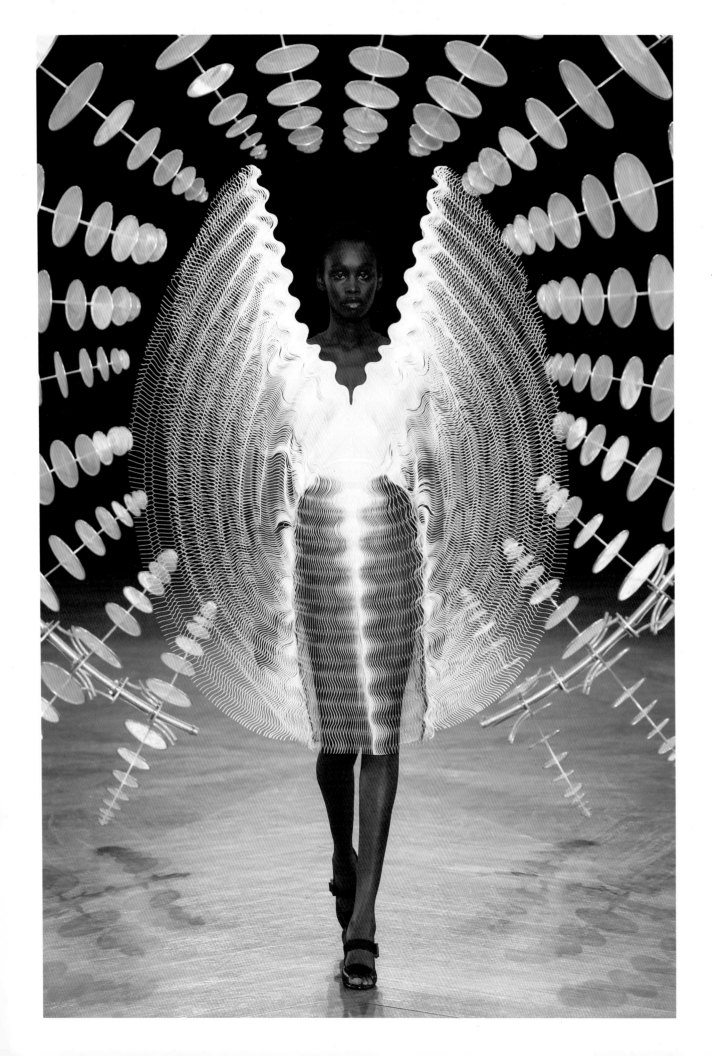

앨리스를 '제어'하고 앨리스로 존재하려는 생각은 계속되고 있다. 2019년, 런던 시민들은 DNA VR(런던에 있는 가상현실 체험 공간-역주)을 찾아 '온 가족이 즐길 수 있는 퍼즐과 도전이 가득한 판타지 원더랜드에서, 토끼 굴로 뛰어들고 팀 기반 가상현실 모험을 즐길' 수 있었다.[28] 그리고 이제 세계 곳곳에서 다양한 가상현실 및 혼합현실 기술을 이용한 몰입형 체험을 통해, 우리는 '앨리스' 이야기 속 엉망진창 다과회에 함께할 수 있다.

유클리드 세계의 수학자이자 사진술을 일찍이 활용했던 찰스 럿위지 도지슨은 과학과 공간과 시간의 개념에 매료되어 있었다. 그러나 '앨리스' 이야기에서 4차원 개념을 탐구한 것은 도지슨이 아닌 루이스 캐럴로서 한 일이었다. 창의적인 사람들이 그러하듯, 캐럴도 다양한 관점에서 사물을 바라보았다. 포털과 블랙홀과 미지의 세계를 여행하는 앨리스는 예측하지 못한 그리고 설명하지 못한 문제에 대한 과학자들의 호기심 어린 연구에 영감을 주었다.

떨어지고, 떨어지고, 또 떨어졌다. 대체 언제까지 이렇게 떨어질까? … 이러다 지구를 뚫고 떨어지는 건 아닐까![29]

입자 물리학자 로버트 길모어Robert Gilmore는 저서 『퀀텀랜드(양자 나라)의 앨리스』(1995)에서, 앨리스가 만나고 겪는 일들을 비유로 들어 양자 세계를 이해하기 쉽게 설명한다. 이 책 속에서 앨리스는 우리가 사는 세상을 살펴보는 대리인이다. 예를 들어, 앨리스가 문들이 있는 복도를 통과하는 장면은 에너지와 운동량에 관한 이론을 설명하는 데 사용된다.

원더랜드와 물리학 사이의 이러한 연관성을 가장 명확하게 볼 수 있는 작업은 CERN의 ALICE 프로젝트다. 40여 나라에 있는 150개 이상의 물리학 연구소에서 약 1,500명의 과학자가 참여한 ALICE는 '대형 이온 충돌기 실험A Large Ion Collider Experiment'이다. 극한의 에너지 밀도에서 강하게 상호작용하는 물질의 물리적 현상을 연구하기 위해 고안되었다. 스위스에 자리한 CERN 연구소에 있는 길이 26미터, 높이 16미터, 폭 16미터의 1만 톤급 ALICE 검출기를 이용해, 빅뱅 때 생성되어 우주를 구성하고 있는 입자인 쿼크-글루온 플라즈마를 연구한다.[30] 세상을 바꿀 만한 이 선구적인 연구에서, 앨리스의 원더랜드 여행은 우리 우주에서 더 많은 것을 발견하려는 과학자의 여정을 상징하는 메타포다. 그리고 우리에게 시사하는 바가 많은 캐럴의 사상이, 과학 분야에서는 어떻게 상상력을 높이는 발판으로 작용하는지를 다시 한번 보여 준다.(그림 93)[31] 덧붙여 말하면, CERN의 과학자들은 더 많은 여성이 과학 관련 직업을 가지도록 장려하는 활동을 펼치고 있다. 과학은 불가능한 일을 가능한 일로 생각하게 해 주기 때문이다. 불가능한 것은 없다고 생각하는 앨리스처럼 말이다.

2011년부터 CERN에서는 마리엘 뉴데커Mariele Neudecker 같은 예술가들을 초청해 연구 프로젝트를 경험할 기회를 준다. 예술가들이 과학 실험에 참여함으로써 공간, 규모, 시간, 양자 물리학과 상호작용하는 예술 작품을 만들 수 있도록 연수 프로그램을 짠 것이다. 프로그램에 참여한 패션 디자이너 이리스 반 헤르펜Iris van Herpen은 물질에 매료되어 "물질은 창조이고, 진화이며, 자연이고, 우리 자신이다. 그것은 모든 에너지의 원천이자 우리 모든 질문의 원천이다."라고 했다. 반 헤르펜은 2014년에 CERN을 방문했고, 그곳에서 얻은 경험은 그녀의 작품 활동에 지대한 영향을 끼쳤다. 그해 반 헤르펜은 자연과 기술의 관계를 탐구한 의상 컬렉션 〈마그네틱 모션Magnetic Motion〉을 선보였으며, 2019년 〈히프노시스Hypnosis〉 런웨이 쇼에서는 자신이 무한한 공간과 우주의 생명 주기에 매료되었음을 보여 주었다. 모델들은 여러 겹으로 된 구조적인 의상을 착용했는데, 모델이 나선형으로 비틀리듯 회전하는 아치를 통과하는 순간 의상에 달린 구조물도 함께 구불거리며 움직였다. 이는 21세기 '토끼 굴'에 있는 현대판 앨리스를 상징한다.(그림 94)

앨리스의 정체성

이리스 반 헤르펜은 '앨리스' 책들을 다른 관점으로 생각하게 해 준다. 반 헤르펜이 만든 의상들은 앨리스에 대한 묘사가 시간과 매체에 따라 어떻게 달라지는지를 보여 주며, 때로는 원작에서부터 상당히 진화된 느낌을 준다. 앨리스 트렌드를 이끈 패션 아이템들, 예를 들어 헤어밴드, 앞치마 스타일의 드레스, 줄무늬 스타킹 등은 당시의 문화에 의해 선택되고 형성되었다. 하지만 오늘날 앨리스 룩은 그 자체로 하나의 패션 트렌드다. 키에라 바츨라비크 Kiera Vaclavik가 다음과 같이 이야기했듯이 앨리스는 '패션계의 영원한 인기 아이템'이자 쿠튀르와 패션쇼 무대에 영감을 주는 완벽한 원천이다.

> '앨리스 룩'은 처음부터 크로스오버 현상이었다. 화려한 드레스도 되고, 일상복도 되고, 어른과 어린이 모두에게 적합하기 때문이다 … 20세기 중반에 앨리스는 이미 트렌드의 거물이 되어 가고 있었다 … 모험심이 많고, 회복 탄력성이 강하고, 지적이고, 자신의 외모에 무관심하지만 항상 매력적이고 말끔하게 차려입고 있다. 앨리스는 오늘날 많은 사람이 본받아야 할 모델이다.[32]

바츨라비크에 따르면 앨리스는 '마치 비어 있는 캔버스 같아서, 모든 강조점과 방향성을 하나로 조합해 흡수할 수 있다.'[33] 테니얼이 그린 앨리스는 똑똑하지만 성가시게 굴지는 않는 빅토리아 시대의 어린이였다. 허리가 조이는 드레스를 입은 디즈니의 앨리스는 크리스찬 디올이 '뉴 룩' 실루엣으로 선택했다. 그리고 21세기에 앨리스는 수많은 패션 디자이너와 모델에게 영감을 주는 뮤즈가 되었다. 비비안 웨스트우드 Vivienne Westwood는 "두 앨리스 책은 우리가 평행 세계에 있다고 믿게 만든다."라고 말했다. 원더랜드에서 영감을 받은 2015 컬렉션을 비롯한 웨스트우드의 의상 디자인에서는, 사회에 맞서는 반항적인 펑크족 앨리스가 엿보인다. 웨스트우드의 과감하고 여성스러운 의상(그림 95)은 소녀 같은 모브캡(18~19세기 서양 여성들이 실내에서 썼던, 둥글고 주름이 잡힌 모자-역주)과 꽃무늬 디자인을 활용해 빅토리아 시대 패션을 반영한다. 하지만 옷 위 빨간색 왕관 그림에 적힌 "우리의 통치자는 누구인가?"라는 질문은 정치적이고 비판적인 탐구 정신을 담고 있다. 뉴욕의 패션 디자이너 잭 포즌 Zac Posen의 의상도 종종 앨리스 정신을 반영하는 작품으로 언급된다. 루이스 캐럴이 만든 어둡고, 순수하고, 뒤틀리고, 왜곡된 영국식 환상의 세계에서, 패션 디자이너들은 앞으로도 언제든지 그들이 원하는 가치를 찾아낼 수 있을 것이다.

디자이너들은 두 '앨리스' 책에 나오는 많은 캐릭터를 그들만의 스타일로 재창조했는데, 특히 미친 모자 장수 캐릭터를 좋아했다. 2016 가을/겨울 빅터앤롤프 Viktor&Rolf의 '베가본드 Vagabonds' 캣워크 쇼에는 미친 모자 장수에서 영감을 받은 현대적인 유니섹스 디자인이 등장했는데, 전통적인 빅토리안 룩에 찢어진 데님과 단추 패턴을 적용한 의상이었다.(그림 96) 또 페어리테일 드레스도 선보였는데 망사와 얇은 천을 풍성하게 겹쳐 현대판 앨리스를 표현했으며 모델의 머리 위에는 기이하면서도 시크한 느낌의 실크해트 스타일의 모자를 얹었다. 이와 비슷하게 원더랜드의 테마와 주요 소재를 융합한 사례는 그웬 스테파니 Gwen Stefani의 히트 싱글 '왓 유 웨이팅 포 What you waiting for?'의 뮤직 비디오에서도 볼 수 있다. 시계가 재깍대고 스테파니는 하얀 토끼를 따라 꿈 속 판타지 세상으로 들어간다. 그곳에서 스테파니는 미친 모자 장수, 앨리스, 하트 여왕, (존 갈리아노가 디자인한 화려한 의상을 입은) 붉은 여왕(그림 97) 등 앨리스 책의 다양한 캐릭터로 변신한다.

많은 예술가, 사진작가, 아트 디렉터가 패션을 통해 원더랜드 디자인 '미학'을 발전시켜 왔고, 원더랜드의 환경, 캐릭터, 주제를 이용하는 공통의 시각 언어를 개발했다. 예술이 환상, 초현실주의, 빅토리안 고딕을 다룰 때 캐럴이 쓴 텍스트는 마법의 세계에 대한 매개체이자 은유가 되었다.

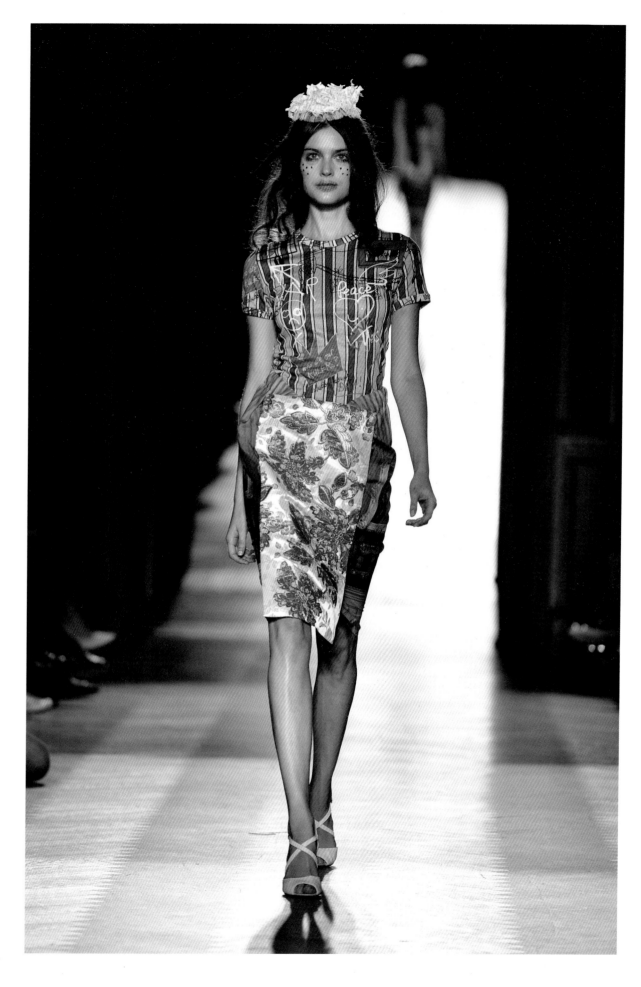

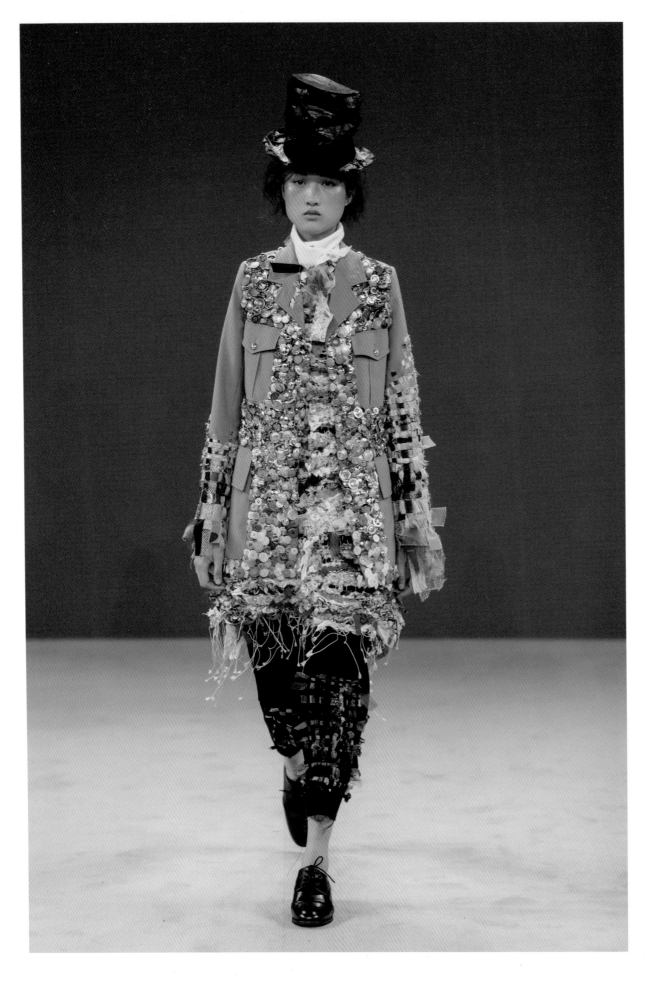

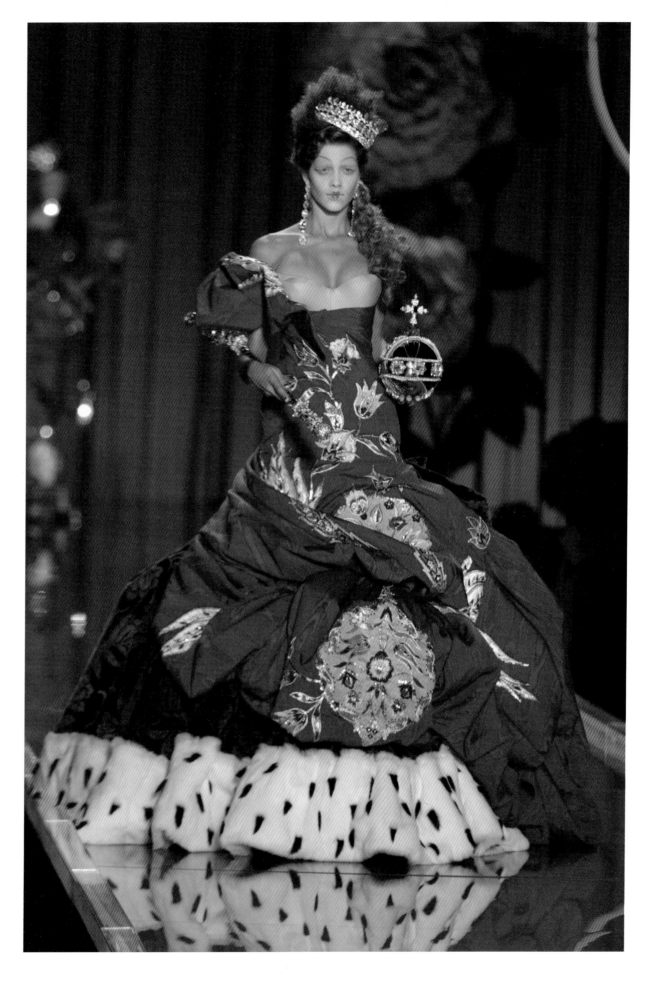

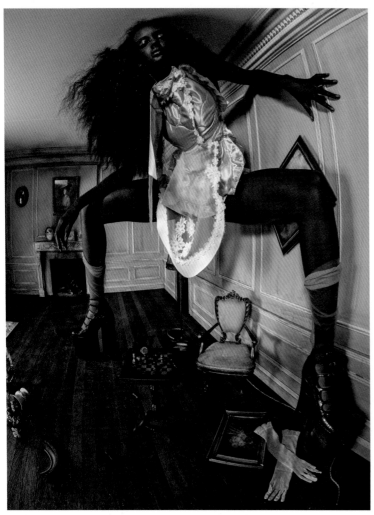
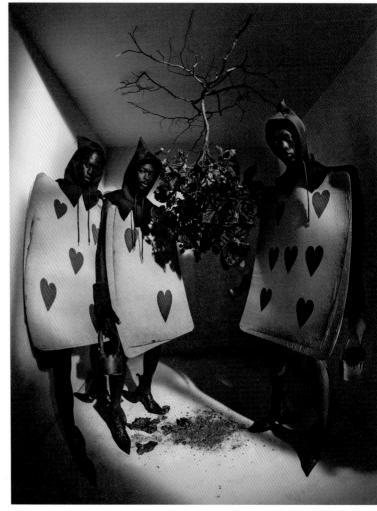

왼쪽부터:

〈더키 토트 '자이언트 앨리스'〉
이상한 나라의 앨리스를 주제로 한 피렐리 달력,
런던, 2017년

〈붉은 장미를 검게 칠하고 있는 모델 알파 디아,
킹 오우수, 윌슨 오리에마〉
이상한 나라의 앨리스를 주제로 한 피렐리 달력,
런던, 2017년

〈법정 장면. 루폴, 디몬 하운수, 애드와 아보아,
킹 오우수, 알파 디아, 윌슨 오리에마, 아두트
아케치〉
이상한 나라의 앨리스를 주제로 한 피렐리 달력,
런던, 2017년

〈사샤 레인 '3월 토끼'〉
이상한 나라의 앨리스를 주제로 한 피렐리 달력,
런던, 2017년

모두 팀 워커의 사진

사진작가 팀 워커Tim Walker가 작업한 2018년 피렐리Pirelli 달력(이탈리아 타이어 회사 피렐리가 만드는 한정판 달력. 매년 세계적인 사진작가와 유명 모델이 특정 주제로 달력 사진을 찍는다. 희소성과 예술성으로 유명하다.-역주)은 '앨리스' 이야기에 상상력을 더해 독창적으로 재구성한 것이다.(그림 98) 워커는 음악가, 배우, 모델, 정치 활동가 등 열여덟 명을 캐스팅하고, 자신의 콘셉트에 맞춰 이들을 원더랜드에 사는 주민으로 표현했다. 사진 작업에 참여한 열여덟 명은 이미 유명한 인사이거나 떠오르는 신예였는데, 영국 모델 나오미 캠벨, 배우 우피 골드버그, 드래그 퍼포머(과장된 화장이나 옷차림을 이용해 다른 성별을 연기하는 사람-역주) 루폴, 래퍼 P 디디 등이 있었다. 이들이 함께 해석한 '이상한 나라의 앨리스'는 다양성을 이야기했다. 모든 인종이 '앨리스' 이야기에서 자기 자신을 발견할 수 있다고, 누구나 '앨리스' 이야기의 보편적인 주제에 자신을 대입할 수 있다고 말해 주는 작품이었다.

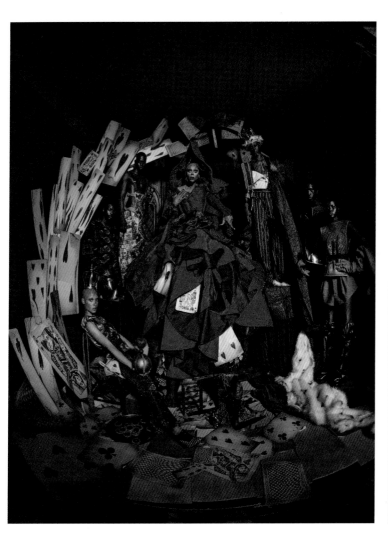
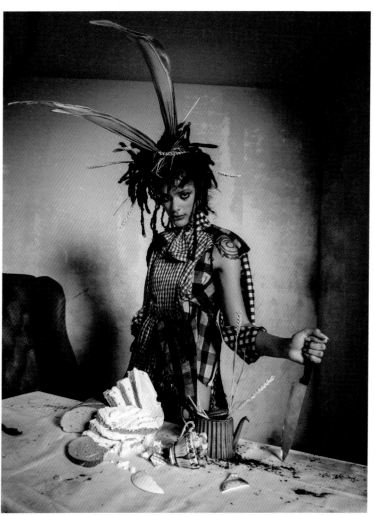

앨리스는 여러 번 그리고 아주 다양한 방식으로 이야기되어 왔지만,
거의 항상 백인이 앨리스 역을 맡았다 … 흑인 앨리스는 본 적이 없다.
그래서 나는 허구 속 판타지 인물들이 표현되는 방식을 탐색해
진화하는 미美의 개념을 탐구하고 싶었다 … 나는 우리가 환상적이고
흥미진진한 시대에 살고 있다고 생각한다. 앨리스처럼 많은 이들에게
감명을 주면서도 오랫동안 특정한 관점으로만 전달되어 온 이야기가
이제는 다른 관점에서도 설득력 있게 전달될 수 있는 그런 시대 말이다.

——

팀 워커, 사진작가

'크리에이티브 붐', 온라인, 2017년

앨리스 열풍은 특히 일본 패션과 대중문화에서 두드러진다. 〈거울 나라의 앨리스〉는 일본에서 1889년 초연되었고, 책은 1890년 일본어로 번역되었다. 앨리스 현상은 일본 전통 서적만큼이나 일본 문화에 지속적으로 영향을 미쳤고, 이제는 국가 정체성의 일부가 되었다. 일본에서는 여러 이유로, 또 다양한 청중을 끌어들이려는 목적으로 '앨리스' 줄거리를 각자의 용도에 맞게 변경하고 각색했다. 두 '앨리스' 책은 때로는 소녀 시절, 여성성, 여성 교육에 대한 이해를 돕는 데 사용되었고, 때로는 일본 미디어 산업의 발전에서 중요한 역할을 했다. 그렇게 '앨리스' 책들은 여러 플랫폼을 넘나드는 영감의 원천으로 성장했다.[34] 앨리스의 영향은 특히 1990년대의 급진적인 로리타 스트리트 패션에서 볼 수 있다. 로리타 패션은 '헬로 키티' 같은 귀여움을 좋아하는 일본인의 취향에 영국 문화의 영향이 더해지면서 생겨났다. 스위트 로리타 의상(그림 100)은 빅토리아 시대의 소녀 복장에서 그 기원을 찾을 수 있는데, 테니얼이 그린 앨리스와 비슷하다. 이에 반해 펑크 로리타(그림 101)에는 하드코어 미학과 원더랜드의 기이함이 혼재한다. 열성적인 로리타 애호가들은 아예 이 스타일을 생활 양식으로 받아들이기도 한다.

어린 시절과 성인기 사이의 교차점에 주목하는 미국 예술가 안나 개스켈Anna Gaskell은 앨리스를 주제로 한 사진 작품에서 사춘기 소녀들과 관련된 문제들을 탐구한다. 개스켈의 〈오버라이드Override〉 시리즈에는 '앨리스들'이 컬트 집단처럼 등장한다. 이 앨리스들은 무언가에 홀렸거나 자기만의 생각에 사로잡힌 듯 보이는데, 이는 원더wonder가 가진 의미와 정신 기능의 발달에 대한 좀 더 도전적인 시각을 보여 준다.(그림 102)

앨리스는 다양한 모습으로 변신할 수 있다. 그러므로 앨리스는 정체성에 의문을 제기하거나 정체성을 재창조할 때 사용할 수 있는 완벽한 캐릭터다. 앨리스는 성별에 대한 전통적인 생각을 뛰어넘게 해 준다. 『이상한 나라의 앨리스』에서 애벌레는 앨리스에게 이렇게 묻는다. "넌 누구니?"[35] 자신이 누구인지 결정할 수 있는 자유는 자신에게 있다는 이 개념은 오늘날 강력한 호소력을 가진다. 이러한 자유를 표현한 예술가 그레이슨 페리Grayson Perry는 앨리스를 페리 자신이 가진 여성적 측면을 이끌어내는 존재로 보았다.[36]

이와 같이 앨리스를 진보적 정체성을 나타내는 수단으로 이용하는 사례는 또 있다. 앨리스를 페미니스트의 롤 모델로 인식하는 것이다. 메건 S. 로이드Megan S. Lloyd는 이렇게 이야기한다. "다른 동화 속 여주인공들과 달리, 앨리스에게 요정 대모라든가 사냥꾼, 착한 요정 같은 존재는 필요 없다. 단지 원더랜드를 여행할 수 있도록 자기 자신의 지혜와 창의성이 필요할 뿐이다."[37] 오늘날 젊은 세대는 앨리스를 미래가 밝고 자기 삶을 맞이할 준비가 된 젊은이로 본다. 캐럴이 만든 앨리스는 어머니와 언니가 있는 현실 세계를 벗어나 꿈속에서 새롭고 독립된 세계를 만난다. 앨리스는 모험을 겪으면서 자신을 변화시킬 수 있는 능력을 갖게 되고, 마침내 '여왕이 되는' 장소를 발견해 지식과 힘과 권위를 갖게 된다.

이렇게 앨리스를 페미니즘 관점에서 보면, 팀 버튼의 〈이상한 나라의 앨리스〉(2010)가 어떻게 새로운 세대를 반영하고 또 그들에게 영감을 주었는지도 알 수 있다. 린다 울버턴이 각본을 쓴 이 영화에서 앨리스는 자신감, 용기, 상상력을 가진 인물이며, 마치 잔 다르크 같은 모습을 한 슈퍼히어로로 변신해 자기 힘으로 주변 세상을 만들어 나간다.(그림 104) 낯선 장소에서 자아를 발견하게 되는 이러한 서사는 런던 출신의 래퍼 겸 가수이자 배우인 리틀 심즈Little Simz가 콘셉트 앨범 〈스틸니스 인 원더랜드Stillness in Wonderland〉를 발표한 2017년에 다시 시작되었다. 심즈는 '낯선 나라에 간 여주인공' 역할을 맡아 사랑과 성장, 직관에 대해 솔직하게 노래하면서, 도시의 토끼 굴을 따라 내려가 소울, R&B, 그라임, 몽환적인 재즈가 혼합된 음악 속으로 우리를 데려간다. 리틀 심즈의 음악과 앨범 커버 아트워크는 도시에서 자아를 찾고 싶어 하는 젊은 런더너와 두 '앨리스' 책이 시대를 뛰어넘어 서로 연결되어 있음을 보여 준다.(그림 103)

리틀 심즈와 같은 젊은이들은 자신을 앨리스, 즉 미래 지향적이고 호기심이 많으며 용감한 개인과 동일시한다. 그렇기에 이들에게는 앨리스가 가진 개성과 앨리스가 겪는 모험이 곧 영감의 원천이다. 앨리스처럼 된다는 것은 불가능을 상상하고, 사회에 의문을 제기하고, 진정한 자기 자신이 되

고, 자신의 신념을 옹호하고, 평생 배움과 지식에 대한 호기심을 따르려는 마음의 상태이며, 또 그렇게 행동하도록 이끄는 초대다. 2020년 앨리스의 정신은 사회 및 정치 운동가들의 활동에서 찾을 수 있다. 예를 들어, 파키스탄의 여성 교육 운동가 말랄라 유사프자이[Malala Yousafzai]는 2013년 7월 유엔 연설에서 '한 명의 아이, 한 명의 교사, 한 권의 책, 한 개의 펜이 세상을 바꿀 수 있다'고 말했다.[38]

앨리스는 1862년 토끼 굴 아래로 떨어진 이후, 여러 학문 분야에 걸쳐 그리고 세계적으로 끊임없이 향유되고 지속되는 유산이 되었다. '앨리스' 이야기는 진화를 거듭하면서 여러 세대와 관객에게 이어져 왔다. '앨리스' 책들에 담긴 아이디어와 개념은 사회와 상황에 따라 유연하게 적용될 수 있는 유동성을 지닌다. 그리고 이 책들에 등장하는 캐릭터들은 사회가 어떻게 변하든 그 사회와 연관될 수 있는 지속적 관련성을 가진다. 이 유동성과 지속적 관련성 덕분에, '앨리스' 이야기는 언제 어느 사회에도 변함없이 적용할 수 있고, 어떤 문제와도 관련지을 수 있으며, 나아가 삶을 변화시킬 수 있는 철학이 되었다. 미래에 어떤 세상을 만들고 싶은지 고민하게 될 때, 우리 모두는 앨리스에게서 영감을 얻어야 한다. 터무니없고 불가능해 보이는 장애물을 헤쳐 나가는 탐험 정신과 깜짝 놀랄 만큼 새로운 것도 받아들일 줄 아는 포용적 태도로부터 말이다. 또 다른 현대판 앨리스인 환경 운동가 그레타 툰베리[Greta Thunberg]는 이렇게 말했다.

행동하기에 아직 늦지 않았습니다. 원대한 비전이 필요하고, 용기가 필요하며, 지금 행동하겠다는 확고하고 또 확고한 결의가 필요합니다. 천장을 어떻게 만드는지에 관해선 아직 모든 세부 사항을 알 수 없는 그런 곳에 기반을 놓으려면 말입니다. 다시 말해서, 대성당을 짓듯 멀리 내다보는 사고가 필요할 것입니다. 제발 깨어나십시오 … 우리 모두 불가능해 보이는 일을 해야 합니다.[39]

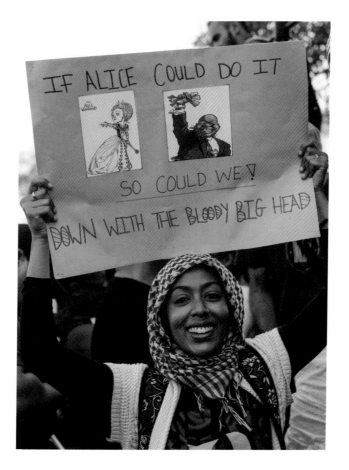

100
BSSB사를 위해 우에하라 쿠미코가
디자인한 앙상블, 일본, 21세기.
V&A: FE.314 to 322-2011

101
하세가와 슌스케가 디자인한 앙상블,
푸투마요; 요스케 신발, 일본, 21세기.
V&A: FE.322:1-202

102
안나 개스켈, 〈무제 #30(오버라이드)〉,
크로모제닉 프린트, 1997년. 솔로몬 R.
구겐하임 미술관, 뉴욕. 기증, 다키스 조아누,
1998년, 98.4654

103
매케이 펠트, 리틀 심즈의
〈스틸니스 인 원더랜드〉
앨범 커버 디자인, 2017년

침대 밑에 내가 들어갈 수 있는 비밀 정원이 있지는 않아요.
원더랜드는 정신적인 거죠. 내가 아직도 이해하려고 노력하는 상황이고,
누굴 계속 믿어야 하는지 아니면 누굴 믿지 말아야 하는지를
고민하는 장소 같은 거요.
원더랜드가 정말 놀랍다고 느낄 때도 있고, 그곳에서 떠나고 싶을 때도
있어요. 이것도 저것도 다 원더랜드죠.
—

리틀 심즈, 음악가

i-D, 온라인, 2016년

앨리스는 아주 현대적인 캐릭터예요 … 앨리스가 자신의 삶을
다른 시각으로 보는 소녀라는 것, 옷을 입는 방식과 옷에 대한
생각이 좀 더 자유로운 소녀라는 것. 그 외에 다른 메시지는
전달하고 싶지 않았어요.

——

콜린 애트우드, 의상 디자이너

WWD, 온라인, 2010년

104
〈이상한 나라의 앨리스〉 스틸,
팀 버튼 감독, 월트 디즈니 픽처스 제작,
2010년

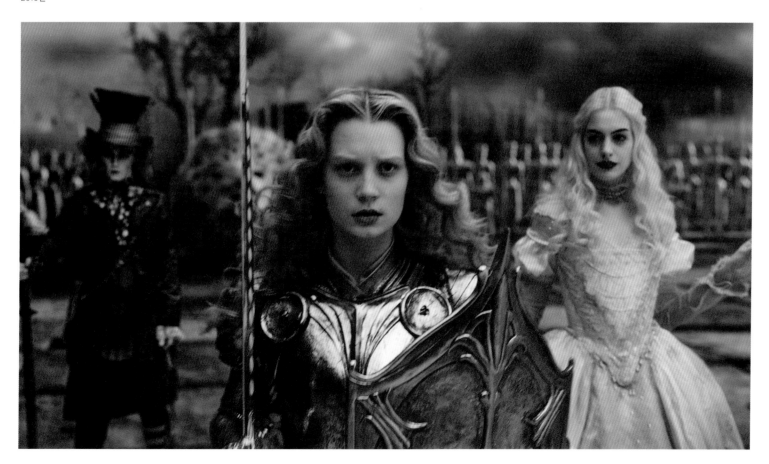

ALICE
BEING

Harriet Reed

앨리스가 되다

해리엇 리드

From life. Registered Photograph copy Wpt. Julia Margaret Cameron

Pomona

앨리스의 땅 위 모험

앨리스 리델은 그저 평범한 뮤즈가 아니었다. 그녀는 도지슨을 괴롭히고 들볶고 또 졸라서 그 이야기를 책으로 쓰게 만들었다. 사진 속 앨리스 리델은 독특하게도 아주 현대적인 방식으로 우리를 응시하며, 우리의 시선을 끌기도 하고 거부하기도 한다. 이상한 나라의 앨리스 리델은 우리 시대에도 여전히 유의미한 존재다.

바네사 테이트, 앨리스 리델의 증손녀, 2019년

찰스 럿위지 도지슨의 『이상한 나라의 앨리스』에 영감을 준 앨리스 리델은 도지슨이 이야기를 처음 만든 1862년에 일곱 살의 어린아이였다. 앨리스 리델은 자신을 주제로 만든 책이 문학사에서 가장 상징적인 책이 되리라고는 전혀 생각지 못했다. 하지만 자신의 삶이 평범하지 않을 거라는 사실은 알았을지도 모른다. 어릴 때부터 조숙했던 성격이든 아니면 앞머리를 내린 흑갈색 단발머리든, 리델이 가진 모든 특징이 빅토리아 시대의 소녀라 보기에는 예외적인 것들이었기 때문이다. 그러나 도지슨이 이 이야기의 저자로('루이스 캐럴'이라는 가명으로) 명성을 얻은 것과 달리 '진짜' 앨리스는 거의 평생 동안 대중의 관심에서 멀리 떨어져 있었다.

1871년 12월 도지슨의 속편 『거울 나라의 앨리스』가 출판된 후, 앨리스 리델은 언니 로리나, 동생 이디스와 함께 유럽 그랜드 투어(17~19세기에 영국 상류층에서 자녀를 유럽 대륙으로 여행 보내 지식과 견문을 넓히도록 한, 일종의 교육 과정. 이후 전 유럽에서 유행했다.-역주)를 떠났다. 자매는 짐꾼, 보호자, 의사와 동행해 파리, 베르사유, 아를, 아비뇽, 모나코, 제노바, 밀라노, 베네치아, 라스페치아, 로마, 나폴리, 폼페이, 팔레르모, 엘바섬, 리보르노, 니스, 마르세유, 디종, 불로뉴, 칼레를 여행했다.

여행을 다니는 동안 앨리스는 여행 일기에 부지런히 글을 썼고, 건축물과 자연 경관을 스케치했으며, 옥스퍼드에 있는 부모님에게 자신과 두 자매를 그린 익살스러운 캐리커처를 보내기도 했다. 앨리스는 패션에 관심이 많아 종종 현지인들의 복장에 관해 의견을 남기기도 했다. 파리에서는 세련된 상류층 여성들이 대부분 '뒤뚱거리고, 제대로 걷는 사람은 거의 없고 … 그들 대부분이 드레스에 엄청나게 많은 털을 단' 것을 보았다고 썼다.[1] 세 자매는 베수비오 화산 정상에도 올랐는데 마차, 조랑말, 가마 형태의 의자 등을 타고 가다 마침내는 걸어서 정복했다. 앨리스는 산을 오르는 길에 '돌이 비처럼 퍼붓고, 붉고 뜨거운 것들이 덩어리를 이루고, 연기가 뿜어져 나온다'고 묘사했다. 이로부터 한 달 후 화산이 폭발했다.(그림 106)

앨리스는 아버지인 헨리 조지 리델Henry George Liddell 학장에게 자주 편지를 썼다. 14세기 교황부터 스페인 예술가 바르톨로메 에스테반 무리요의 그림에 나타난 상징주의에 이르기까지 주제도 다양했다. 앨리스가 아버지에게 보낸 편지에서는 그림에 대한 앨리스의 재능이 드러나기도 했다. 앨리스는 여행에서 보는 풍경을 설명하면서 빛과 색 그리고 질감을 아주 상세하게 묘사한다.

소렌토는 아주 높고 가파른 바위 절벽 위에 있어요. 뒤쪽의 높은 산들은 엄청 무성한 초목으로 덮여 있고요. 우리는 조금 더 가서 깊고 맑은 물속까지 뻗어 있는 또 다른 높은 절벽에 다다랐는데, 모든 그늘과 색과 그림자가 그 깊은 물에 눈부시도록 푸른빛으로 비쳐 보였어요. 뒤쪽 태양이 우리를 향해 내리쬐면서 약간의 밝은 녹색을, 그리고 보라색과 비슷한 사랑스러운 음영을 만들어 냈어요. 올리브, 무화과, 오렌지, 레몬 나무로 뒤덮인 언덕은 날카로운 모양인데, 태양이 비추니 모두 다 아주 부드러운 벨벳처럼 보여요 … 얼마나 완벽한 모습인지 다 말할 수, 아니 거의 느낄 수도 없어요 …[2]

105
줄리아 마거릿 캐머런,
〈포모나Pomona(앨리스 리델)〉, 알부민 프린트,
1872년. V&A의 왕립사진협회 컬렉션,
국가유산재단기금 및 예술기금의 관대한
지원으로 획득함. RPS.1271-2017

L'Eruzione del Vesuvio. 26 Aprile 1872 ore 4 . P M

106
베수비오 화산 폭발 사진,
1872년. V&A: 2883-1925

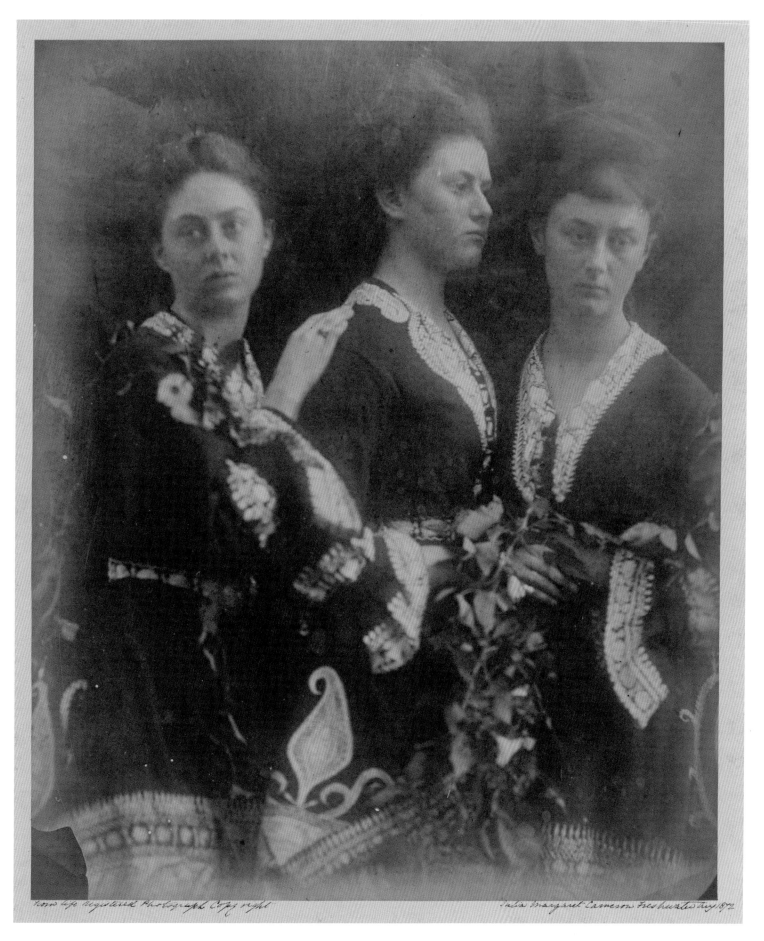

107
줄리아 마거릿 캐머런, 〈로리나/이디스/앨리스 리델〉,
콜로디언 습판 음화로 알부민 프린트, 1872년. V&A의 왕립사진협회 컬렉션,
국가유산재단기금 및 예술기금의 관대한 지원으로 획득함. RPS.713-2017

19세기 영국의 저명한 미술평론가 존 러스킨^{John Ruskin}은 옥스퍼드에서 앨리스의 개인 교사로 일하며 미술을 가르쳤고, 앨리스의 아버지를 '우리 시대의 학장 중 예술이 뭔지 아는 유일한 사람'이라고 표현했다.[3] 헨리 리델 학장이 그린 스케치는 크라이스트처치 컬렉션에서 볼 수 있는데, 자연, 건축, 캐리커처를 표현하는 그의 능숙한 솜씨가 잘 드러난다. 한편으로는 대학에서만 생활하며 느꼈을 지루함도 엿보인다. 리델 학장은 옥스퍼드대학 건물의 탑부터 반짝이는 가죽 부츠에 이르기까지 다양한 소재로 정교하고 상세한 잉크화를 그렸다.

러스킨은 앨리스의 미술 실력을 보며 앨리스에게 장래성이 있다고 확고하게 믿었다. 그는 앨리스에게 J.M.W. 터너의 삽화들을 베껴 그리게 하고 예술의 원리를 자세히 가르쳤다. 러스킨은 앨리스의 아버지에게 편지를 보내 앨리스를 엉뚱한 방향으로 교육시켰다며 책망한 적도 있다. '내가 해부학 연구를 비난하는데, 학장님은 딸에게 방에 가서 해골을 그리라고 하다니요. 내 최선의 노력을 물거품으로 만든 반대 세력의 주범이 바로 그것이었습니다.'[4]

어떻든 앨리스는 러스킨이 세운 미술 학교를 다니게 되었고, 동기들 중 앨리스만 여성이었다. 1870년에는 '시간 스케치'로 1등상을 받아 동기들의 감탄을 불러일으켰다. 앨리스의 여동생 바이올렛은 훗날 앨리스의 남편 레지널드에게 보낸 편지에서 이렇게 말했다. '미스터 [알렉산더] 맥도널드는 … 앨리스 언니의 스케치를 보며 즐거워했고 한두 가지 조언을 해 줬어요 … 어쨌든 미스터 R[윌리엄 블레이크 리치먼드 경]과 미스터 [조지 프레더릭] 와츠가 말한 것처럼 볼 가치가 있는 그림이에요 …'[5]

이 시기에 앨리스는 가족과 함께 와이트섬의 프레시워터에서 휴가를 보내기도 했다. 프레시워터는 1851년 빅토리아 여왕의 별장인 오스본 하우스가 문을 연 이후 19세기 중반부터 인기 있는 여행지로 떠올랐다. 시인 앨프리드 테니슨^{Alfred Tennyson}, 여배우 엘런 테리, 예술가 조지 프레더릭 와츠^{G.F. Watts}, 사진작가 줄리아 마거릿 캐머런^{Julia Margaret Cameron}은 왕실 처소에서 불과 몇 마일 떨어진 곳에서 보헤미안 서클을 만들어 교류했고, 종종 이곳 해안가에 집을 빌렸다.

1870년대에 줄리아 마거릿 캐머런은 앨리스를 비롯한 리델가 자매들을 모델로 사진을 여러 번 찍었는데, 캐머런의 작품들 중에서 가장 주목할 만한 작업이었다. 캐머런은 앨리스를 포모나, 알레테이아, 케레스 등 고대 그리스·로마 인물로 표현했다. 포모나는 로마 신화에 나오는 과일과 나무의 여신으로, 종종 다산을 상징하는 인물로 묘사되거나 성서 속 이브와 연관된다.(그림 105) 제우스의 딸들을 상징하는 고대 신화 모티브인 '미의 세 여신'을 연상시키는 포즈로 앨리스와 자매들을 촬영한 사진도 있다.(그림 107)

당시 일부 예술가들은 이러한 고전주의적 과거에 매혹을 느꼈다. 부분적으로는 19세기에 이루어진 새로운 고고학적 발견 때문이고, 국가적으로 지난날을 그리워하는 노스탤지어 물결이 일었기 때문이기도 하다. 어떻든 캐머런이 고전주의에 대한 향수를 지닌 덕분에, 그의 사진에는 세월이 흘러도 변치 않는 매력이 스며 있다. 21세기의 눈으로 보더라도, 포모나로 변신한 앨리스 리델 그리고 리델의 짧은 앞머리와 허리에 손을 얹은 포즈는 놀랍도록 현대적이다.

극작가이자 시인인 헨리 테일러^{Henry Taylor}는 1878년 한 편지에 이렇게 썼다. '어제 마거릿 캐머런이 며칠간 머무르러 우리 집에 왔는데, 리델가 소녀들의 사진을 몇 장 가져왔다네. 프레시워터 베이에 있는 앨프리드 테니슨의 집에 몇 주째 머물고 있는 크라이스트처치 학장의 딸들일세. 난 지금까지 캐머런이 찍은 사진들 중에서 앨리스 리델 양을 찍은 그 서너 장만큼 아름다운 사진을, 아니 모델의 아름다움을 그보다 더 잘 나타내는 사진을 거의 본 적이 없네. 자네가 앨리스를 아는지 궁금해. 그리고 내가 그 사진에서 본 앨리스의 아름다움을 자네도 본 적이 있는지 궁금하네.'[6]

캐머런의 사진에서는 영화적 특성이 느껴진다. 사진을 통해 드라마와 연극성을 전달했기 때문인데, 이는 회화적이고 극적인 것을 좋아한 19세기 분위기를 반영한다. 도지슨은 캐머런의 몇 가지 사진 작품을 보고 '일부는 악한 같고, 일부는 거의 흉측함에 가깝다'고 표현했다.[7] 그러나 캐머런이 소프트 포커스로 찍은 앨리스의 사진들은 강인하고 자신감에 차 있으며 지적인 젊은 여성 앨리스를 잘 포착했다.

1880년 9월 15일 앨리스는 웨스트민스터 사원에서 레지널드 하그리브스와 결혼했다. 하그리브

스는 도지슨의 크라이스트처치 칼리지 제자이기도 했다. 이로부터 1년 후, 도지슨은 옥스퍼드대학의 교수직에서 은퇴하고 사진 찍는 취미도 그만두었다. 그는 1885년 앨리스에게 보낸 편지에 이렇게 적었다. '내 마음속 그림은 여전히 생생하단다. 여러 해 동안 나의 이상적인 어린 친구였던 한 사람에 대한 그림 말이다 … 너와 친구로 지낸 이후에 다른 어린 친구들이 수십 명 있었지만, 그들은 전혀 달랐어.'[8] 도지슨은 그렇게 지난날을 회상하며 멈춰 있었지만, 앨리스 리델은 계속 앞으로 나아갔다.

앨리스가 결혼할 무렵 두 '앨리스' 책은 영국에서 하나의 문화 현상이 되었다. 화가 조지 던롭 레슬리는 1879년에 『이상한 나라의 앨리스』를 딸에게 읽어주는 어머니를 그렸다. 이 그림은 소설의 명성은 물론이고 이 소설이 빅토리아 시대 가정에 스며들었음을 그대로 보여 주었다.(그림 108) 그림 속의 딸아이는 레슬리의 실제 딸을 모델로 한 것인데, 레슬리의 딸 이름도 앨리스였다. 앨리스는 수수께끼 같은 표정을 짓고 있는데, 어머니가 들려주는 이야기에 매료되어 넋을 잃은 듯 보인다.

앨리스 하그리브스는 곧 세 아들 앨런(1881년 출생), 레오폴드(1883년 출생), 캐릴(1887년 출생)을 낳아 키우며 자신의 가정을 꾸려 갔다. 햄프셔주 커프넬스에 정착한 앨리스는 20세기까지 대중의 시선을 받지 않고 살았다. 앨리스는 1930년대에 미국을 방문하면서 비로소 엄청난 명성을 얻게 되고, 다른 사람이 쓴 이야기를 통해서가 아니라 직접 자신의 모습을 알릴 수 있는 기회를 가지게 된다.

108
조지 던롭 레슬리, 〈이상한 나라의 앨리스〉,
캔버스에 유채, 1879년경. 로열 파빌리온 및
박물관, 브라이턴 앤드 호브

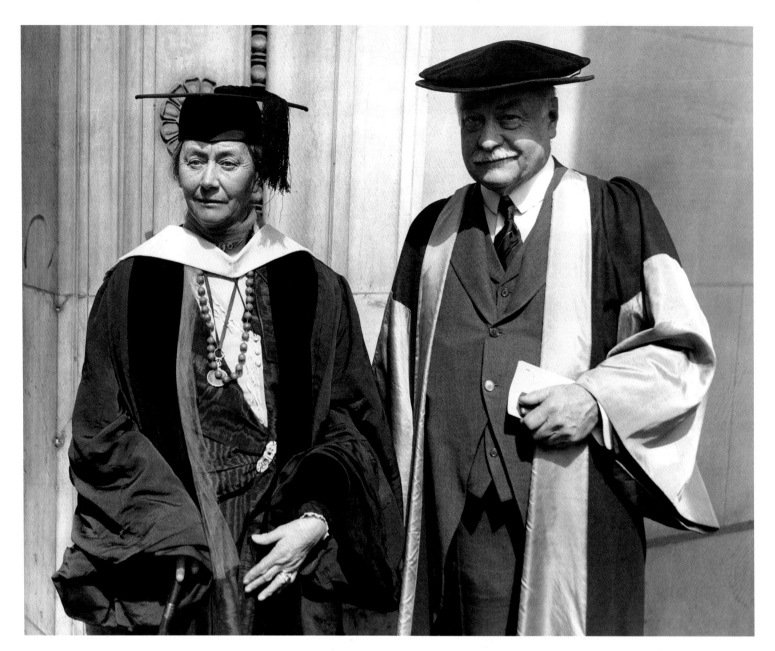

109
문학박사 학위를 받은 앨리스 하그리브스,
컬럼비아대학 총장 니콜라스 머레이
버틀러와 함께, 루이스 캐럴 100주년
기념행사, 뉴욕, 1932년

앨리스 하그리브스, 할리우드로 가다

1928년 4월 3일 앨리스 하그리브스(원래 성 리델)는 『이상한 나라의 앨리스』의 원본, 다시 말해 찰스 도지슨이 앨리스를 위해 직접 글씨를 쓰고 삽화를 그린 『땅속 나라의 앨리스』를 미국의 서적 수집가 A.S.W. 로젠바흐에게 15,400파운드(한화 2300여만 원 수준)를 받고 팔았다.

소더비 경매 회사가 앨리스를 대신해 이 책을 판매한다는 소식이 전해지자, 영국 내에서 거센 항의가 일었다. 『더 타임스』는 이 중요한 물건을 국내에 보관하자는 캠페인을 벌였고, 몇몇 대중은 앨리스에게 경매에 부치는 대신 영국 국립 도서관에 개인적으로 판매하라고 요구했다.

앨리스는 남편이 사망한 후 가족의 재정 문제를 도맡게 된 아들 캐릴에게 다음과 같이 편지를 보냈다. '[15,400파운드면] 나쁘지 않아 … [그 돈이면] 내가 걱정하던 유산상속세를 낼 수 있을 거야.'[9] 형편이 넉넉지 못한 미망인이었기에 신중하게 계산할 수밖에 없었다.

『땅속 나라의 앨리스』는 결국 경매를 통해 판매되었고 세 가지 중요한 사실이 드러났다. 첫째, 경매에서 팔린 문학 원고로서는 세계 최고가를 기록했다. 둘째, 『이상한 나라의 앨리스』가 문학 고전으로서 영국 국민의 의식 속에 독보적인 위치를 차지하고 있음을 보여 주었다. 셋째, 이 책이 판매되면서 앨리스 하그리브스도 주목받게 되었다. 앨리스의 명성은 국제적으로 높아졌고 그녀의 남은 생애 동안 지속되었다.

이 일이 있기 전에는 앨리스 하그리브스가 '이상한 나라의 앨리스'로 인한 유명세에 부담을 느낄 일이 없었다. 앨리스 하그리브스의 명성은 루이스 캐럴의 명성에 비해 금방 흐릿해졌고, 앨리스가 나이를 먹을수록 상대적으로 희미해졌기 때문이다. 앨리스는 『땅속 나라의 앨리스』의 사본을 만들어 아들 앨런에게 주면서 '이상한 나라의 앨리스로부터'라고 적었고, 햄프셔주 커프넬스에서 가족과 함께 사는 집을 '원더랜드'라고 불렀다.[10] 앨리스가 치러야 하는 유명세 중에 그녀를 짜증 나게 만든 유일한 요소는 앨리스가 어리석다거나 착취당했다는 식의 표현이었다. 1912년 『더 스피어』지에서 앨리스에게 사진을 한 장 달라고 부탁한 적이 있었다. 새로운 〈이상한 나라의 앨리스〉 제작물에 관한 기사를 쓰는 데 사용한다는 것이었다. 앨리스는 사진을 보내며 이렇게 적었다. '이 사진은 어때요? 무례하게 굴기에 충분한가요?'[11] 앨리스의 비웃음을 산 또 다른 일화는 앨리스가 아들 캐릴에게 보낸 편지에 나와 있다. '어제 어느 모임에 갔는데, 모임이 끝나자 앞에서 연설했던 여자가 다가오더니 이렇게 말하더구나. "진짜 앨리스와 악수해야겠어요."라고 말이야. 그러고 나서 몇 마디 쓸데없는 질문을 하다가, 도지슨 씨를 아냐고 묻는 거야. 그러면서 … 그다음 일에 대해선 더 할 말이 없구나 …'[12]

1932년 앨리스는 미국 컬럼비아대학으로부터 명예 문학 학위를 받으러 오라는 초대를 받았다.(그림 109) 아들 캐릴에 따르면 '아주 인상적인 순간이었다. A.P.H.[앨리스 플레전스 하그리브스]는 답장을 하면서 거의 감격에 사로잡혀 있었다…'[13] 대학 교육을 받은 적 없는 여성에게는 여든 살이 되어 학위를 받는 일이 강렬한 경험이었을 것이다. 학위 수여 행사는 대학 내 에이버리 도서관에서 열리는 캐럴 관련 전시회와 5월 4일 앨리스가 주빈으로 참석하는 마지막 행사와 함께, 루이스 캐럴 탄생 100주년을 축하하는 주요 행사였다. 앨리스는 컬럼비아대학교 체육관에 마련된 자리에서 연설을 하고 기립 박수를 받았다. 연설은 미국, 캐나다 및 유럽 전역에 방송되었다. 앨리스는 이렇게 말했다. "만약에 루이스 캐럴이 오늘날 내가 겪는 이야기를 그때 나에게 말해 주었다면, 캐럴이 나를 그의 '앨리스'로 삼아 들려주던 기발한 이야기만큼이나 이상하게 느껴졌을 것입니다."[14]

80대에 접어든 앨리스 하그리브스가 청중에게 연설하는 모습은, 앨리스라는 상징적인 캐릭터로 살아온 그녀 이력의 정점을 찍는 것 같았다. 그리고 캐럴이 만든 원본 『땅속 나라의 앨리스』도 캐럴에게 영감을 주었던 사람의 손에서 떠나갔다. 다음 앨리스는 누가 될까?

'앨리스가 되는 것'은 매력적이고 장래성이 높은 일이었다. 20세기 초에는 새로운 비판적 연구, 패션, 연극 제작, 삽화가 등장하면서 두 '앨리스' 책에 대한 열광이 더욱 고조되었다. 그러나 작품에서 앨리스를 구현하는 역할을 맡은 이들에겐 심리적으로나 육체적으로나 큰 부담이 되기도 했다. 1951

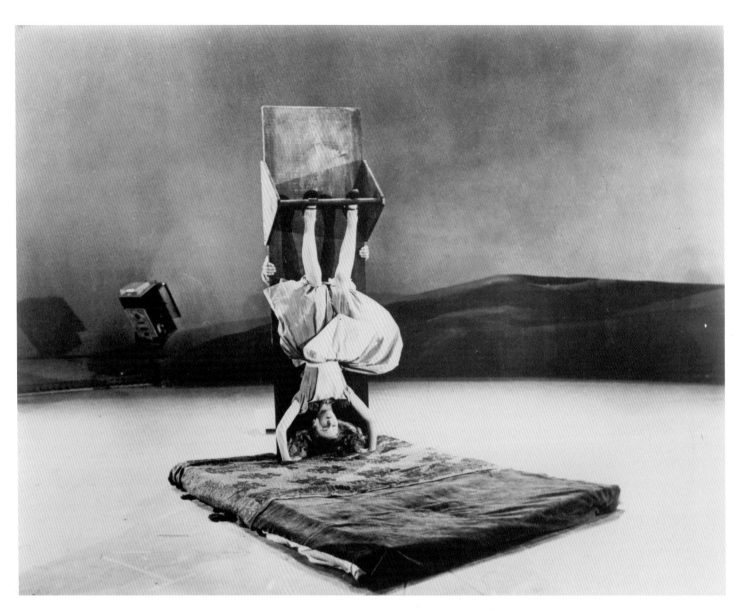

110
〈이상한 나라의 앨리스〉 참고 영상 속에서
거꾸로 서 있는 캐스린 보몽, 월트 디즈니
프로덕션 제작, 1951년

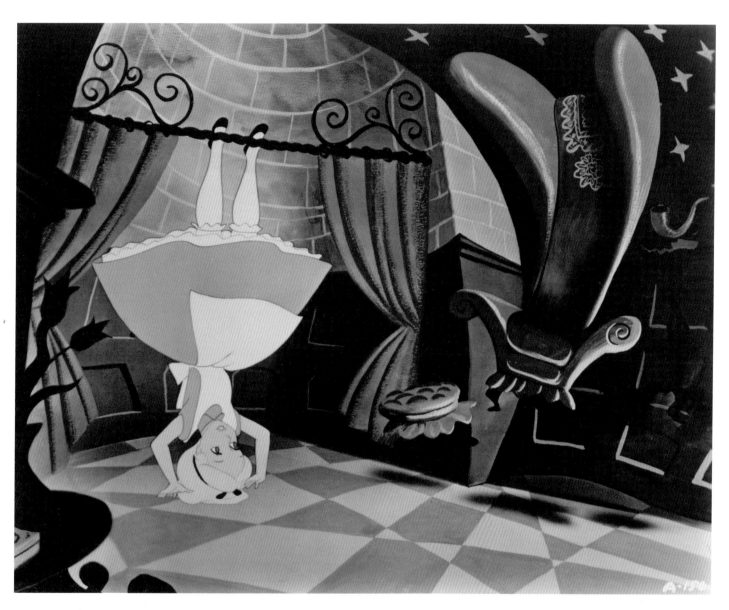

111
〈이상한 나라의 앨리스〉 스틸, 월트 디즈니
프로덕션 제작, 1951년

년 디즈니의 애니메이션 장편 영화에서 앨리스 역을 맡은 캐스린 보몽Kathryn Beaumont은 스크린 속 캐릭터의 움직임이 정확하게 표현되도록 몇 가지 작업에 참여해야 했다.(캐릭터의 동작을 사실적으로 그릴 수 있도록, 사람이 먼저 여러 가지 동작을 하고 이를 녹화하거나 스케치해 참고 자료로 사용했다. 보몽은 앨리스 목소리를 연기했을 뿐 아니라 앨리스의 동작 모델 역할도 했다.-역주) 스튜디오 기술자들은 '앨리스가 빙빙 돌거나 토끼 굴 아래로 떨어지는 모습을 제대로 표현할 수 있도록 기발한 장치들을 마련했고, 덕분에 예술가들은 애니메이션에 생생함과 활기를 담아 멋진 영화를 만들 수 있었다.'(그림 110, 111)[15] 한편, 노먼 Z. 매클라우드가 감독하고 파라마운트사가 제작한 1933년 영화에서 앨리스를 연기한 배우는 수천 명의 캐스팅 경쟁을 뚫은 열일곱 살의 샬럿 헨리였다. 헨리는 한 인터뷰에서 이렇게 말했다. "나는 더 이상 샬럿 헨리가 아니었어요. 앨리스 의상을 입자 사람들이 어렸을 때 읽었던 가공의 인물로 변했어요. 내 정체성은 사라지고 없었어요."[16]

앨리스라는 캐릭터는 꿈의 역할이었다. 명성과 매력을 얻을 수 있기 때문이었다. 하지만 앨리스 하그리브스가 겪었듯이, 그것은 상당한 무게가 될 수도 있었다. 하그리브스가 아들 캐릴에게 보낸 편지들 중 거의 마지막 시기에 해당하는 편지 하나에는 다음과 같이 적혀 있다. '하지만 사랑하는 아들아, 나는 이상한 나라의 앨리스로 사는 일에 지쳤단다. 배은망덕하게 들리니? 그렇겠지. 지친 건 나뿐이야.'[17] 캐릴은 어머니 대신 기자와 팬이 보내는 편지들을 관리하는 일을 맡았고, 동시에 '앨리스' 책의 다양한 판본, 관련된 상품, 광고 등을 구입해 가족용으로 소장했다. 파라마운트사의 요청으로 앨리스 하그리브스는 1933년 〈이상한 나라의 앨리스〉의 앨리스 역 캐스팅에 도움을 주기도 했다. 하그리브스는 『픽처고어 위클리Picturegoer Weekly』지에 이 영화를 극찬하는 리뷰를 썼다.

> 이 영화를 본 후 나는 너무도 기뻤다. 그리고 가장 사랑받는 책인 앨리스를 해석할 수 있는 유일한 매체는 발성 영화임을 확신하게 되었다 … 이 영화는 내게 큰 의미가 있다. 그동안 앨리스 책이 무대용으로 여러 번 각색되었고 많은 예술가가 삽화를 아름답게 그려냈지만, 나에게 있어 원더랜드란 언제나 루이스 캐럴이 만든 단어를 말하고 테니얼이 그린 그림처럼 생긴 이들이 사는 곳이기 때문이다. 이 영화는 의상들을 아주 훌륭하게 제작했고, 단어들도 잘못 다루거나 바꾸지 않았다.[18]

1년 후, 앨리스 하그리브스는 차를 타고 여행하는 중에 병에 걸리고 말았다. 하그리브스는 1934년 11월 16일 뉴포레스트의 린드허스트에서 눈을 감았다.

디즈니가 훗날 최고의 '앨리스' 애니메이션으로 평가받게 될 작품을 준비하고 있던 시기에 '앨리스'의 원본, 즉 『땅속 나라의 앨리스』는 영국으로 돌아왔다. 소더비 경매에서 이 책을 구입했던 로젠바흐 박사는 이를 엘드리지 R. 존슨에게 개인적으로 판매했다가, 1945년 존슨이 사망했을 때 다시 구매했다. 그리고 1946년에는 5만 달러를 받고 미국의 한 후원 단체에 다시 판매했다. 이 단체는 1948년 대영 박물관에 책을 기증했다. '오랫동안 자력으로 히틀러를 저지한 숭고한 이들'[19]에게 주는 상징적인 선물이었다.(제2차 세계 대전에서 독일에 맞서 미국과 함께 싸운 것에 대한 감사의 표시다.-역주) 앨리스 하그리브스가 세상을 떠난 지 14년 후 일어난 일이었다. 이 소식이 주목을 받으면서 '앨리스' 책들에 대한 관심도 다시 한번 높아졌다.

난 도대체 누구지?

세상을 떠난 지 60여 년이 흐른 후, 앨리스 하그리브스는 자신과 『이상한 나라의 앨리스』와의 관계를 최종적으로 규정할 기회를 갖게 된다. 2001년 소더비는 앨리스 하그리브스의 편지, 일기, 여행기, 스케치북, 사진 앨범을 포함한 개인 소장품 전체를 판매했다.(그림 112) 경매는 '루이스 캐럴의 앨리스: 앨리스 리델과 그녀 가족의 사진, 책, 서류 및 개인 소지품'이라는 제목으로 열렸다. 역사적인 책 『이상한 나라의 앨리스』와 관련된 자료를 마지막으로 대량 판매하는 행사였기에 상당한 주목을 받았다.

하그리브스의 손녀 메리 진 세인트 클레어는 이와 같은 경매가 현실적인 문제 때문이라고 밝혔다. 세인트 클레어가 자신의 세 자녀에게 소장품을 공평하게 분배하기는 어려웠기 때문이다. 물론 경매에 부치면 재정적으로도 상당한 보상을 받을 수 있었다. 루이스 캐럴의 전기 작가인 모튼 N. 코언 Morton N. Cohen은 『뉴욕 타임스』에 이렇게 말했다. '그 소장품들은 진짜 앨리스와 루이스 캐럴의 관계를 볼 수 있는 잔재다. 그동안 하그리브스 가족이 소유했던 다른 물건들도 포함되어 있는데, 앨리스가 54년 동안 착용한 결혼반지와 같이 지극히 개인적인 물품도 있다.'[20] 당시 소더비는 이 소장품들이 아동 문학과 19세기 초상 사진에 관심 있는 수집가들에게는 '성배聖杯'와 같다고 홍보했다.[21] 경매 수익은 무려 2백만 파운드를 넘었다.

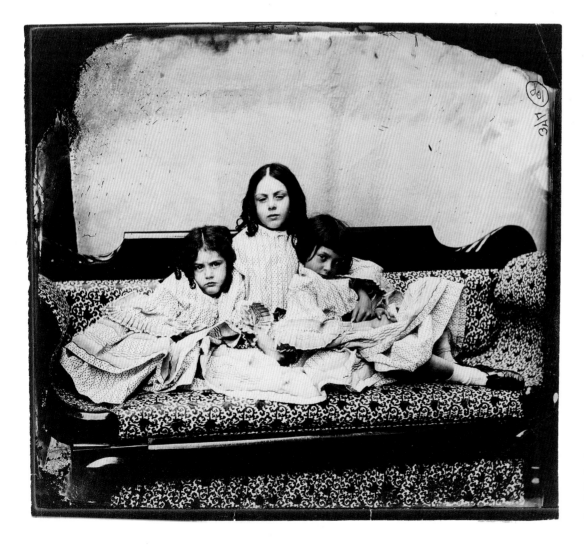

112
찰스 럿위지 도지슨(루이스 캐럴)이 촬영한
리델가 세 자매의 유리판 음화:
'루이스 캐럴의 앨리스' 경매 17번 품목,
소더비, 2001년. 텔아비브 미술관 구입

경매는 큰 성공을 거두었고 이는 '앨리스'의 매력이 가진 힘을 다시 한번 느끼게 해 주었다. 리델가의 먼 친척들이 쓴 편지까지 관심을 끌 정도였다. 그뿐 아니라, 의도치 않게 앨리스 하그리브스의 인생 이야기를 온전하고 정확하게 알리는 계기가 되었다. 그렇게 드러난 하그리브스의 이야기는 20세기 후반에 출판된 그녀에 관한 전기 몇 편이 불러일으킨 관심을 훨씬 뛰어넘었다.[22] 또 1930년대에 하그리브스와 관련해 엄청나게 쏟아졌던 언론 기사들 중에서 잘못 보도된 부분들을 바로잡는 계기가 되었다.

경매 이후 스크린과 무대에서도 '실제 앨리스'를 향한 관심이 급격히 늘어났다. 앨리스를 캐럴에게 영감을 준 현실 속 인물로 표현하든 아니면 캐럴의 허구적 창작물과 동일한 존재로 표현하든, 다른 해석을 추가하지 않고 앨리스 리델/하그리브스 자체만을 표현하려는 시도들이 생겨난 것이다. 이러한 움직임은 마침내 밝혀진 미스터리에 대중이 얼마나 많은 관심과 호기심을 가지고 있는지를 보여 주었다.

감독들과 작가들은 찰스 도지슨과 앨리스 리델을 내러티브에 끌어들여, 작품에 영감을 준 실제 인물의 맥락에서 이야기를 재평가했다. 이러한 액자식 구성을 처음 이용한 영화는 루 부닌, 댈러스 바우어, 마크 모레트가 감독한 프랑스어/영어 각색작 〈이상한 나라의 앨리스〉(1949)다.(그림 113) 영화는 도지슨이 크라이스트처치의 건축물을 촬영하고 있는 장면으로 시작한다. 그리고 도지슨과 그가 애정을 보이는 대상이자 원작 속 주인공보다는 나이가 많은 앨리스의 깊고 친밀한 관계를 보여 준다. 이 영화에서는 도지슨이 '주인공'이 되어, 빅토리아 여왕의 방문을 맞이하며 지루한 하루를 보내야 하는 리델가 세 자매를 구출해 함께 보트 여행을 떠난다.

113
〈이상한 나라의 앨리스〉에서 앨리스 역을 맡은 캐럴 마시와 루이스 캐럴 역을 맡은 스티븐 머리, 댈러스 바우어/루 부닌/마크 모레트 감독, 루 부닌 프로덕션/UGC 제작, 1949년

루 부닌의 영화는 '앨리스' 책의 기원이 되는 실존 인물들을 다룬 최초의 영화다. 하지만 이러한 방식을 처음 시도한 사람은 작가이자 철학자인 올더스 헉슬리였다. 헉슬리는 1945년 월트 디즈니 애니메이션을 위한 '앨리스' 시나리오를 쓰면서 현실 속 이야기에 바탕을 두었다. 헉슬리는 배우 아니타 루스에게 쓴 편지에서 다음과 같이 말했다.

> 디즈니와 '이상한 나라의 앨리스' 대본 계약을 하려고 합니다. 테니얼의 그림과 캐럴의 스토리를 만화 버전으로 만드는 것인데, 성직자 찰스 도지슨의 실제 삶도 에피소드에 포함됩니다. 덕분에 뭔가 멋진 걸 만들어낼 수 있을 것 같아요. 그러니까, 말할 수 없이 특이하고 억눌려 있고 엉뚱한, 논리학과 수학을 가르치는 옥스퍼드대학의 강사이자 자신이 그린 환상 속에서 어린 소녀들과 함께 피난처를 찾는 사람 말입니다.[23]

그러나 결국 디즈니는 실존 인물인 앨리스 리델이 스크린에서 두드러지게 묘사되는 방식을 거절했다. 그리고 『이상한 나라의 앨리스』와 『거울 나라의 앨리스』를 혼합한, 순수하게 애니메이션으로 이루어진 에피소드 구조로 돌아갔다.

1980년대부터 '실제 앨리스'는 그 자체로 하나의 탐구 주제가 되었다. 그중 작가 데니스 포터 Dennis Potter의 작업이 주목할 만하다. 포터는 BBC 텔레비전 드라마 〈앨리스〉(1965) 그리고 이 작품을 확장한 영화 〈드림차일드〉(1985)를 썼다. 〈드림차일드〉는 두 시간대를 오가며 펼쳐진다. 하나는 80세의 앨리스 하그리브스가 미국에 간 1932년이고 다른 하나는 앨리스 리델과 찰스 도지슨의 관계를 볼 수 있는 1860년대다. 개빈 밀러 Gavin Millar가 감독을 맡았으며, 짐 헨슨 크리어처 숍 Jim Henson's Creature Shop에서 만든 인형들이 미친 모자 장수를 비롯한 여러 캐릭터들로 등장한다. 영화는 루이스 캐럴(배우 이언 홈)과 앨리스 리델(배우 어밀리아 생클리)의 복잡한 감정 관계와 그들이 겪는 심리적 영향을 탐구한다.

영화에서 앨리스 하그리브스는 캐럴 탄생 100주년 기념행사에 참석하기 위해 영국을 출발해 미국 뉴욕으로 간다. 하그리브스는 환상 속에서 '앨리스' 책에 나오는 이미지, 소리, 언어가 만들어 내는 불협화음을 겪고 나서 자신을 돌아보게 된다. 나이 든 하그리브스가 '앨리스' 책 속의 친숙한 캐릭터들과 함께 등장하는 초현실적 장면에서, 캐릭터들은 모두 크고 기괴한 인형들로 표현된다.(그림 114) 미친 모자 장수, 3월 토끼, 애벌레는 이제 그녀를 괴롭히고 겁먹게 만드는 존재다. 애벌레는 『이상한 나라의 앨리스』에 나오는 시 '아버지 윌리엄, 당신은 늙으셨어요'를 이용해 "하그리브스 부인, 당신은 늙으셨어요."라고 말한다. 밀러는 이 캐릭터들을 두고 '노부인의 악몽에서 생겨난 것이라 느껴질 만큼 험악하다'고 묘사했다.[24] 『뉴욕 타임스』의 스티븐 홀든은 이 영화에 관해 다음과 같이 평했다. "코럴 브라운〔앨리스 하그리브스 역〕은 꿋꿋한 위엄을 보여 주며, 겉모습에서 빅토리아 시대의 교양에 걸맞은 차가움이 느껴지지만 그 틈 사이로 따뜻함과 연약함이 끊임없이 흘러나온다."[25]

포터가 쓴 〈드림차일드〉 대본은 앨리스가 세계적인 명성을 얻기 훨씬 전에 '앨리스' 책이 그녀의 삶에 미친 깊고도 지울 수 없는 변화를 다룬 첫 번째 작품이었다. 한 인터뷰에서 포터는 '얽매여 있고, 억압되어 있고, 이상하고, 장난스럽고, 고통스러워하지만 유쾌하게 창의적인 남성. 그리고 당시 뉴욕에 도착해 문화적 충격을 받고 과거를 되돌아보는 나이든 여성'을 탐구하고 싶었다고 말했다.[26] 밀러 감독도 포터의 말에 동의하며 이렇게 말했다. "환상과 현실에 관한 그런 아이디어가 마음에 든다. 하나가 어디서 끝나고 다른 하나가 어디서 시작되는지 전혀 알 수 없고, 사람들의 삶에서 악몽과 꿈이 중요한 자리를 차지하게 만드는."[27]

20세기와 21세기에 제작된 영화들 중에는 앨리스 리델과 루이스 캐럴에게 경의를 표한 작품들도 있다. 이 영화들은 옥스퍼드, '황금빛 오후', 빅토리아 시대의 의례 절차 등 리델과 캐럴이 실제로 경험한 시대와 배경을 액자식 구성으로 활용해 앨리스의 세상을 표현했다. 한편 앨리스의 특징, 특히 조숙하고 고집스럽고 완고한 성격은 점차 사회에 대한 반항으로 해석되기 시작했다. 1999년 제작된 TV 영화에서 앨리스가 지루한 가든파티를 떠나버리는 장면이나 팀 버튼의 2010년 영화에서 앨리스가 약혼을 거절하는 장면이 그렇다.

영국 여배우 주디 덴치Judi Dench는 마이클 그랜디지Michael Grandage가 연출하고 존 로건John Logan이 시나리오를 쓴 2013년 연극 〈피터와 앨리스〉에서 앨리스 하그리브스 역을 맡았다.(그림 115) 이 연극은 1934년 뉴욕의 한 서점에서 앨리스가 피터 루엘린 데이비스Peter Llewellyn Davies를 만났던 실제 사건에 초점을 맞췄다. 피터 루엘린 데이비스는 J.M. 배리의 『피터 팬』에 영감을 준 인물이다. 〈피터와 앨리스〉는 작가 그리고 작가에게 영감을 준 어린이 사이에 형성된 내밀한 관계를 세심하고 예리하게 탐구했다. 연극 속에서 앨리스 하그리브스가 자신의 명성과 그에 따른 책임을 받아들인 반면, 피터 루엘린 데이비스는 허구 속 '타자他者'를 감당하지 못한다(실제로 피터는 훗날 자살로 생을 마감했다—역주).

앨리스 나는 외풍이 드는 방에 사는 외로운 노파가 될 수도 있고, 이상한 나라의 앨리스가
 될 수도 있어 … 난 앨리스가 되기로 선택했지.
 〔비트〕
앨리스 이제 선택은 네 몫이야.
피터 무슨 말인지 모르겠어요.
앨리스 그건 네 인생이야. 배리의 인생이 아니지. 네 형의 인생도 아니고. 네 거야 … 그러니
 네가 선택해.
피터 내가 뭘 하길 바라는 거죠?
앨리스 네가 살길 바라는 거야.[28]

주디 덴치는 그동안 무대 위에서 '매우 다양한 유형의 강인한 여성'을 연기해 왔다. 〈피터와 앨리스〉의 앨리스 역시 〈윈저의 즐거운 아낙네들〉의 퀴클리 부인, 〈한여름 밤의 꿈〉의 티타니아와 함께, 덴치가 연기한 강인한 여성 캐릭터에 속한다.[29]

이전의 각색작들에서 앨리스 역을 맡았던 여배우들은 작품 분위기에 캐릭터를 맞추려고 애썼다. 각색작 중에는 캐럴의 텍스트를 다소 희석시킨 것이 많았고, 따라서 앨리스는 입체적인 캐릭터라기보다는 매력적이지만 별로 중요하지 않은 인물로 더 많이 등장했다. 하지만 '실제 앨리스'의 단호한 성격, 모험심, 사생활이 사실대로 널리 알려지게 되면서, '실제 앨리스'를 표현하는 데는 애쓰거나 주의를 기울일 필요가 없게 되었다. 연기자에게는 '가상의 앨리스'보다 '실제 앨리스'의 복잡한 캐릭터가 더 매력적이었다.

앨리스 리델은 자신이 하나의 문화 현상에 영감을 주리라고는 전혀 예상하지 못했다. 하지만 그 문화 현상은 그녀를 놀라운 모험으로 이끌었다. 앨리스 리델의 유산은 우리에게도 이어지고 있다. 우리 곁에 영원히 남을 『이상한 나라의 앨리스』, 그 상징적인 작품에 대한 이해를 넓혀 주고, 읽는 즐거움을 더해 주며, 연구를 더욱 풍부하게 해 주기 때문이다.

114
〈드림차일드〉에서
앨리스 하그리브스(코럴 브라운),
가짜 거북, 그리폰이 함께 있는 스틸,
데니스 포터 각본, 개빈 밀러 감독,
손 EMI 제작, 1985년

115
〈피터와 앨리스〉에서
앨리스 하그리브스 역을 맡은 주디 덴치와
'이상한 나라의 앨리스' 역을 맡은
루비 벤탈, 노엘 코워드 극장,
런던, 2013년

NOTES
주해

루이스 캐럴 및 두 '앨리스' 책과 관련된 도서/기사 중 다수는 뒤의 참고문헌에 표기되어 있다. 이들 도서/기사의 경우 여기 주해에는 저자와 출간연도만 짧게 언급했다.

앨리스를 만들다

1 Cohen and Gandolfo 2008, note 1, p. 98.

2 Wakeling 1993-2007, note 1, p. 96에서 인용. 캐럴은 1871년 11월 3일 일기에 이렇게 썼다. '맥밀런으로부터 『거울 나라』 선주문이 이미 7,500부(9,000부 인쇄)이고, 곧바로 6,000부를 더 인쇄할 예정이라고 들었다!'

3 Cohen and Gandolfo 2008, 1866년 3월 8일.

4 인쇄 부수는 속표지에 천 단위로 표시되었다. 『거울 나라의 앨리스』는 1년 만에 약 32,000부가 팔렸다. 『이상한 나라의 앨리스』 판매는 같은 해(1872년) 말까지 40,000부로 늘어났다. 셀윈 구데이커Selwyn Goodacre가 확인해 준 정보.

5 1865년 12월 16일 잡지 『아테네움Athenæum』은 내용이 '너무 복잡'하고 테니얼의 삽화는 '음산하고 거칠지만 … 그래도 재치 있다'고 평했다. 더 많은 리뷰는 다음을 참고. 'The Reviews…', 『재버워키Jabberwocky』, Issues 41-4.

6 『타임스Times』는 '훌륭한 난센스'라고 평함, 1865년 12월 26일; 『가디언Guardian』은 '완전히 난센스다. 하지만 난센스가 너무 우아하고 유머러스해서 끝까지 읽지 않을 수 없다'라고 평함, 1865년 12월 13일; 『퍼블리셔 서큘러Publishers Circular』는 '올해 우리가 받은 아동 도서 200권 중 가장 독창적이고 매력적인 책은 『이상한 나라의 앨리스』다… 기분 좋은 난센스'라고 평함, 1865년 12월 8일. 모두 다음에서 인용. 『재버워키Jabberwocky』, Issues 41-2.

7 '추한 환상 이미지 … 섬세'는 『런던 리뷰London Review』, 1865년 12월 23일; '그것만으로…'는 『일러스트레이티드 런던 뉴스Illustrated London News』, 1865년 12월 10일. 앞의 책.

8 킹슬리의 편지는 Cohen 1979, note 1, p. 81에서 인용; '교훈적인 시를 비틀어 놓은 편들'은 Cohen and Wakeling 2003, p. 7에서 인용.

9 『네이션Nation』, 1866년 12월 13일. 다음을 참고. Cohen and Gandolfo 2008, note 3, p. 48.

10 '아이들은 거의 관심이 없다…'는 『네이션Nation』, 1869년 4월 8일, p. 276, 출간 예정인 독일어 번역본에 대한 리뷰. 편지를 쓴 이는 메사추세츠주 웨스트 록스베리의 C.M.H., 1869년 4월 9일. 편지는 1869년 4월 15일 p. 295에 실림. 다음을 참고. Cohen and Gandolfo 2008, notes 3-5.

11 『일러스트레이티드 런던 뉴스Illustrated London News』, 1871년 12월 16일, p. 599. 앞의 책, note 4, p. 99.

12 다음 웹사이트에 인덱싱된 『재버워키Jabberwocky』 및 『캐럴리언Carrollian』에서 이 주제에 관한 다양한 기사를 찾을 수 있다. www.thecarrollian.org.uk

13 리치먼드 스쿨 교장 제임스 테이트가 작성한 학교 성적표, 1844년 12월 17일, 길퍼드 서리 역사 센터 소장.

14 '유용하고 교훈적인 시집', 도지슨의 필사본, 1845년. 뉴욕대학교 페일즈 도서관 소장.

15 '미슈매슈Mischmasch', 도지슨의 필사본, 1855-1862년. 보스턴 하버드대학교 호튼 도서관 소장. 현재 남아 있는 잡지는 다음 4개뿐이다. '사제관 우산Rectory Umbrella'(1849/50년경-1953년) 및 '미슈매슈', 보스턴 하버드대학교 호튼 도서관 소장; '유용하고 교훈적인 시집Useful and Instructive Poetry', 뉴욕대학교 페일즈 도서관 소장; '사제관 잡지Rectory Magazine', 텍사스대학교 해리 랜섬 센터 소장. '미슈매슈' 이전에 만든 잡지들에 관해서는 다음과 같이 설명되어 있다. '유용하고 교훈적인 시집', 1845년; '사제관 잡지', 1848년; '혜성Comet'은 '다양성을 추구하기 위해 옆으로 넘기는 게 아니라 위로 넘기도록 만들었음', 1849년; '장미꽃 봉오리Rosebud'는 '주목할 내용은 많지 않음'; '별Star'은 '더 작은 규모 … 확실히 수준 미달'; 삼각형 모양으로 만든 '도깨비불Will-o'-the-Wisp'은 '수준이 떨어짐'.

16 '방법과 수단Ways and Means', 1855년, 개인 소장.

17 도지슨은 처음에 B.B.라는 가명을 사용하다가, 1856년 3월 『더 트레인The Train』에 '고독Solitude'이라는 시를 발표할 때 새로운 이름을 만들었다. 1856년 2월 8일, 10일 및 11일 일기에서 이를 언급한다. 3월 1일 잡지 편집자 에드먼드 예이츠에게 보낸 편지에서 제안한 이름은 루이스 캐럴 외에 데어스, 에드거 커스웰리스, 에드거 U.C. 웨스트힐, 루이스Louis 캐럴 등이었다.

18 다음을 참고. E.L.S[hute], 'Lewis Carroll as Artist: and Other Oxford Memories', 『콘힐 매거진Cornhill Magazine』, New Series, vol. LXXIII, no. 437, 1932년 11월, p. 559. E.L.슈트는 삽화가였으며, 크라이스트처치의 교수 리처드와 결혼했다.

19 'Alice's Recollections of Carrollian Days. As Told to her Son, Caryl Hargreaves', 『콘힐 매거진Cornhill Magazine』, New Series, vol. LXXIII, no. 433, 1932년 7월, p. 2.

20 Collingwood 1898, p. 92.

21 Wakeling 1993-2007, 1862년 7월 4일 일기 및 앞 페이지.

22 Carroll 1866[1865], 서문.

23 앨리스 하그리브스(결혼 전 성은 리델), Collingwood 1898, p. 96에서 인용.

24 '하코트와 나'는 Wakeling 1993-2007, 1862년 8월 6일. 아마도 화학자 오거스터스 조지 버논 하코트를 가리키는 것으로 보인다; Wakeling 1993-2007, 1862년 8월 3일 note(81) 참고.

25 '땅속 나라의 앨리스Alice's Adventures Under Ground', 도지슨의 필사본, 1862-1864, ch. 2.

26 '다정한 엄마', 『라 바가텔: 3~4세 어린이를 위한 프랑스어 입문』, 1779년 존 마셜이 첫 출간, 1866년까지 계속 재판됨; 아이작 와츠, 『성가Divine Songs』, 1715년 첫 출간, 이후 200년 동안 수많은 판본이 나옴; 로버트 사우디, '노인의 안락과 그것을 얻는 법Old Man's Comforts and How He Gained Them', 1799년 1월 17일 『런던 모닝 포스트London Morning Post』에 실림. 제임스 세일즈의 '저녁 별', H. 터커 편곡, 1855년 J. 히들리가 뉴욕 알바니에서 첫 공개. 이 노래는 캐럴의 일기에 언급되어 있음. 다음을 참고. Wakeling 1993-2007, 1862년 8월 1일.

27 Wakeling 1993-2007, 1863년 5월 9일.

28 Cohen and Gandolfo 2008, p. 21, 1869년

29 3월 19일, 출판사에서 독일판 책에 저렴한 종이를 사용한 것 같다는 캐럴의 불만과 관련해 맥밀런이 쓴 편지다.

29 Wakeling 1993-2007, 1863년 7월 16일. 토마스 울너는 라파엘전파 조각가이자 시인.

30 Cohen 1979, 1863년 12월 20일.

31 Cohen and Gandolfo 2008, 1864년 11월 11일.

32 Cohen 1979, 1863년 12월 20일.

33 『콘힐 매거진Cornhill Magazine』, 1932년 7월, p. 6.

34 당시 가치로 계산된 금액임.

35 Wakeling 1993-2007, 1864년 10월 12일.

36 앞의 책. ('내게 목판화 한 점을 보여 주었는데, 그게 그가 완성한 유일한 그림이었다.') 삽화는 목판에 새겼지만, 캐럴과 출판사는 목판을 전기 제판(일렉트로타이프)하기로 일찍이 결정했다. 목판이 마모되지 않도록 방지하고 더 오래 보존하기 위해서였다. 전기 제판은 황산구리 용액에 원본을 재현한 몰드와 구리를 넣고 전류를 통과시켜, 몰드 위에 구리 층이 생기도록 하여 원본과 똑같은 형태로 복사하는 방식이다.

37 Wakeling 1993-2007, 1865년 4월 8일.

38 앞의 책, 1865년 7월 20일.

39 앞의 책, 1865년 7월 31일.

40 앞의 책, 1865년 11월 9일.

41 '쓰면 어떨지'는 1866년 8월 24일, 필라델피아 로젠바흐; '거울 집'은 Wakeling 1993-2007, 1868년 5월 20일, 캐럴이 삽화가 노엘 페이턴에게 '거울 나라' 삽화를 그려 줄 수 있는지 물어봐 달라고 조지 맥도널드에게 요청한 내용. 캐럴은 1868년 1월 『거울 나라』 이야기를 쓰기 시작했다. 다음을 참고. Wakeling 1993-2007, note 211, p.139.

42 '해 나가기로'는 1868년 7월 3일, 필라델피아 로젠바흐. 『거울 나라』 삽화에 대한 기획은 1869년 1월에 시작했지만, 1년 후 캐럴은 '대략적인 스케치 10여 점'만 볼 수 있었다. 대부분의 삽화 주제는 1870년 3월에 추가되었다. 테니얼은 1871년 3월까지 27점밖에 그리지 못했다. 다음을 참고. Wakeling 1992, 2008(1870년 1월 20일, 1871년 1월 15일 및 1870년 3월 11일).

43 '거울 너머' 및 '거울 나라'는 Cohen and Gandolfo 2008, note 1, p. 85. 각각 1870년 3월 21일 및 24일. 1871년 1월 15일, 맥밀런은 '너머Through'라는 단어에 찬성하는 편지를 보내며 이렇게 적었다. '바로 그겁니다. 더 나은 단어는 찾지 못할 겁니다.'

44 톰 테일러에게 보낸 편지의 일부, 1864년 6월 10일, 『이상한 나라의 앨리스』(폐기된 초판, 1865년)라는 제목에 대한 언급이 있다. 영국 국립 도서관.

45 Cohen 1979, 1864년 6월 10일.

46 톰 테일러에게 보낸 편지, 1864년 6월 10일.

47 Page 1869, pp. 24-5.

48 Carroll 1887, p. 181.

49 '가시처럼 뾰족한 것을 달고 있는 종류'는 Carroll 1872[1871], p. 33.

50 앞의 책, p. 176.

51 테오필러스 카터에 대해서는 성직자 W. 고든 베일리가 『타임스Times』(1931년 3월 19일)에 보낸 편지를 참고, 다음에서 인용. Mark Davies, 'The Real Mad Hatter?', 『타임스 문학 부록Times Literary Supplement』, 2013년 5월 15일. '못생기고' 및 '거북할 정도로 뾰족한 턱'은 Carroll 1866[1865], p. 132; '으르렁거리는 쉰 목소리'는 Carroll 1866[1865], p. 84; 공작 부인에 관해서는 Hancher 1985, pp. 41-7 참고; 『펀치Punch』 관련해서는 Morris 2005 및 Guiliano 1982, pp. 26-49 참고; 도도새는 올리버 골드스미스의 『지구의 역사와 생기 넘치는 자연An History of the Earth, and Animated Nature』(1774), Sibley 1974 참고.

52 Carroll 1887, p. 180.

53 Cohen and Gandolfo 2008, 1868년 1월 24일, 1869년 1월 24일 및 1869년 1월 31일.

54 Carroll 1872[1971], pp. 65-6.

55 Carroll 1866[1865], p. 97.

56 Madden 1973, pp. 67-76. 캐럴의 신문 투고와 관련해서는 Lovett 1999 참고; '나는 내 사랑을 사랑하네'는 Carroll 1872[1871], pp. 149-50.

57 원본 삽화는 보스턴 하버드대학교 호튼 도서관에 소장. 디젤 아카이브Dalziel Archive는 대영 박물관; vol. 20에 『이상한 나라의 앨리스』 교정쇄가 포함되어 있음.

58 삽화 계획은 옥스퍼드 크라이스트처치에 소장. 『거울 나라』 삽화 계획의 변경 사항에 관한 논의는 Wakeling 1992 참고. 1865년 3월 8일 테니얼은 개구리와 물고기 하인, 수수께끼를 내는 미친 모자 장수, 노래하는 미친 모자 장수의 삽화 배치에 관해 캐럴에게 편지를 썼다. Cohen and Wakeling 2003, p. 12에서 인용. 삽화 위치에 관한 논의는 Hancher 1985 참고.

59 Carroll 1866[1865], p. 15.

60 Carroll 1872[1971], p. 166.

61 앞의 책, p. 85.

62 Carroll 1866[1865], p. 126.

63 Carroll 1872[1871], p. 50.

64 앞의 책, p. 24.

65 러티먼 배리 부인에게 쓴 편지, 1871년 2월 15일, Wakeling 2015, pp. 83-4.

66 Carroll 1872[1871], p. 22.

67 '무엇을 삭제하는 게 가장 좋을지에 대해선 아무 의견을 내지 않는 게 좋겠다'는 1870년 4월 4일, 철도 에피소드와 관련된 언급. '나를 잔인하다고 생각지 마십시오'는 1870년 6월 1일. 둘 다 Cohen and Wakeling 2003, pp. 14-15에서 인용된 편지들임.

68 '반짝 반짝 작은 박쥐'의 원작 출처는 제인 테일러, 앤 테일러, 아이작 테일러가 쓴 『어린이를 위한 창작시Original Poems for Infant Minds』(1808-11 첫 출간); '바닷가재 카드리유'는 『자연사 스케치Sketches of Natural History』(1829 첫 출간)에 실린 매리 호윗의 '거미와 파리'; 붉은 여왕의 질문 공세는 『질문과 답변, 또는 한 여성이 쓴 어린이 지식 안내서Questions and Answers, or the Children's Guide to Knowledge by A Lady』('A lady'는 패니 엄펠비Fanny Umphelby의 필명)(1828 첫 출간 후 60판 이상 인쇄); 테니슨, 『모드와 다른 시들Maud and Other Poems』(1855), stanza 10 of section XXII, lines 910-15. 알리쿠스의 『그림 험프티 덤프티Pictorial Humpty Dumpty』(London: Tilt & Bogue, 1843); 월터 스콧 경의 희곡 『데보르길의 죽음The Doom of Devorgil』(1830)에 나오는 '보니 던디Bonny Dundee'('거울 나라로', Carroll 1872[1871], p. 202); 윌리엄 워즈워스의 '결의와 독립Resolution and Independence'(1807 발표)('하얀 기사의 노래', Carroll 1872[1871], pp. 177-81). Gardner 2015 및 『재버워키Jabberwocky』와 『캐럴리언Carrollian』에서 다양하게 참조; Carroll 1872[1871], p. 33.

69 Carroll 1866[1865], pp. 30, 38.

70 앞의 책, pp. 142-5.

71 Carroll 1872[1871], pp. 139-40, 143-4.

72 Wakeling 2015, '최소 25년에 걸쳐', p. 134. 논리에 관한 논의는 Alexander 1951 참고.

73 Carroll 1866[1865], pp. 60, 67.

74 Carroll 1872[1871], p. 94.

75 Carroll 1872[1871], p. 175.

76 Carroll 1866[1865], p. 142.

77 오드리 매이휴 앨런의 『문법 나라의 글래디스Gladys in Grammarland』(1897); 안나 펀더의 『슈타지랜드Stasiland』(2003); 제프 눈의 『자동화된 앨리스Automated Alice』(1996); 존 레넌의 『그 자신의 이야기In His Own Write』(1964) 및 『일하는 스페인 사람A Spaniard in the Works』(1965); 제임스 조이스의 『피네간의 경야Finnegan's Wake』(1939); '사키'(헥터 휴 먼로)의 『웨스트민스터 앨리스The Westminster Alice』(1902); 수쿠마르 레이의 『허저버럴러Hajabarala』(1920); A.A. 밀른의 『곰돌이 푸Winnie-the-Pooh』(1924). 패러디 및 기타 앨리스 작품들에 관한 논의는 다음을 참고. Sanjay Sircar, 'Other Alices and Alternative Wonderlands: An Exercise in Literary History', 『재버워키Jabberwocky』, Issue 58, Spring 1984, vol. 13, no. 2, pp. 23-48. 그리고 『재버워키Jabberwocky』, Issue 59, Summer 1984, vol. 13, no. 3에서 다음을 참고. Sanjay Sircar, 'A Select List of Previously Unlisted "Alice" Imitations'(pp. 59-67), Peter Heath, 'Alician Parodies' 및 'A Check List of Parodies of "Alice"'(pp. 68-84).

78 Carroll 1866[1865], p. 134.

앨리스를 공연하다

1 Foulkes 2005, p. 59.

2 Lovett 1990, p. 3.

3 앞의 책, p. 4.

4 일기 도입부, 1855년 부활절, Lovett 1990, p. 4.

5 Lovett 1990, p. 4.

6 Foulkes 2005, p. 51.

7 앞의 책, p. 53.

8 앞의 책.

9 Lovett 1990, p. 11.

10 Foulkes 2005, pp. 55-7.

11 앞의 책, p. 59; 다음도 참고. Douglas-Fairhurst 2016, p. 307.

12 Witchard 2009, pp. 157-8.

13 Foulkes 2005, p. 52.

14 Lovett 1990, p. 4.

15 Ibid., pp. 24-6.

16 Vaclavik 2019, p. 175.

17 앞의 책, p. 52.

18 Cohen 2015, p. 436.

19 다음에서 인용. Lovett 1990, p. 62.

20 Lovett 1990, p. 52.

21 Jaques and Giddens 2013, p. 78.

22 Mordaunt Hall, 『뉴욕 타임스New York Times』, 1933년 12월 23일.

23 'Rush', 『버라이어티Variety』, 1933년 12월 26일.

24 Cartmell 2015, p. 127.

25 Carroll 1887, Foulkes 2005(p. 53) 및 Lovett 1990(pp. 208-13)에서 인용.

26 Wakeling 2015, p. 196.

27 Jane Pritchard, 'Archives of the Dance: English National Ballet Archive', 『댄스 리서치: 무용 연구 학회지Dance Research: The Journal of the Society for Dance Research』, vol. 18, no. 1 (2000년 여름), pp. 68-91.

28 Georgia Dehn, 'Behind the scenes of the Royal Ballet's Alice's Adventures in Wonderland', 『텔레그래프Telegraph』, 2014년 12월 12일.

29 <원더.랜드wonder.land> 프로그램, 영국 국립 극장, 런던.

30 앞의 책.

31 Antonia Wilson, 'Designing Wonder.land', 『크리에이티브 리뷰Creative Review』, 2015년 12월 21일: www.creativereview.co.uk/designing-wonder-land/(2019년 8월 액세스).

32 앞의 책.

33 Nick Remsen, 'London's Modern Musical Take on Alice in Wonderland Is a Major Fashion Moment', 『보그Vogue』, 2015년 12월 15일: www.vogue.com/article/wonder-land-musical-london-costume-designer(2019년 8월 액세스).

34 Carroll 1866[1865], p. 19.

35 Larry Rohter, 『뉴욕 타임스The New York Times』, 26 February 2010.

36 Matthews 1970, p. 110.

37 다음을 참고. Colin Chambers, 『유니티 극장 이야기The Story of Unity Theatre』(London: Lawrence and Wishart, 1989).

38 Carroll 1866[1865], p. 131.

39 Erin B. Mee, 'Juliano Mer Khamis: Murder, Theatre, Freedom, Going Forward', 『TDR: 드라마 리뷰The Drama Review』, 55:3 (T211), 2011년 가을, pp. 9-16.

40 'Alice in Russialand: Theater Gets Political in Moscow', AFPAgence France-Presse, www.rferl.org/a/alice-in-russialand/29811116.html 및 https://www.msn.com/en-us/movies/news/russian-theatre-directors-stage-daring-plays-despite-crackdown/ar-BBUlito 참고(2019년 8월 액세스).

앨리스를 다시 상상하다

1 Carroll 1872[1871], p. 173.

2 앙드레 브르통André Breton, 『제1차 초현실주의 선언First Surrealist Manifesto』, 1924년 10월 15일 출간.

3 앙드레 브르통, 『초현실주의와 회화Surrealism and Painting』, 사이먼 왓슨 테일러Simon Watson Taylor 번역(New York: MFA Publishing, 2002), p. 6.

4 에일린 아거Eileen Agar, 루이스 캐럴에 대한 메모, 날짜 미상. Tate Archive, TGA 9222/2/3/12.

5 브르통, 『제1차 초현실주의 선언』.

6 Eric Newton, 『가디언Guardian』, 1936년 6월 12일.

7 다음을 참고. Catriona McAra, 'Surrealism's Curiosity: Lewis Carroll and the Femme-Enfant' (2011), 『초현실주의 논문Papers of Surrealism』(9), pp. 1-25.

8 R.D. 랭R.D. Laing, 『분열된 자아The Divided Self』(London: Penguin Classics, 2010), pp. 17-18.

9 랄프 스테드먼Ralph Steadman 작가 인터뷰, 2019년 5월.

10 BBC Arena documentary: Jonathan Miller, dir. David Thompson, 2012.

11 Jonathan Miller, 『원 씽 앤드 어나더: 1954-2016 선집One Thing and Another: Selected Writings 1954-2016』(London: Oberon Books, 2017), p. 287.

12 'Psychedelic Art', 『라이프Life』, 1966년 9월 9일, p. 61.

13 윌리엄 블레이크William Blake, 『천국과 지옥의 결혼The Marriage of Heaven and Hell』, 1790-93.

14 올더스 헉슬리Aldous Huxley, 『자각의 문The Doors of Perception』(London: Vintage Classics, 2004), pp. 8-9.

15 다음을 참고. Christoph Grunenberg, 『사랑의 여름: 사이키델릭 시대의 예술Summer of Love: Art of the Psychedelic Era』(London: Tate Publishing, 2005, rev. ed.), p. 21.

16 『무한의 그물: 쿠사마 야요이의 자서전Infinity Net: The Autobiography of Yayoi Kusama』(London: Tate Publishing, 2013), p. 123.

17 www.thethird-eye.co.uk/the-infinity-rooms(2019년 8월 액세스).

18 앞의 사이트.

19 다음을 참고. David Sheff, 『올 위 아 세잉: 존 레넌과 오노 요코의 마지막 주요 인터뷰All We Are Saying: The Last Major Interview with John Lennon and Yoko Ono』(New York: St Martin's Press, 2000).

20 Michael Roos, 'The Walrus and the Deacon: John Lennon's Debt to Lewis Carroll', 『대중문화 저널Journal of Popular Culture』, Issue 1, 1984, vol. 18, p. 19.

21 스튜어트 브랜드Stewart Brand, 『홀 어스 카탈로그Whole Earth Catalog』, 1968.

22 Ivan E. Sutherland, 'The Ultimate Display' (1965), Proceedings of the IFIP Congress, pp. 506-8.

23 『컴퓨터 & 비디오 게임 매거진Computer and Video Games Magazine』, Issue 46, 1985, p. 104.

24 Carroll 1866[1865], pp. 1-2: 앨리스는 생각했다. '그림도 대화도 없는 책을 뭐 하러 보지?'

25 Lawrence M. Krauss, 『거울 속에 숨기: 대체 현실 탐구Hiding in the Mirror: The Quest for Alternate Realities』(London: Penguin, 2006), p. 77.

26 Francesco Proto, 『매스 아이덴티티 아키텍처: 장 보드리야르의 건축적 글쓰기Mass Identity Architecture: Architectural Writings of Jean Baudrillard』(Chichester: John Wiley & Sons, 2006), p. 66.

27 다음에서 인용한 바에 따름. Gardner 2001, p. 82.

28 www.dnavr.co.uk/games-and-experiences/alice-in-wonderland-stories-vr(2019년 8월 액세스).

29 Carroll 1866[1865], p. 5.

30 www.theregister.co.uk/2015/06/03/large_hadron_collider_back_online_after_27_months/(2019년 8월 액세스).

31 http://aliceinfo.cern.ch/Public/Welcome.html(2019년 8월 액세스).

32 Vaclavik 2019, p. 189.

33 앞의 책.

34 다음을 참고. Amanda Kennell, 'Alice in Evasion: Adapting Lewis Carroll in Japan', D.Phil dissertation, 2017.

35 Carroll 1866[1865], p. 60.

36 예시는 다음을 참고. www.prospectmagazine.co.uk/magazine/graysonperry (2019년 8월 액세스).

37 Megan S. Lloyd, 'Unruly Alice', in Davis and Irwin 2010, p. 8.

38 www.independent.co.uk/news/world/asia/the-full-text-malala-yousafzai-delivers-defiant-riposte-to-taliban-militants-with-speech-to-the-un-8706606.html(2013년 7월 12일 액세스).

39 그레타 툰베리Greta Thunberg, 유럽의회 기후 변화 연설, 2019년 4월 16일.

앨리스가 되다

1 Gordon 1982, p. 137.

2 앞의 책, p. 142.

3 Cook and Wedderburn 1903-1912, vol. xxxv, p. 204.

4 Gordon 1982, p. 105.

5 Sotheby's 2001, p. 98.

6 앞의 책, p. 111.

7 Gordon 1982, p. 122.

8 Collingwood 1898, p. 237.

9 Sotheby's 2001, p. 188.

10 앞의 책, p. 173.

11 앞의 책, p. 187.

12 앞의 책, p. 175.

13 앞의 책, p. 197.

14 https://library.columbia.edu/libraries/cuarchives/resources/media/alice.html(2019년 8월 액세스).

15 'Alice in Disneyland', 『라이프Life』, 1951년 6월 18일, p. 136.

16 S. Martin, 'The Paramount Alice', 『밴더스내치Bandersnatch』(루이스 캐럴 협회 저널), no. 156, 2012, pp.25-7, 다음에서 인용. Vaclavik 2019, p. 173.

17 Cohen 2015, p. 521.

18 『픽처고어 위클리Picturegoer Weekly, London: Odhams Press, 1933』, 다음에서 인용. Anne Clark, 『리얼 앨리스The Real Alice』(New York: Stein and Day, 1982), p. 248.

19 다음에서 인용. Gordon 1982, p. 234.

20 'Alice on the Auction Block', 『뉴욕 타임스New York Times』, 2001년 4월 19일.

21 소더비Sotheby 전문가 피터 셀리Peter Selley, 다음에서 인용. www.theguardian.com/uk/2001/mar/23/books.highereducation(2019년 8월 액세스).

22 특히 Gordon 1982 및 Clark 1982.

23 다음을 참고. David Leon Higdon and Phill Lehrman, 'Huxley's "Deep Jam" and the Adaptation of Alice in Wonderland', 『영어 연구 리뷰The Review of English Studies』, vol. 43, no. 169 (1992년 2월), pp. 57-74.

24 개빈 밀러Gavin Millar, 다음에서 인용. 'Lost and Found: Dreamchild', 잡지 『사이트 & 사운드Sight & Sound』, vol. 24, issue 3, 2014년 3월, p. 100.

25 'Film: Dreamchild, About Lewis Carroll's Alice', 『뉴욕 타임스New York Times』, 1985년 10월 4일.

26 데니스 포터Dennis Potter, 다음에서 인용. 'Lost and Found: Dreamchild', p. 100.

27 개빈 밀러Gavin Millar, 앞의 글에서 인용.

28 Logan 2013, p. 68.

29 주디 덴치Judi Dench, 『주디: 무대 뒤에서Judi: Behind the Scenes』(London: Hachette UK, 2014), p. 3.

SELECTED BIBLIOGRAPHY
참고문헌

Alexander, Peter, 'Logic and the Humour of Lewis Carroll', in Proceedings of the Leeds Philosophical Society, vol. 6, May 1951

Beer, Gillian, Alice in Space (Chicago: University of Chicago Press, 2016)

Brooker, Will, Alice's Adventures: Lewis Carroll in Popular Culture (London: Continuum, 2004)

Carroll, Lewis,
· '"Alice" on the Stage', in The Theatre: A Weekly Critical Review, New Series, vol. IX, 1 April 1887, pp. 179–84

· Alice's Adventures in Wonderland (London: Macmillan, 1866 [1865])

· 'Alice's Adventures Under Ground' (1862–1864). Original ms. in the British Library and published in facsimile (London: Macmillan, 1886)

· Through the Looking-Glass, and What Alice Found There (London: Macmillan, 1872 [1871])

Cartmell, Deborah, Adaptations in the Sound Era 1927–37 (London: Bloomsbury, 2015)

Clark, Anne, The Real Alice (New York: Stein and Day, 1982)

Cohen, Morton N.
· (ed.), The Letters of Lewis Carroll (Oxford: Oxford University Press, 1979)

· Lewis Carroll: A Biography (New York: A.A. Knopf, 1995; London: Pan Macmillan, 2015)

· (ed.), Lewis Carroll: Interviews and Recollections (London: Macmillan, 1989)

· and Anita Gandolfo (eds), Lewis Carroll and the House of Macmillan (Cambridge: Cambridge University Press, 2008)

· and Edward Wakeling (eds), Lewis Carroll & his Illustrators: Collaborations and Correspondence, 1865–1898 (Ithaca: Cornell University Press, 2003)

Collingwood, Stuart Dodgson, The Life and Letters of Lewis Carroll (London: Thomas Nelson, 1898)

Cook, E.T., and A. Wedderburn (eds), Works of John Ruskin (London: G. Allen, 1903–1912), 39 vols

Cornhill Magazine, New Series, vol. LXXIII, June–December 1932
Crutch, Denis, et al., The Lewis Carroll Handbook (Folkestone: Dawson, 1979)

Davis, Richard Brian and Irwin, William, Alice in Wonderland and Philosophy: Curiouser and Curiouser (Chichester: John Wiley & Sons, 2010)

De Freitas, Leo, A Study of Sir John Tenniel's Wood-Engraved Illustrations to Alice's Adventures in Wonderland and Through the Looking-Glass (London: Macmillan, 1988)

Demakos, Matt, 'From Under Ground to Wonderland' in two parts, Knight Letter, Issue 18–19, Spring and Winter 2012, vol. II, no. 88–9

Douglas-Fairhurst, Robert, The Story of Alice: Lewis Carroll and the Secret History of Wonderland (London: Vintage, 2016)

Foulkes, Richard, Lewis Carroll and the Victorian Stage (London: Routledge, 2005)

Gardner, Martin, The Annotated Alice: Alice's Adventures in Wonderland and Through the Looking-Glass (London: Penguin, 2001; New York and London: W.W. Norton, 2015)

Goodacre, Selwyn H., 'An 1865 Printing Re-described and Newly Identified as the Publisher's "File Copy": with a Revised and Expanded Census of the Suppressed 1865 "Alice"', in Justin G. Schiller et al., Alice's Adventures in Wonderland: An 1865 Printing Re-described... (New York: privately printed for the Jabberwock, 1990)

Gordon, Colin, Beyond the Looking Glass: Reflections of Alice and her Family (London: Harcourt Brace Jovanovich, 1982)

Guiliano, Edward (ed.), Lewis Carroll: A Celebration. Essays on the Occasion of the 150th Anniversary of the Birth of Charles Lutwidge Dodgson (New York: Clarkson N. Potter, 1982)

Hancher, Michael, The Tenniel Illustrations to the Alice Books (Columbus: Ohio State University Press, 1985, new edition, 2019)

Jaques, Zoe, and Giddens, Eugene, Lewis Carroll's Alice's Adventures in Wonderland and Through the Looking-Glass: A Publishing History (Farnham: Ashgate, 2013)

Logan, John, Peter and Alice (London: Oberon Books, 2013)

Lovett, Charles C.,
· Alice on Stage (London: Meckler, 1990)

· Lewis Carroll and the Press: An Annotated Bibliography of Charles Dodgson's Contributions to Periodicals (New Castle, DE, and London: Oak Knoll Press and British Library, 1999)

Madden, Fred, 'Orthographic Transformations in Through the Looking-Glass', Jabberwocky, Issue 14, Spring 1973, vol. 2, no. 1, pp. 67–76

Matthews, Charles, 'Satire in the Alice Books', Criticism, vol. 12, no. 2 (Spring 1970), pp. 105–19

McAra, Catriona, 'Surrealism's Curiosity: Lewis Carroll and the Femme-Enfant' (2011), in Papers of Surrealism (9), pp. 1–25

Morgan, Christopher, Games, Puzzles, & Related Pieces (Charlottesville: Lewis Carroll Society of North America, 2015)

Morris, Frankie, Artist of Wonderland: The Life, Political Cartoons, and Illustrations of Tenniel (Charlottesville: University of Virginia Press, 2005)

Nichols, Catherine, Alice's Wonderland: A Visual Journey Through Lewis Carroll's Mad, Mad World (New York: Race Point Publishing, 2014)

Page, A.H., 'Children and Children's Books', in Contemporary Review, vol. 11, May 1869, pp. 7–26

Phillips, Robert S., Aspects of Alice: Lewis Carroll's Dreamchild As Seen Through the Critics' Looking-Glasses, 1865–1971 (London: Penguin, 1981)

'The Reviews of Alice's Adventures in Wonderland', Jabberwocky, Issues 41–4, Winter 1979–Autumn 1980, vol. 9, nos. 1–4, pp. 3–8, 27–40, 55–8, 79–86

Schiller, Justin G., Mary Graham Bonner and Selwyn H. Goodacre, Alice's Adventures in Wonderland: An 1865 Printing Re-described and Newly Identified as the Publisher's 'File Copy': with a Revised and Expanded Census of the Suppressed 1865 'Alice' (New York: privately printed for the Jabberwock, 1990)

Sibley, Brian, 'Mr Dodgson and the Dodo', Jabberwocky, Issue 18, Spring 1974, vol. 3, no. 2, pp. 9–15

Sotheby's, Lewis Carroll's Alice: The Photographs, Books, Papers and Personal Effects of Alice Liddell and her Family: Sold by Order of The Trustees of the Alice Settlement. 2001 June 6 (London: Sotheby's, 2001)

Stern, Jeffrey, 'Edward Yates: The Man Who Named Lewis Carroll', Jabberwocky, Issue 44, Autumn 1980, vol. 9, no. 4, pp. 95–103
Vaclavik, Keira, Fashioning Alice: The Career of Lewis Carroll's Icon, 1860–1901 (London: Bloomsbury, 2019)

Wakeling, Edward,
· 'The Illustration Plan for Through the Looking-Glass', Jabberwocky, Issue 78, Spring 1992, vol. 21, no. 2, pp. 27–38

· (ed.), Lewis Carroll: The Man and his Circle (London and New York: I.B. Taurus, 2015)

· Lewis Carroll's Diaries: The Private Journals of Charles Lutwidge Dodgson (Lewis Carroll): The First Complete Version (Luton: Lewis Carroll Society, 1993–2007)

Witchard, Anne, 'Chinoiserie Wonderlands of the Fin de Siècle: Twinkletoes in Chinatown', in Christopher Hollingsworth (ed.), Alice Beyond Wonderland: Essays for the Twenty-First Century (Iowa City: University of Iowa Press, 2009)

추가로, 루이스 캐럴 협회의 저널 『재버워키 (Jabberwocky)』(이후 『캐럴리언(Carrollian)』으로 이름 변경에서 많은 글을 참고했다. 해당 자료들의 목차 및 저자/제목은 http://thecarrollian.org.uk 에서 찾아볼 수 있다. 북미 루이스 캐럴 협회의 저널 『나이트 레터(Knight Letter)』도 마찬가지로 많은 도움이 되었다.

SELECTED STAGE PRODUCTIONS
공연 목록
(첫 상연 장소만 기록)

The Mad Tea Party, private theatrical at the home of Thomas Arnold, Oxford, 1874

Alice's Adventures; or the Queen of Hearts and the Missing Tarts, Royal Polytechnic
 Institute, London, 1876

Alice in Wonderland, Prince of Wales Theatre, London, 1886

Alice in Wonderland, Opéra Comique, London, 1898

Alice in Ganderland, Lyceum Theatre, London, 1911

Alice in Thunderland, Unity Theatre, London, 1944

Alice in Wonderland, Scala Theatre, London, 1944

Alice in Wonderland, London Festival Ballet, Pavilion Theatre, Bournemouth, 1953

Alice in Wonderland, Winter Garden Theatre, London, 1959

Alice in Wonderland, The Manhattan Project, The Extension, New York, 1970

Alice in Blunderland or The Pollution Solution, Royal Court Theatre Upstairs,
 London, 1973

Alice in Plunderland, Roundhouse Downstairs, London, 1976

Alice in Wonderland, Almeida Theatre, London, 1982

Alice in Wonderland, Northern Ballet, Palace Theatre, Manchester

Alice in Wonderland, Théâtre de Complicité, Albany Empire, London, 1987

Alice, Thalia Theater, Hamburg, 1992

Alice in Wonderland, English National Ballet, Mayflower Theatre, London, 1995

Alice's Adventures Under Ground, Royal National Theatre (Cottesloe), London, 1994

Alice in Wonderland and Through the Looking-Glass, Royal Shakespeare Company, Royal
 Shakespeare Theatre, Stratford-upon-Avon, 2001

Alice in Wonderland, Bavarian State Opera, Munich, 2007

Alice in Wonderland, Freedom Theatre, Jenin, 2011

Alice's Adventures in Wonderland, Royal Opera House, London, 2011

Peter and Alice, Noël Coward Theatre, London, 2013

wonder.land, Palace Theatre, Manchester, 2015

Alice in Weegieland, Tron Theatre, Glasgow, 2017

Run, Alice, Run, Taganka Theatre, Moscow, 2018

SELECTED FILMS
영화 목록

Alice in Wonderland, Hepworth Pictures, 1903

Alice's Adventures in Wonderland, Edison Film Manufacturing Company, 1910

Alice in Wonderland, American Film Manufacturing Company, 1915

Alice in Wonderland, Metropolitan Studios, 1931

Alice in Wonderland, Paramount Pictures, 1933

Betty in Blunderland, Fleischer Studios, 1934

Thru the Mirror, Walt Disney Productions, 1936

Alice au pays des merveilles, Lou Bunin Productions, 1949

Alice in Wonderland, Walt Disney Productions, 1951

Alice, BBC, 1965

Alice in Wonderland, BBC, 1966

Dreamchild, Thorn EMI, 1985

Alice, Film Four International, Condor Features, Hessicher Rundfunk, 1988

Alice in Wonderland, Hallmark Entertainment, 1999

Alice in Wonderland, Walt Disney Studios, 2010

Alice Through the Looking Glass, Walt Disney Studios, 2016

NOTES ON CONTRIBUTORS
기고자 소개

케이트 베일리는 V&A 박물관 연극 및 공연 부서의 수석 큐레이터이자 프로듀서다. 최근 담당한 전시로는 《오페라: 열정, 권력 그리고 정치Opera: Passion, Power and Politics》(2017), 《글래스턴베리 땅과 전설Glastonbury Land and Legend》(2015), 《러시아 아방가르드 연극: 전쟁, 혁명 그리고 디자인Russian Avant Garde Theatre: War, Revolution and Design》(2014) 등이 있다. 베일리는 새로운 박물관과 전시회의 디자인 및 콘텐츠 개발에 20년 이상의 경험이 있으며, 복잡한 주제를 혁신적이고 연극적으로 해석하는 방식을 추구한다. 영국 연극 디자이너 협회와 함께 현대 공연 디자인에 관한 전시회를 네 차례 열었으며, 2019년 프라하 무대 미술 콰드레날레에서 국제 심사위원장을 맡았다.

앤마리 빌클러프는 V&A의 프레더릭 원Frederick Warne 일러스트레이션 담당 큐레이터다. 이전에는 판화 부문을 담당했으며 최근 양각 판화에 관한 전시 《임프레션Making an Impression》에 공동 큐레이터로 참여했다. 2017년 V&A에서 열린 《안녕, 푸Winnie-the-Pooh: Exploring a Classic》 전시를 공동 큐레이팅했고, V&A에서 열린 《국제 예술 및 공예International Arts and Crafts》 (2005) 및 《아르데코Art Deco》(2003) 전시회의 카탈로그에 북 아트에 관한 에세이를 기고했다.

해리엇 리드는 《앨리스Alice: Curiouser and Curiouser》 전시회에 어시스턴트 큐레이터로 참여했다. 영국 연극 연구 협회 및 국제 공연 예술 컬렉션 협회SIBMAS의 위원으로 활동 중이다. V&A 박물관 연극 및 공연 부서의 어시스턴트 큐레이터로, 《검열 폐지 50년 무대, 스크린, 사회Censored! Stage, Screen, Society at 50》(2018)을 공동 큐레이팅했으며 《혁명을 원하는가? 1966~1970년 기록과 저항You Say You Want a Revolution? Records and Rebels 1966–1970》 전시에도 도움을 주었다.

사이먼 슬레이든은 V&A의 근현대 공연 담당 수석 큐레이터다. 최근 담당한 전시로 《유머 그리고 영국Laughing Matters: The State of a Nation》(2019), 《이반 킨츨: 인 더 미닛Ivan Kyncl: In the Minute》(2019), 《검열 폐지 50년 무대, 스크린, 사회》(2018)가 있다. 대중 엔터테인먼트에 관해 다양한 글을 썼으며, 다음 책들에서도 슬레이든의 글을 볼 수 있다. 『드래그 히스토리, 허스토리, 헤어스토리Drag Histories, Herstories and Hairstories: Drag in a Changing Scene』(2020), 『스코틀랜드 디자인 역사The Story of Scottish Design』(2018), 『파퓰러 퍼포먼스 Popular Performance』(2017).

옮긴이 김지현은 이화여자대학교 불어불문학과를 졸업하고 여행 콘텐츠 에디터, 출판 편집자, 홍보 담당자를 거쳐 불어 및 영어 번역가로 활동 중이다. 옮긴 책으로 『디자이너가 꼭 알아야 할 그래픽 500』, 『두부 Cook Book』, 『우리는 어쩌다 혼자가 되었을까?』, 『메르켈: 세계를 화해시킨 글로벌 무티』 등이 있다.

ACKNOWLEDGEMENTS
감사의 말

전시회와 이 출판물에 활기를 불어넣어 준 분들께 감사의 말씀을 전한다.

먼저, 전시 디자인을 맡아준 분들께 깊은 감사를 드린다.
톰 파이퍼, 알란 팔리(RFK 건축 사무소), 스튜디오 ZNA, 루크 홀스 및
찰리 데이비스(루크 홀스 스튜딩), 멜 노스오버, 앨리슨 브라운(노스오버&
브라운), 가레스 프라이.

우리 V&A 동료들에게 많은 도움을 받았다.
전시 부서: 다니엘 슬레이터, 레베카 림, 올리비아 올드로이드, 젬마 알렌,
마이라아 에브리피두, 캐머런 크롤리, 샬럿 킹. V&A의 전 전시 책임자인
린다 로이드-존스에게 특별한 감사를 전한다. 번역 부서: 레니 체리,
브리오니 셰퍼드 및 아샤 맥로클린. 컬렉션 부서: 줄리어스 브라이언트,
제프리 마시, 조안나 노먼, 제임스 로빈슨, 애나 잭슨, 빅토리아 브로케스,
키스 로드윅, 엘리자베스 제임스, 카트리오나 맥도널드, 수잔나 브라운,
조세핀 루트, 오리올 쿨렌, 에밀릴 해리스, 제인 프리차드, 사이먼 플러리,
더글러스 도즈, 베로니카 카스트로, 플로런스 타일러.
자원 봉사자 타냐 로이, 제시카 멀런, 엘리예 판 호리컨, 클로에 볼렌바이더
에게도 특별히 감사드린다. 보존 부서: 클레어 바티슨, 수전 캐처,
케이티 스미스, 키아라 밀러, 이오인 켈리, 조 앨런, 피오나 조던,
헤이즐 가디너, 요한나 퓌스토. 사진작가인 리처드 데이비스와 키에런 보일,
그리고 리처드 애시브리지와 앨리스테어 화이트가 이끄는 기술 서비스 팀의
노고에 감사드린다. 디지털 콘텐츠 팀: 케이티 프라이스와
홀리 하이엄스. 커뮤니케이션 부서: 조던 루이스, 캐서린 포우스트,
멜 캐플란, 조지나 도슨.

V&A 출판부 그리고 이 책이 결실을 맺도록 함께 일해 준 분들께 감사를
전한다. 톰 윈드로스, 코랄리 헵번, 레베카 퍼티, 커스틴 비티, 루시 맥밀런,
엠마 우디위스. 디자이너 샌드라 젤머, 일러스트레이터 크리스티아나 S.
윌리엄스와 윌리엄스의 선임 디자이너 김소형 님.

이 전시회를 준비하면서 수많은 외부 고문의 지식, 통찰력, 지원에 기댔다.
그분들께 감사를 전한다.
루이스 캐럴 협회, 크라이스트처치 도서관의 스티븐 아처와 크리스티나
네아구, 콜린 앳우드, CERN의 모니카 벨로, 존 비드웰, 모건 도서관의
실비 메리안과 스태프, 피터 블레이크, 헤스턴 블루먼솔, 제시카 브람,
마크 버스타인, 그리어 크롤리 박사, 레이철 콜릿, 매튜 데마코스,
필립 에링턴 박사, 캐런 폴크, 매케이 펠트, 린지 풀처, 페이 풀러튼,
스티븐 프라이, 셸윈 구데이커 박사, 주디스 거스턴, 로젠바흐 도서관의
요비 핑크와 엘리자베스 풀러, 스티븐 존스, 리사 코닝, 마우드 제제켈,
영국 국립 극장의 캐럴 링우드, 리틀 심즈, 카트리나 린지, 캐롤라인 루크,
디즈니 애니메이션 연구 도서관의 크리스틴 매코믹, 레이철 매클린
스튜디오, 필파 밀른-스미스, 레슬리 모리스, 호튼 도서관의

앤-마리 에즈와 스태프, 마리엘 뉴데커, 나오미 팩스턴, 마크 리처즈,
크리스 리델, 로나 로빈슨, 앨리슨 손더스, 저스틴 G. 실러, 브라이언 시블리
및 데이비드 웍스, 랄프 스테드먼, 대영 박물관의 베단 스티븐스,
바네사 테이트, 알렉스 추치아누, 키에라 바츨라비크 박사, 에드워드
웨이클링, 영국 국립 도서관의 로라 워커.

이번 전시는 다음 분들과 다음 기관들의 아낌없는 지원이 없었다면
불가능했을 것이다. 누르잔 앨리, 아사히 프로덕션; 애터노어 및 필름4/
스크린오션; 콜린 앳우드; BBC; BFI 국립 기록 보관소; 헤스턴 블루먼솔;
영국 만화 기록 보관소; 영국 국립 도서관; 대영 박물관; 톰 브라운;
팀 버튼; 크라이스트처치 도서관, 옥스퍼드; 밥 크롤리;
디즈니 기록 보관소, 디즈니 애니메이션 연구 도서관; 매케이 펠트;
제이크 피오; 게티 이미지; 그라운드업; 솔로몬 R. 구겐하임 미술관;
길드홀 아트 갤러리; 리처드 홀리스; 호튼 도서관, 하버드대학교;
스티븐 존스; 클록 웍스; 리틀 심즈; 루체른 극장, 스위스; 레이철 매클린
스튜디오; 맥밀런 기록 보관소; MGM; 현대 미술관, 뉴욕; 내셔널 갤러리,
런던; 국립 초상화 미술관, 런던; 내셔널 트러스트; 자연사 박물관,
옥스퍼드; 파라마운트 픽처스; 제프리 및 셸리 파커, 에두아르도 플라;
마크 리처즈; 크리스 리델; 브라이언 시블리 및 데이비드 웍스; 래 스미스;
랄프 스테드먼; 로다 필름스; 로젠바흐 박물관 및 도서관; 영국 국립 극장,
런던; 로열 오페라 하우스; 로열 파빌리온 및 박물관, 브라이턴 앤드 호브;
로열 셰익스피어 컴퍼니; 과학 박물관, 런던; 스튜디오 100;
서리 역사 센터; 얀 슈반크마예르; 모스크바 타간카 극장; 테이트;
우크라니마 필름; 유니버설 뮤직; 미국 국립문서기록관리청, 루크 트린더;
빅터앤롤프; 이리스 반 헤르펜 스튜디오; 팀 워커와 비비안 웨스트우드.

마지막으로 우리 박물관의 이사회에 감사를 전한다. 특히 박물관장 및
이사 트리스트럼 헌트 박사; 상업, 디지털 및 전시 담당 이사 알렉스 스팃;
관람객 담당 이사 소피 브렌델; 교육 및 국가 프로그램 담당 이사
헬렌 차먼 박사의 지원에 감사드린다.

INDEX
찾아보기
굵게 표시된 번호는 도판을 가리킨다.